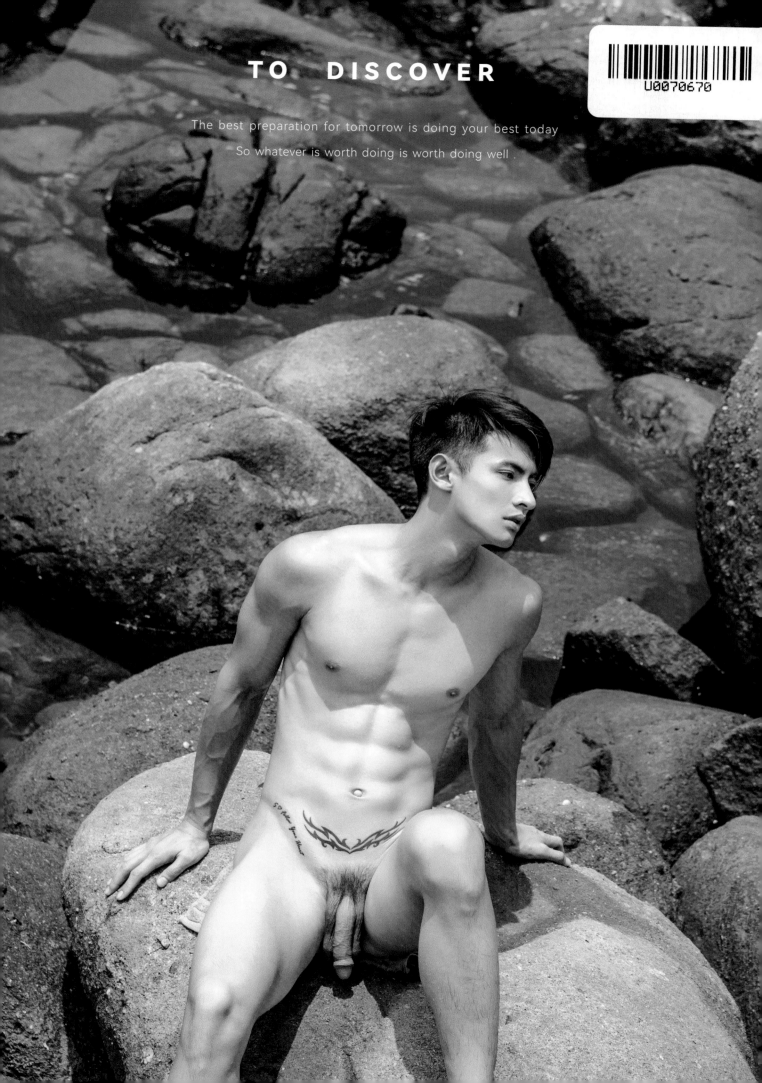

TO DISCOVER

The best preparation for tomorrow is doing your best today

So whatever is worth doing is worth doing well .

CONTENTS

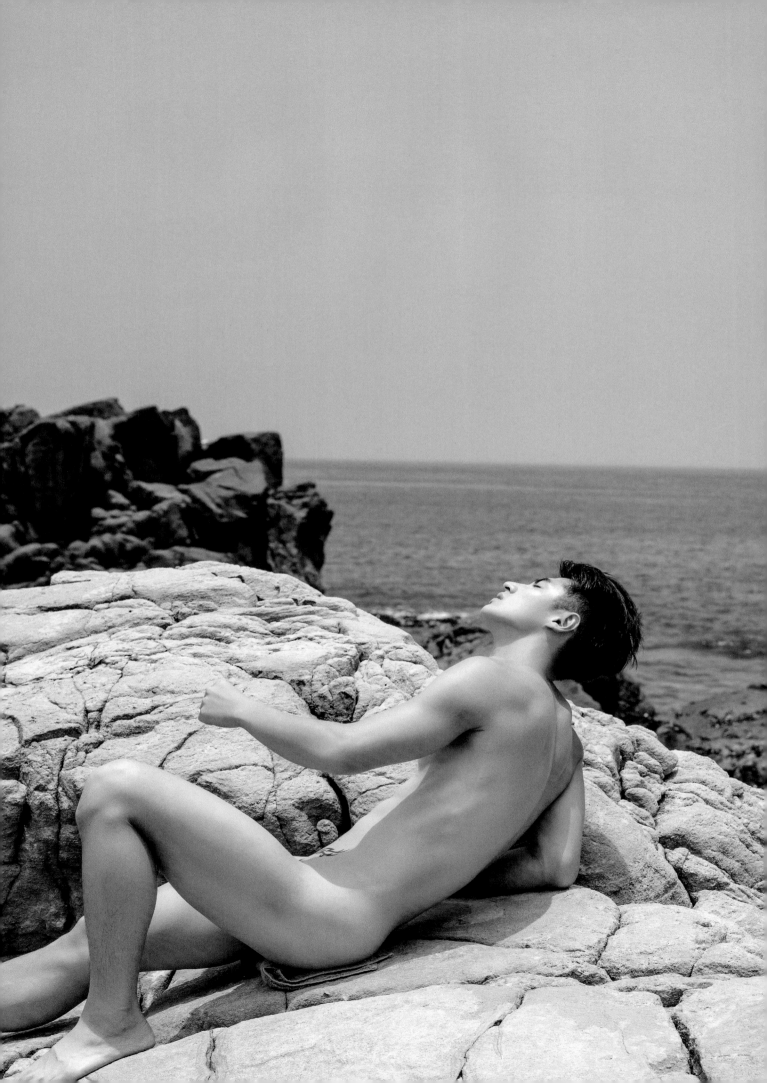

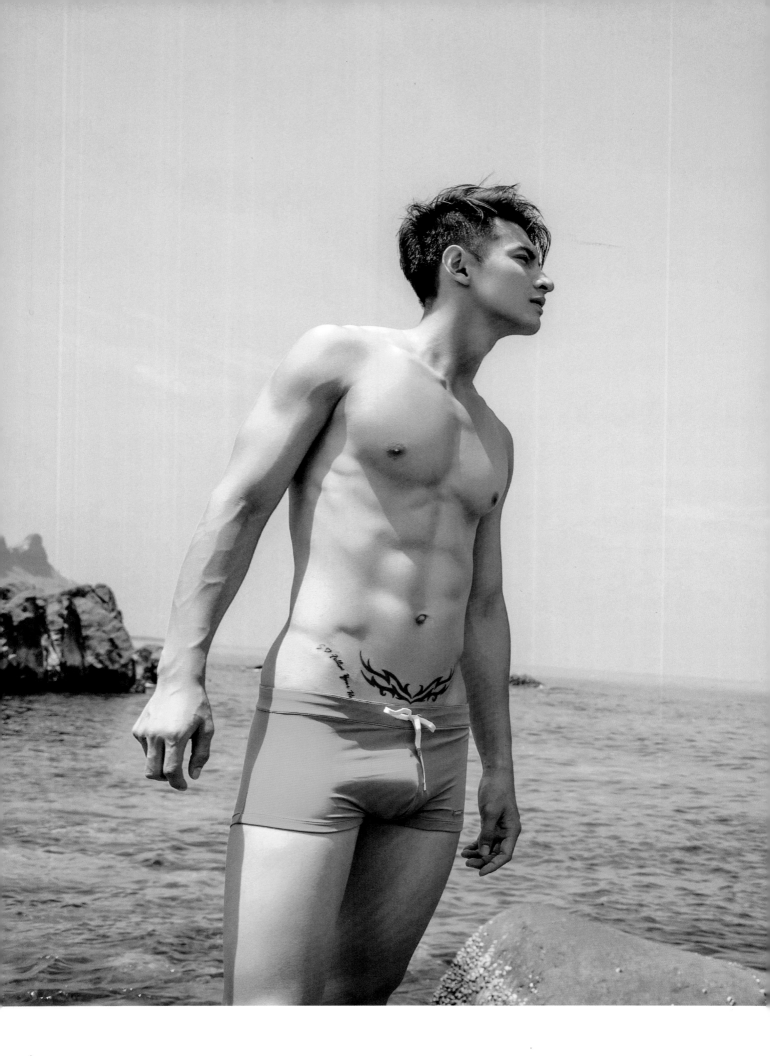

Let's leave the city behind

When you get lost , you can
slow down the tempo of your life.

平常在熱鬧的大都市裡生活，在工作和住家間來回穿梭
平面廣告試鏡是我的日常，總是在結束工作後把握空閒時間前往健身房運動健身
和來往人潮的步伐擦身而過，匆忙的和時間賽跑

每隔一段時間，我就會自己開著車沿著海岸線走
開著車窗，沿途看著晴朗的天氣倒映海水的湛藍顏色
車子裡的音樂交錯著海浪拍打礁石的聲音
讓我暫時拋下許多平日累積的壓力

海浪聲對我來說，有一種神奇的魔力
也許就是因為這麼純粹
可以讓我在需要釋放的時候，好好休息、好好放空

我會隨著心情，找到一個舒服的風景，然後停車
在沒有其他人干擾的礁石上，感受海風，聽著耳邊一波一波的海浪聲

這時候的我，可以好好的調整自己，讓自己充電沉澱
每一次隨心的海岸出走，都可以帶給我滿滿的能量

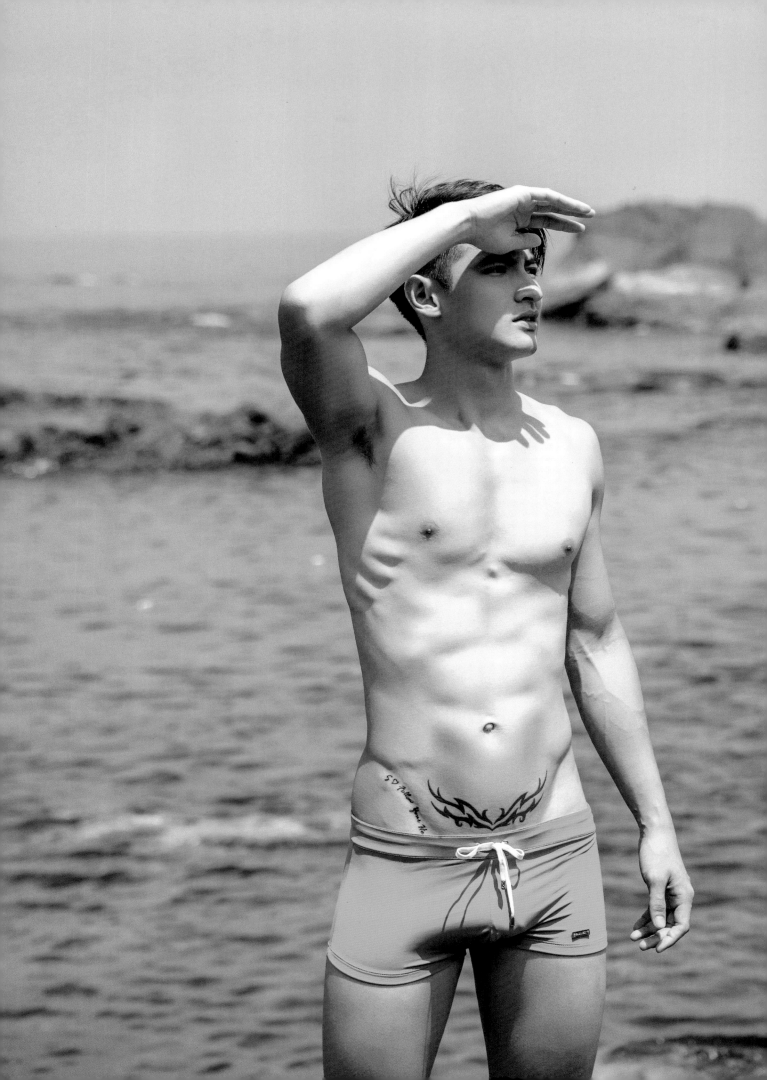

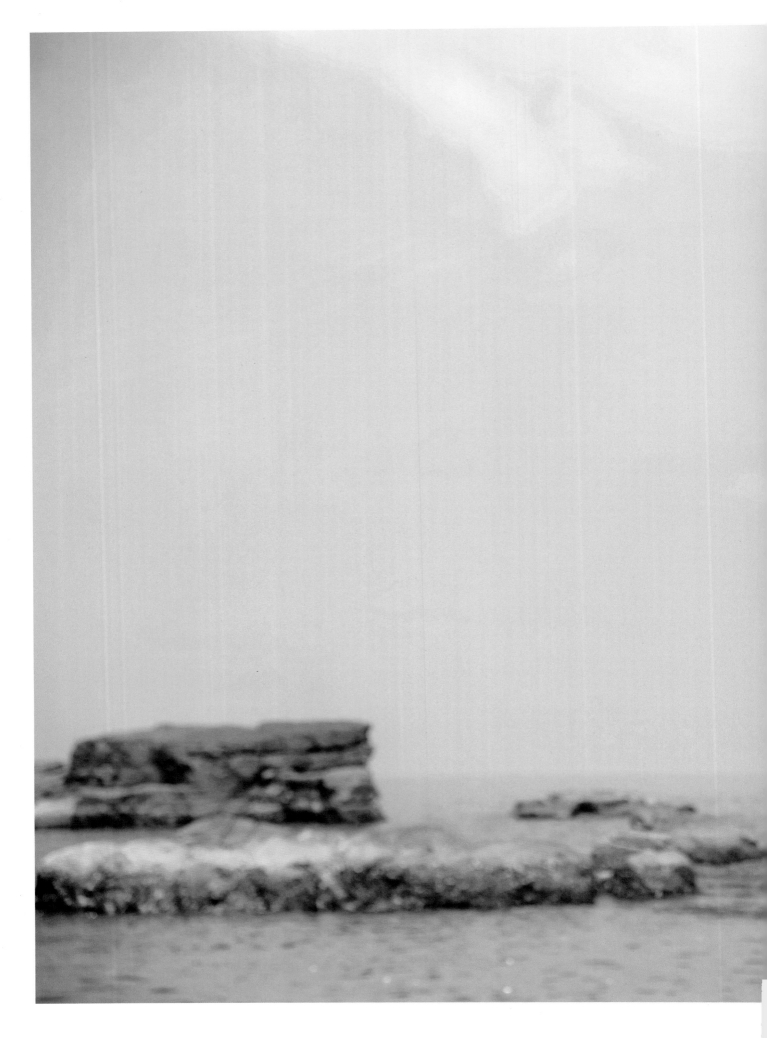

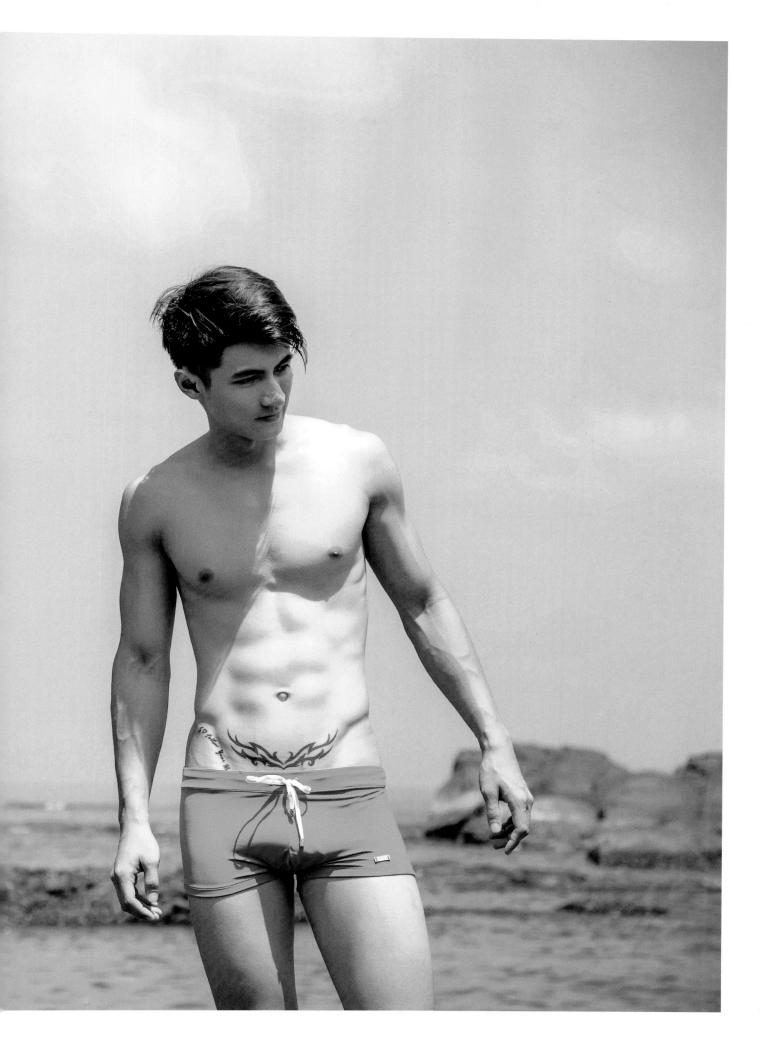

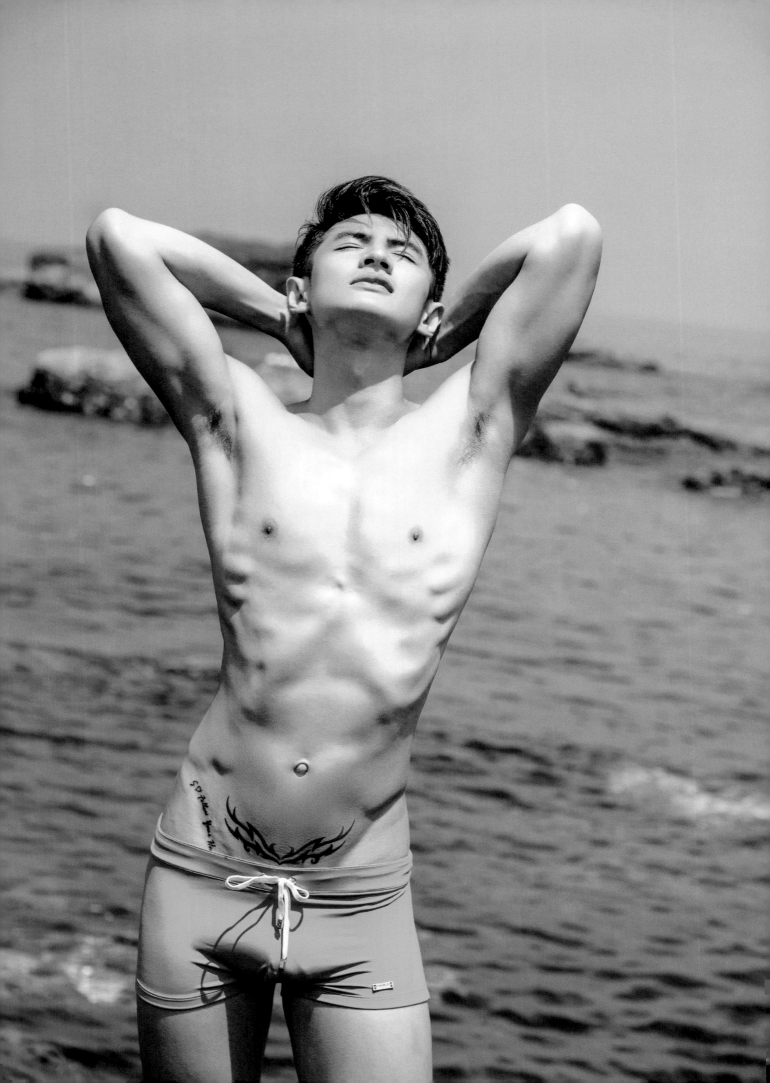

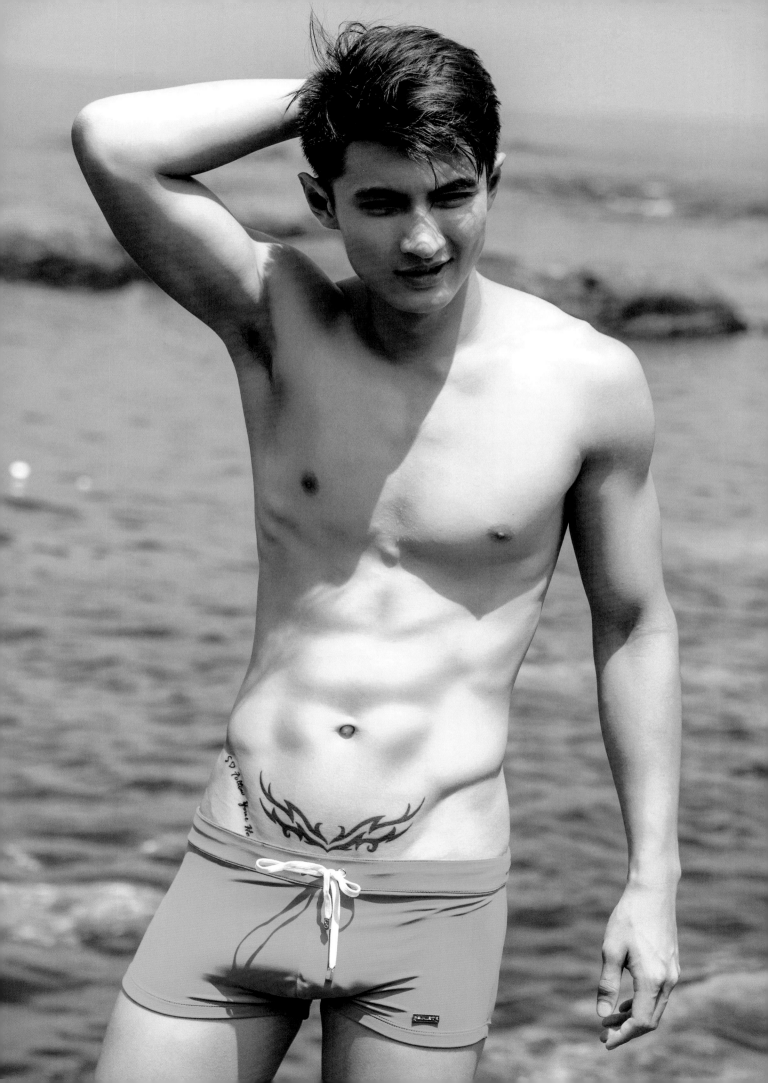

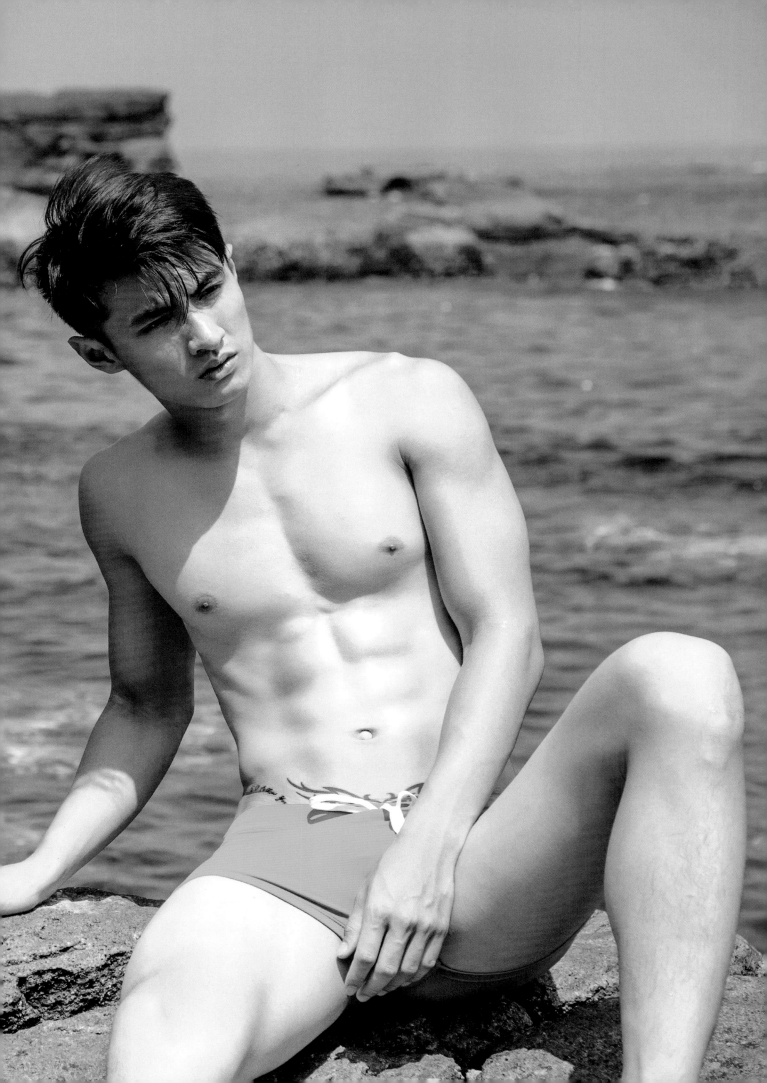

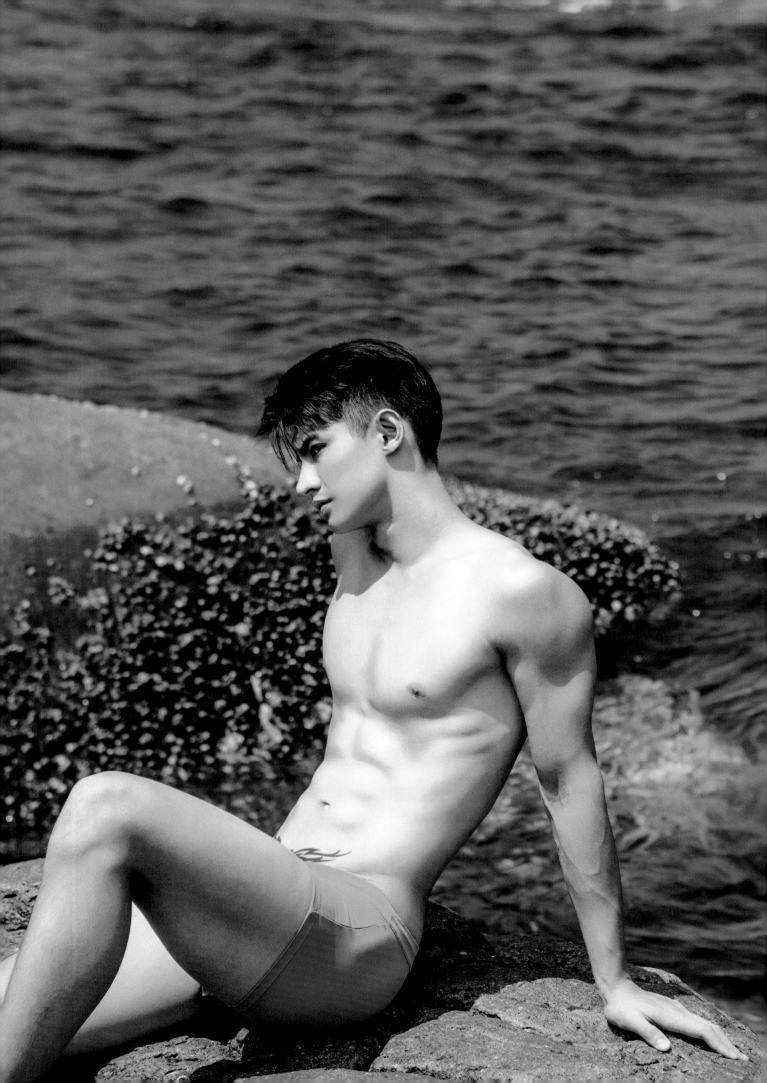

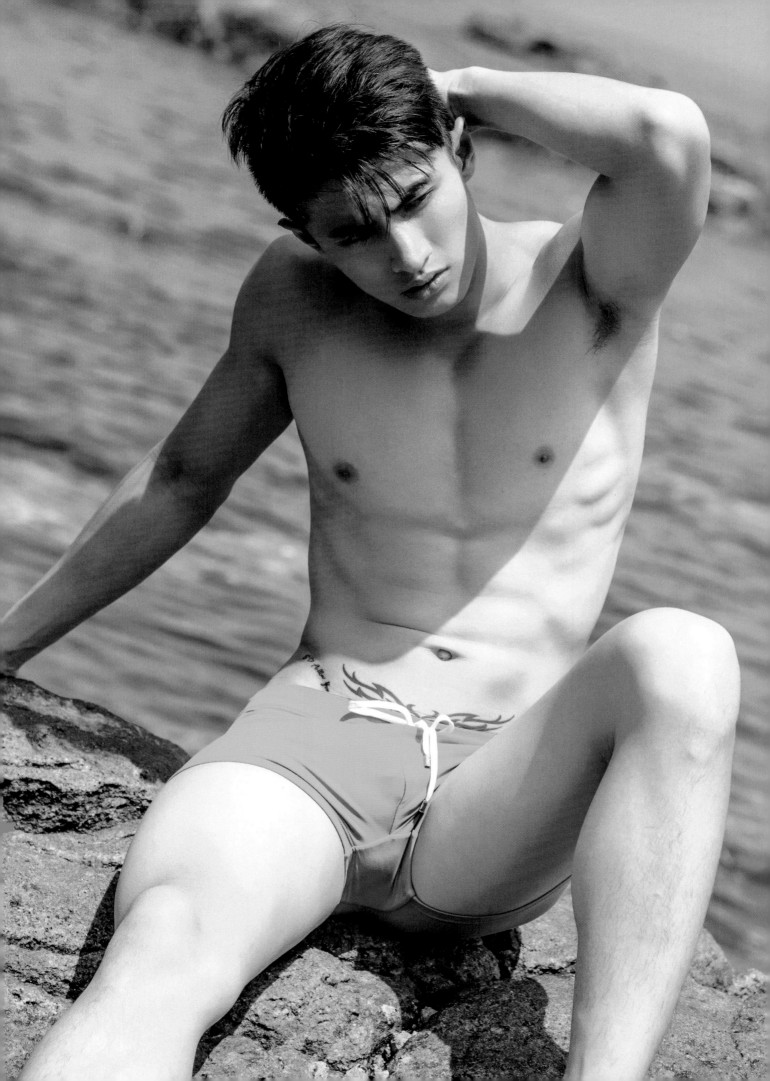

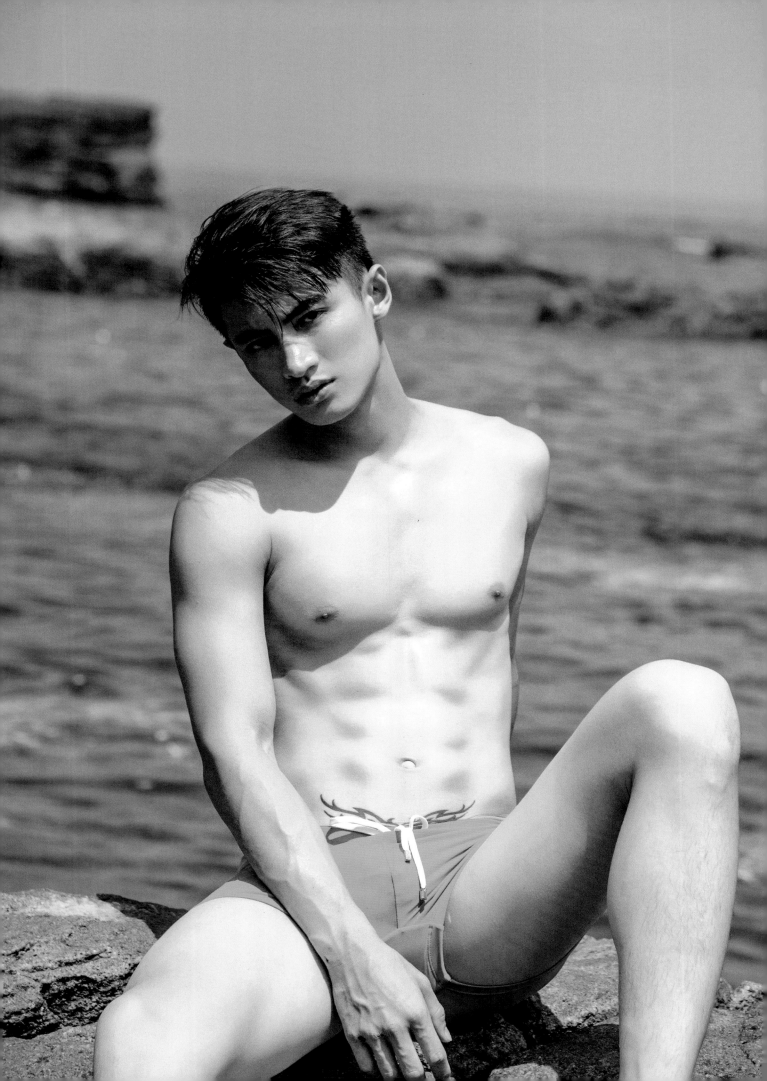

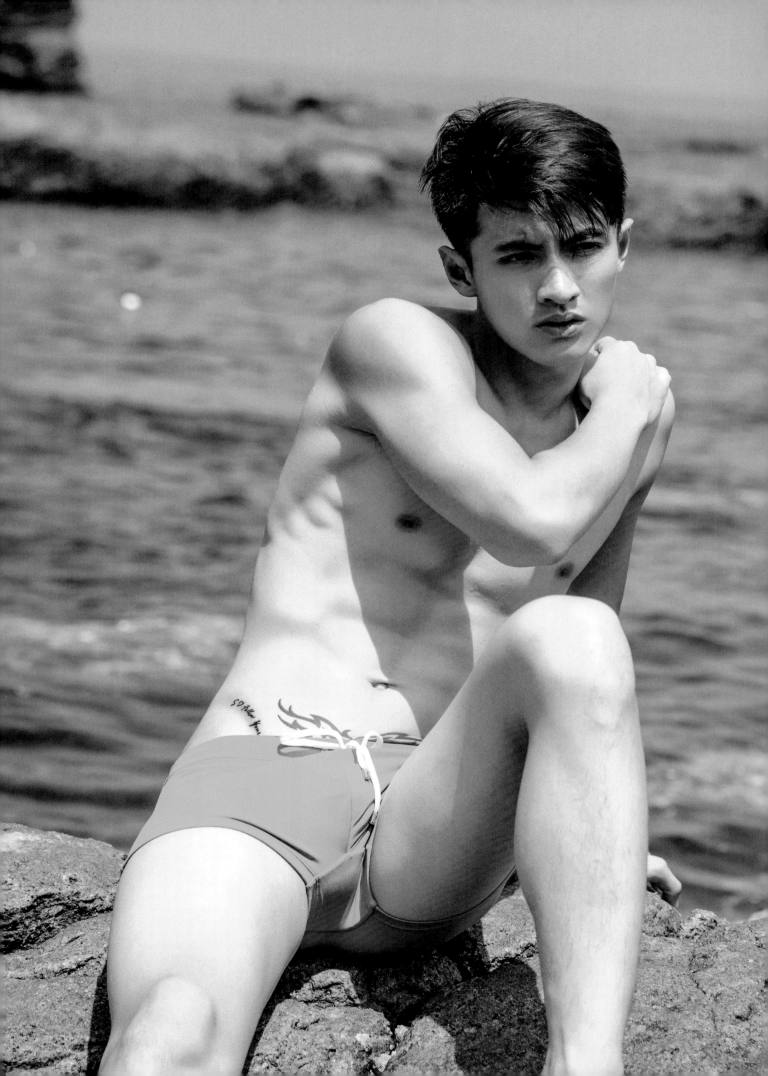

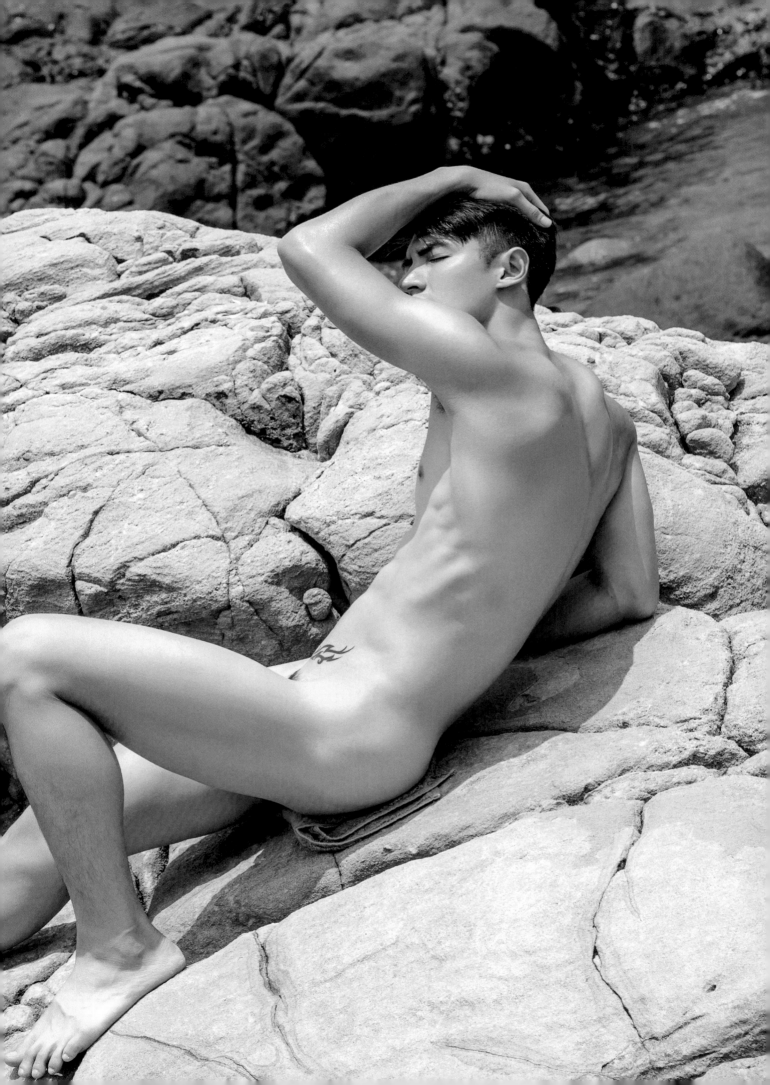

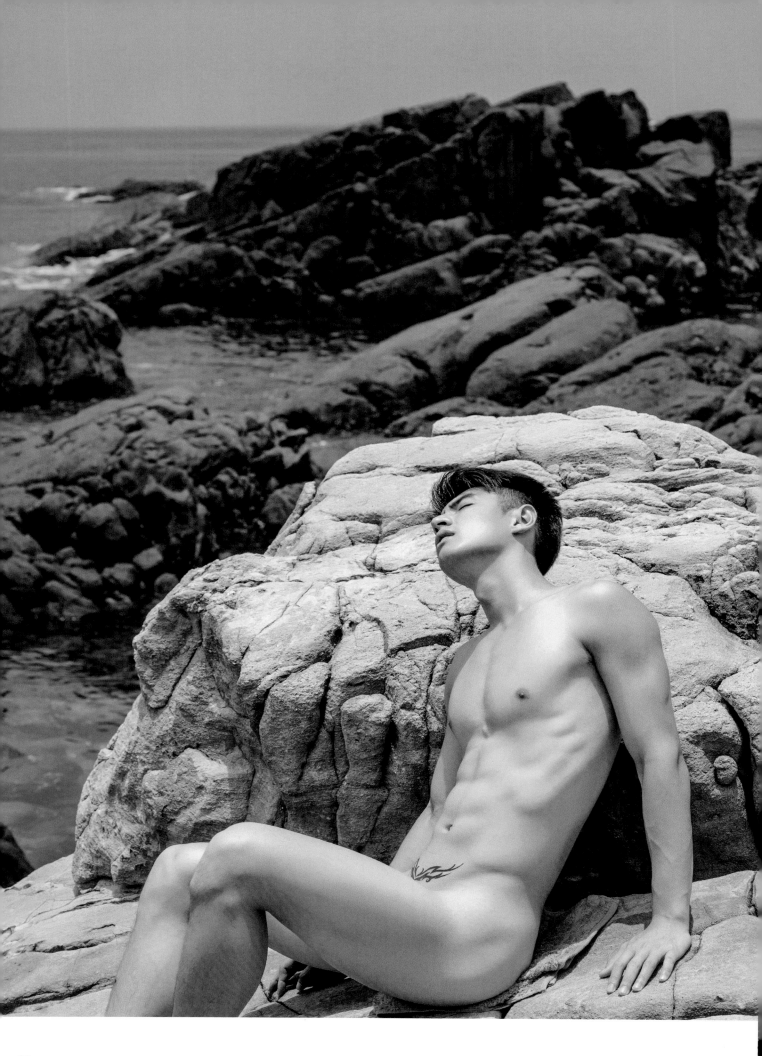

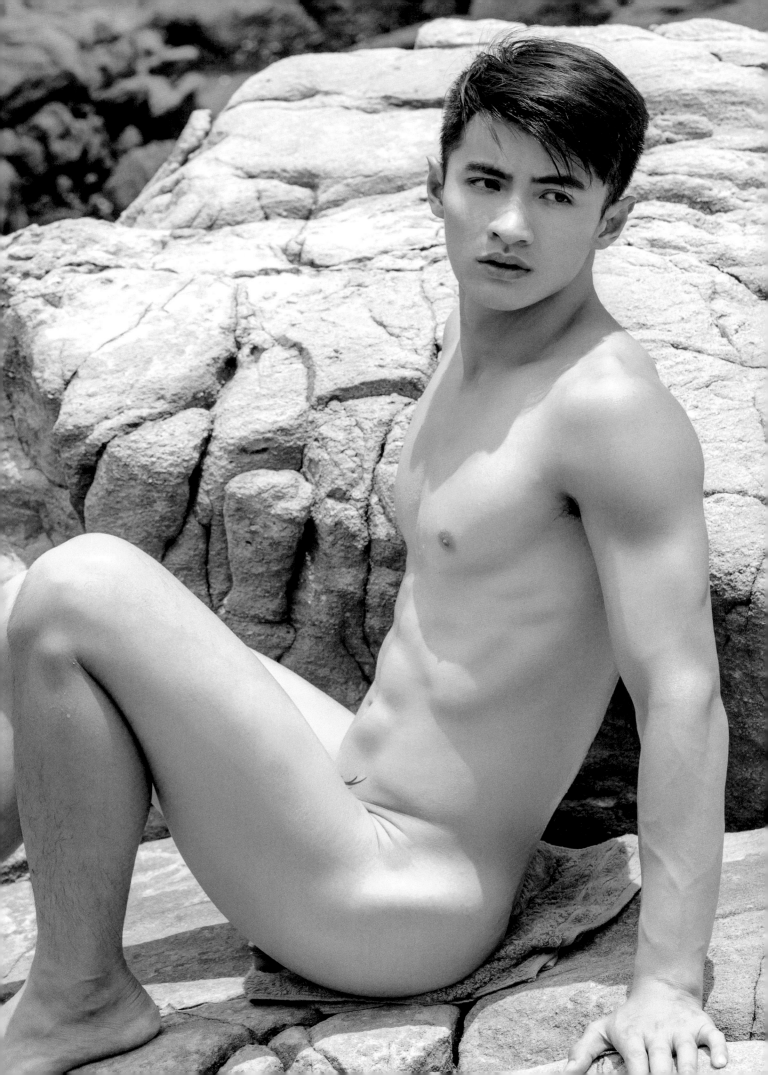

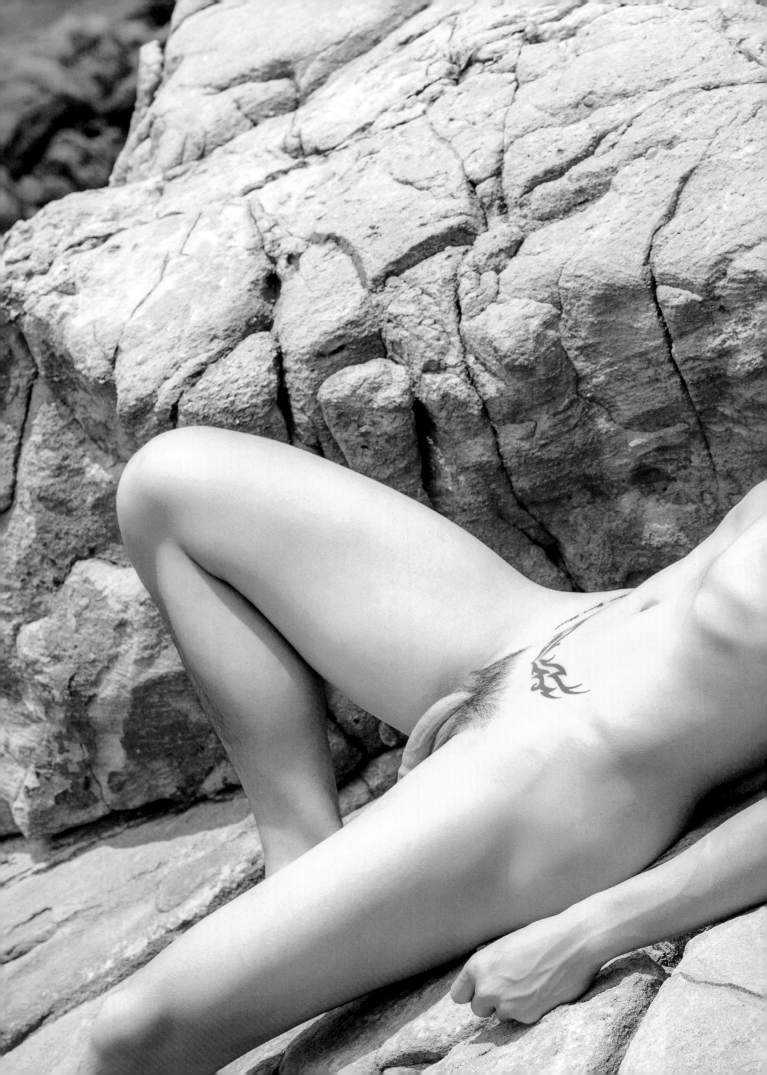

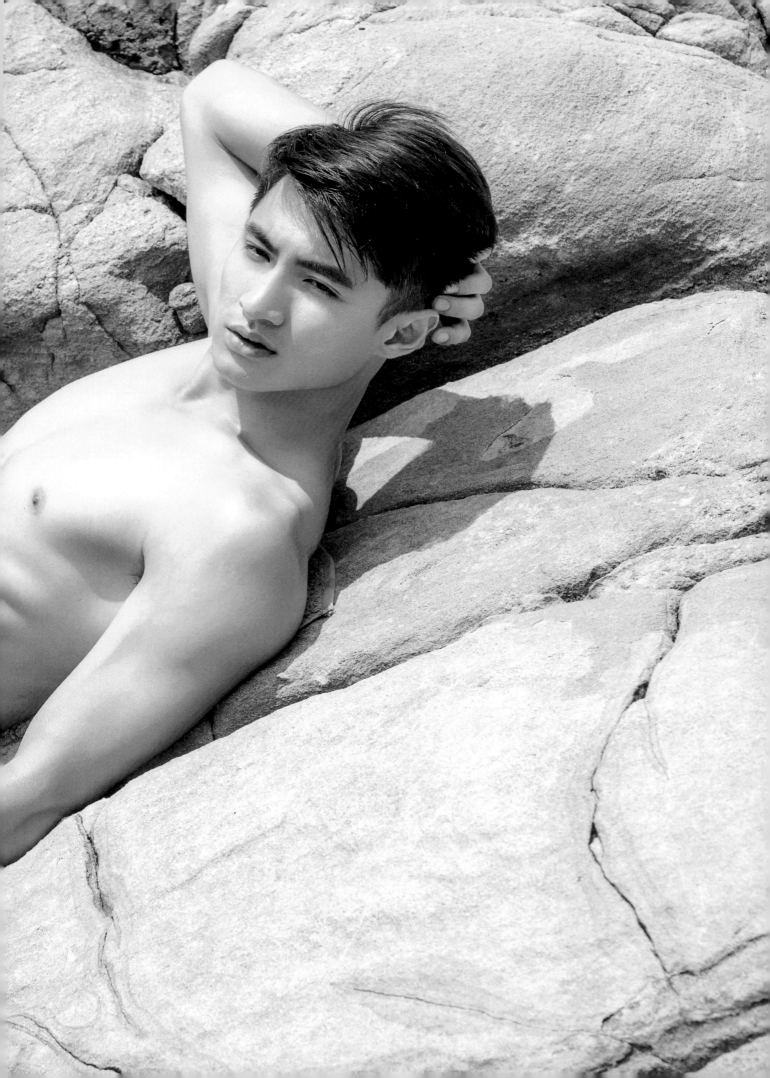

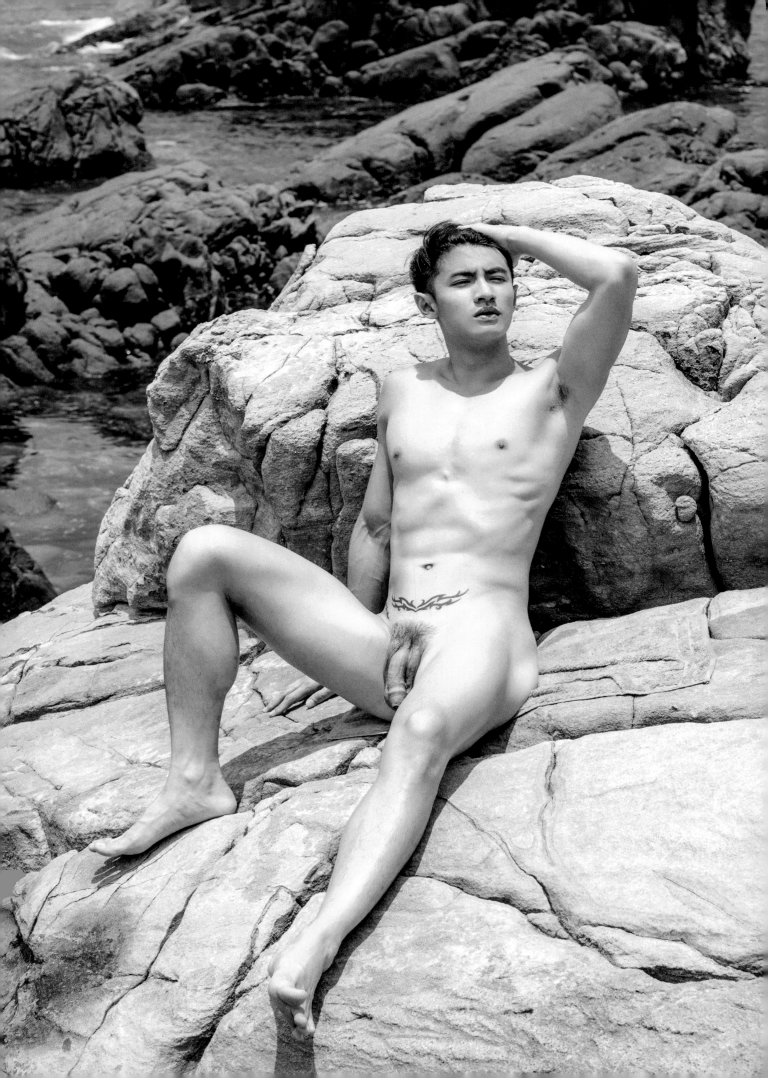

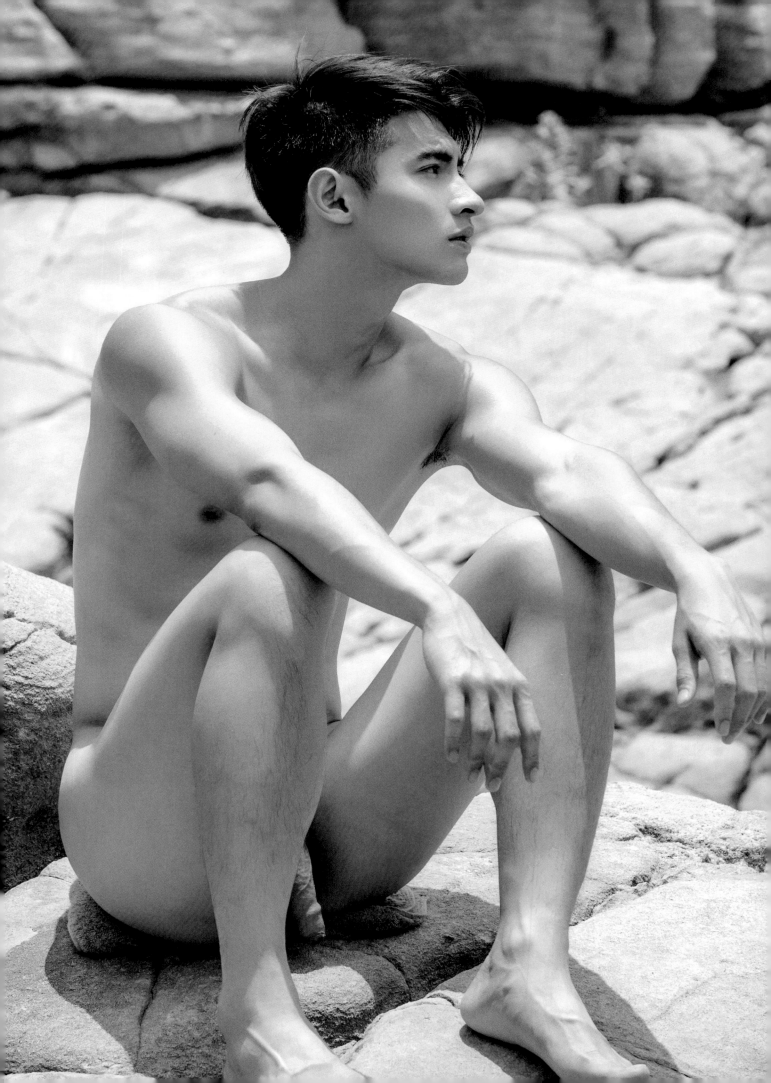

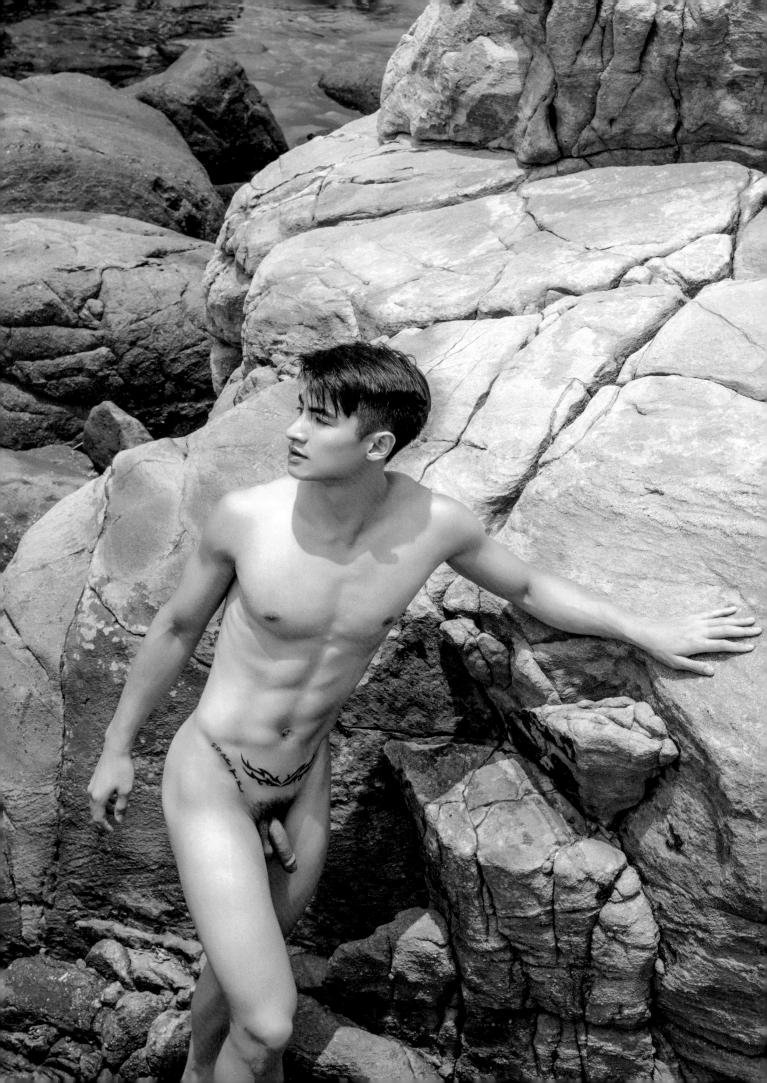

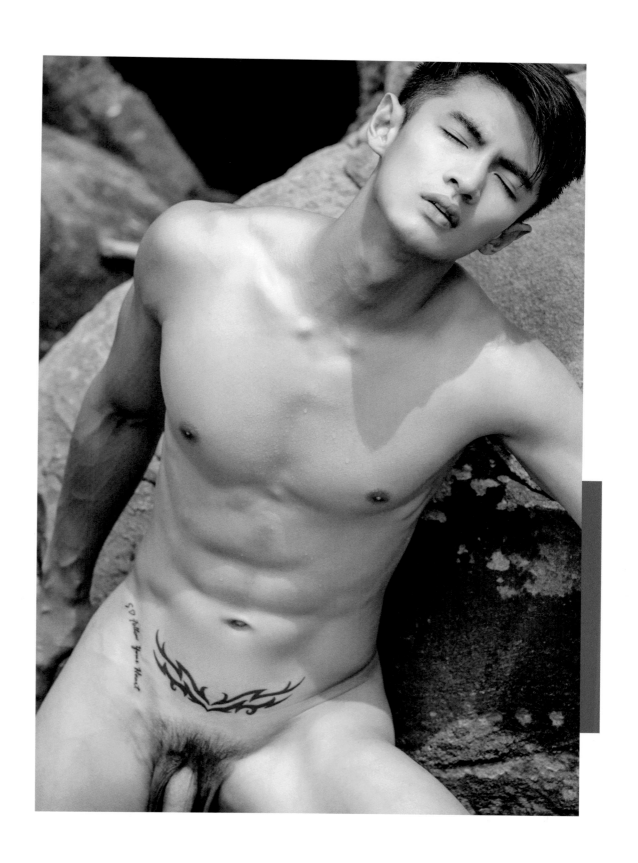

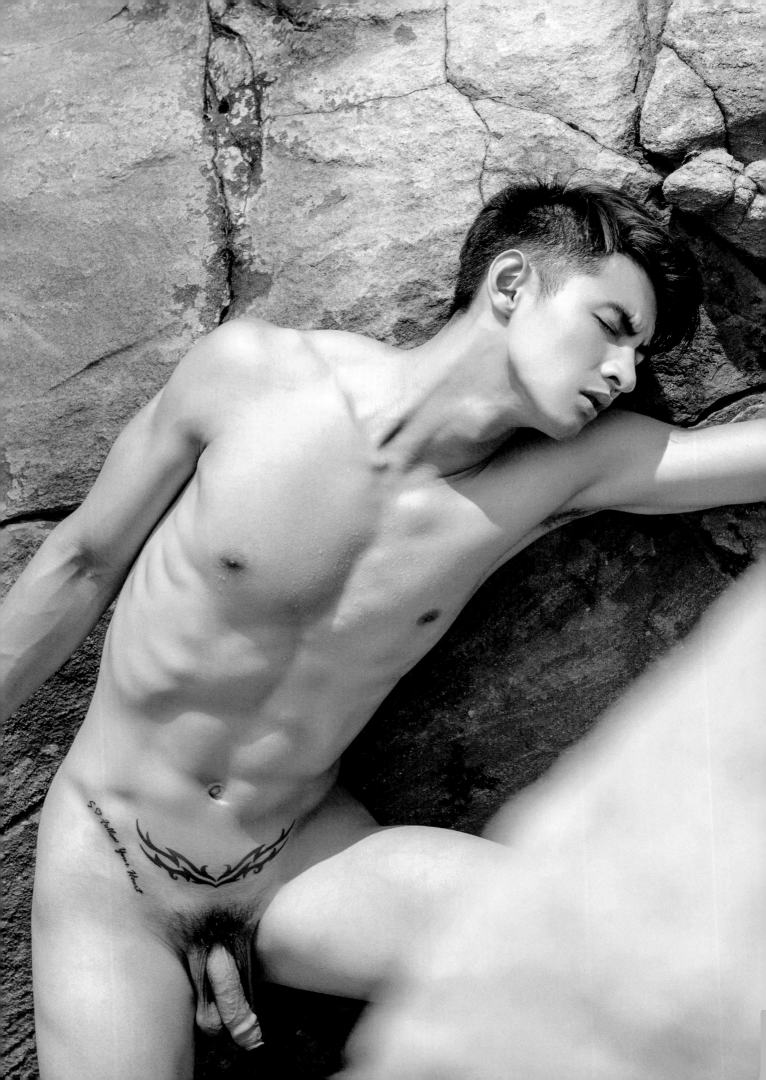

Feel
yourself

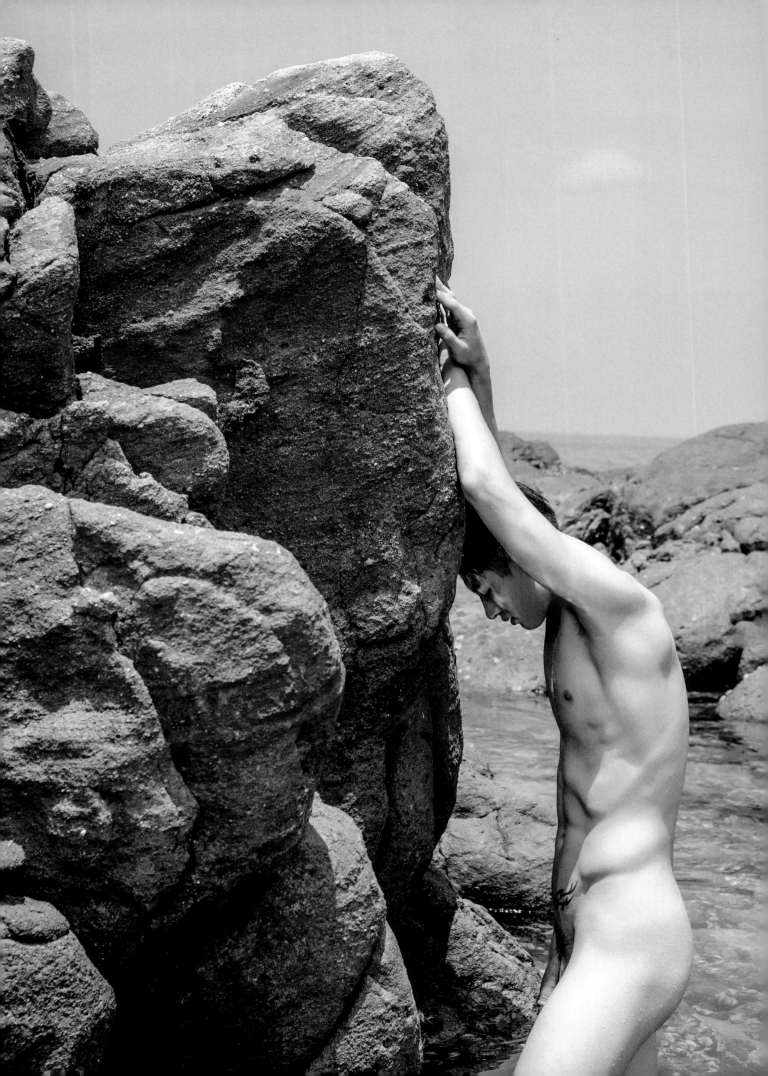

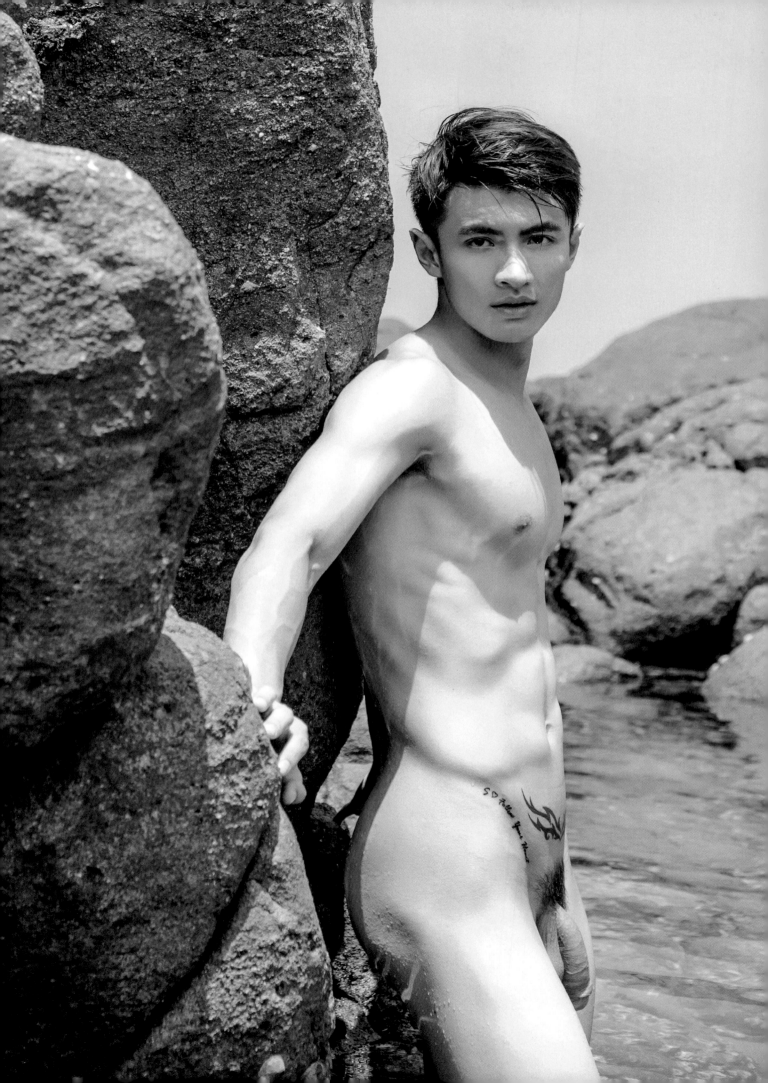

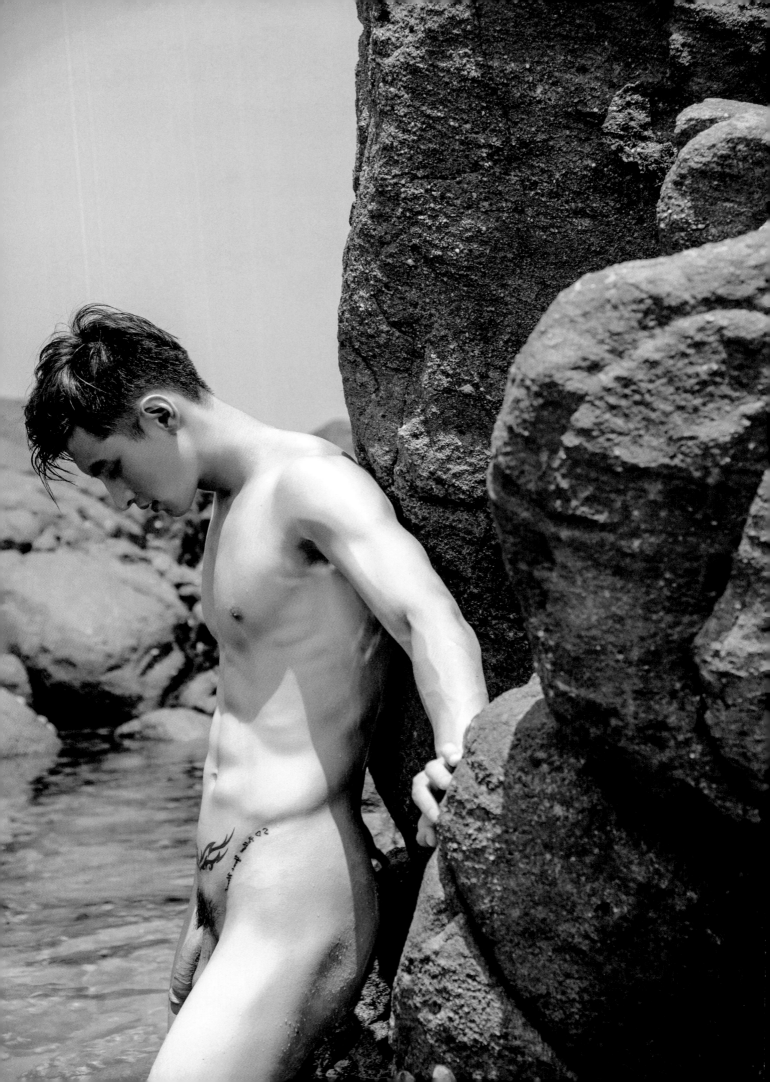

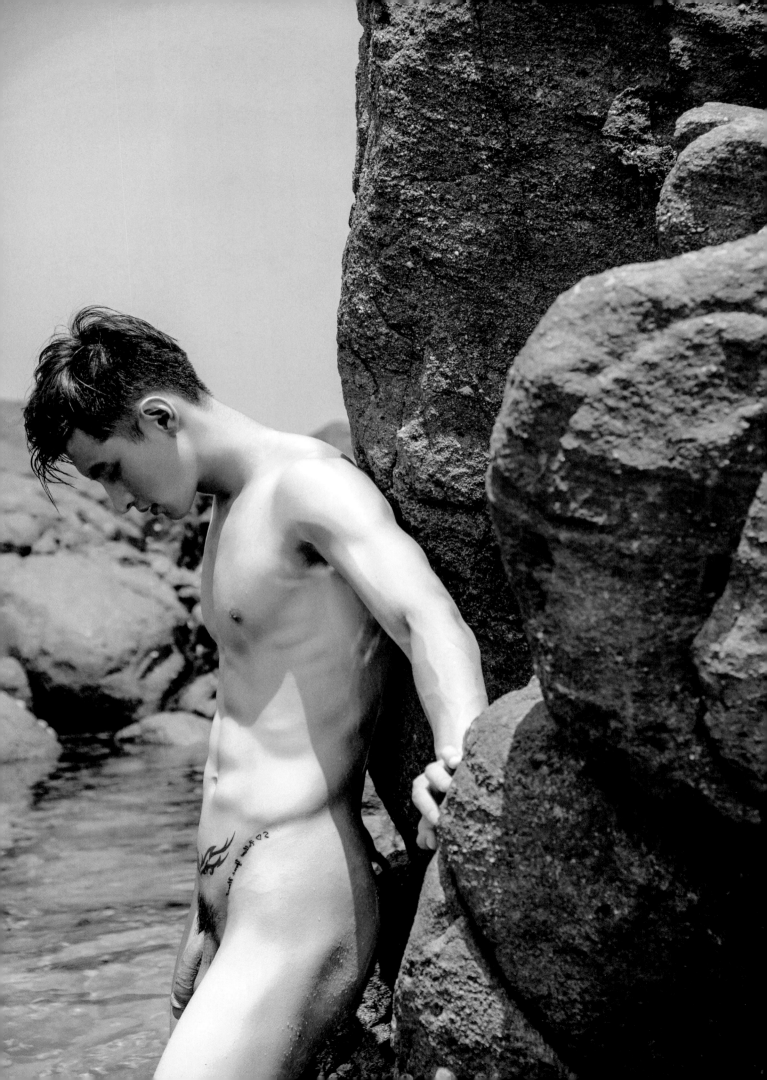

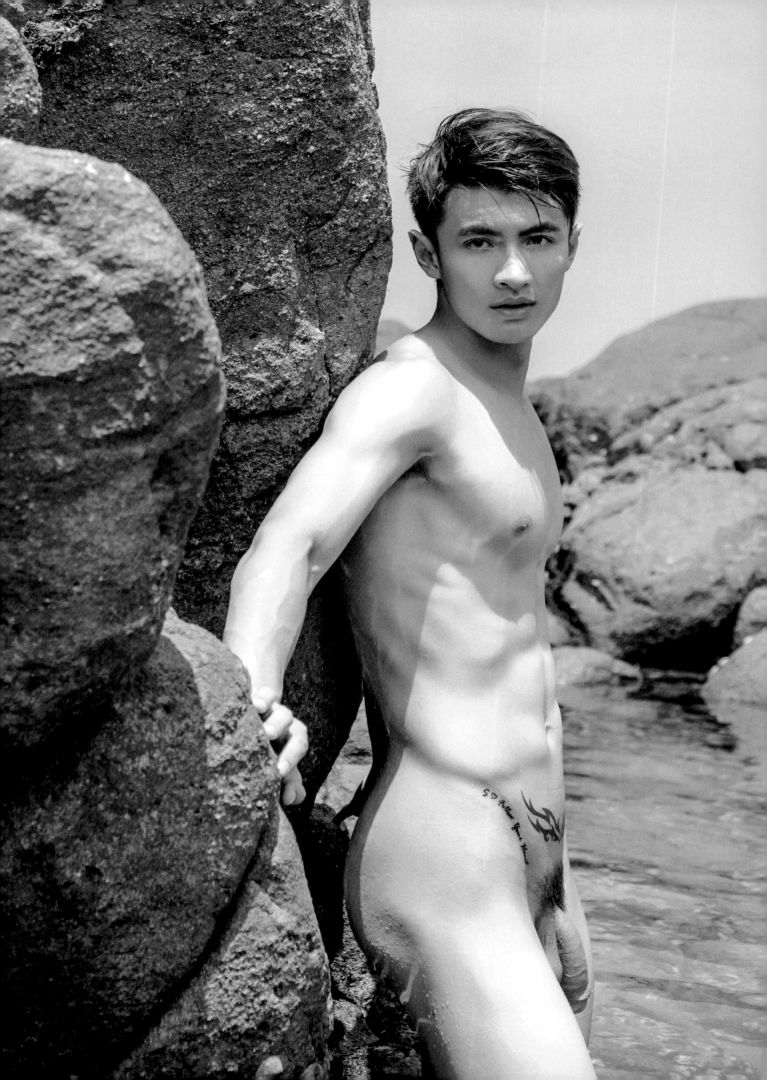

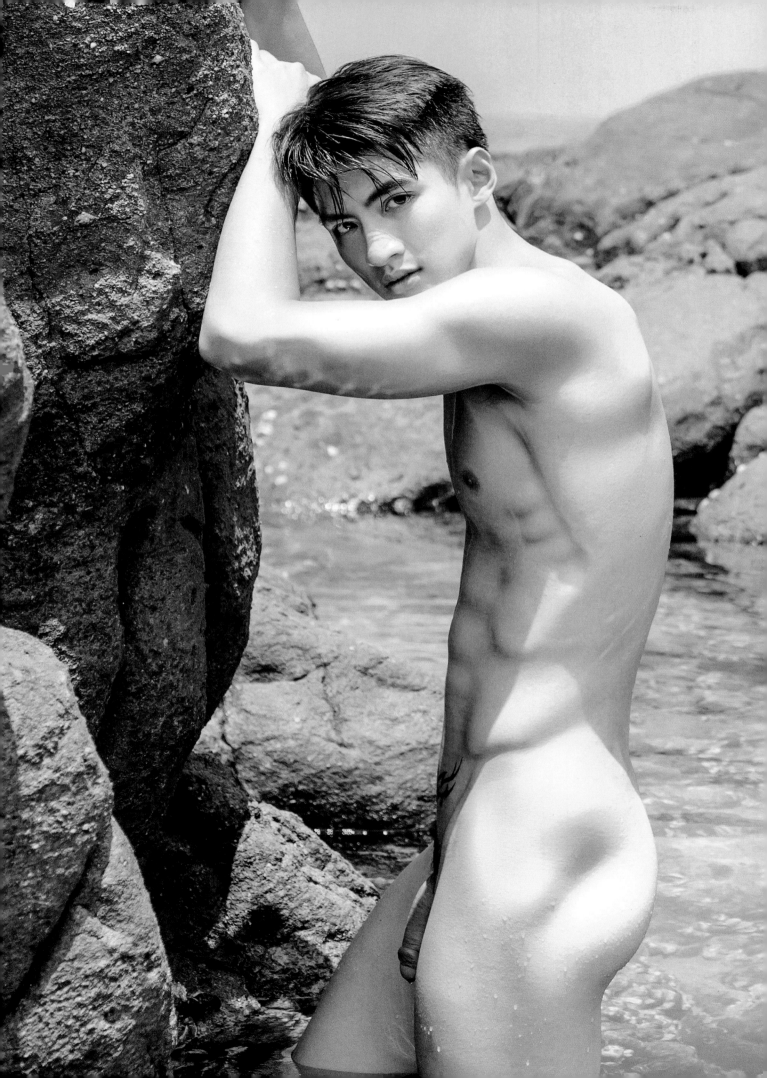

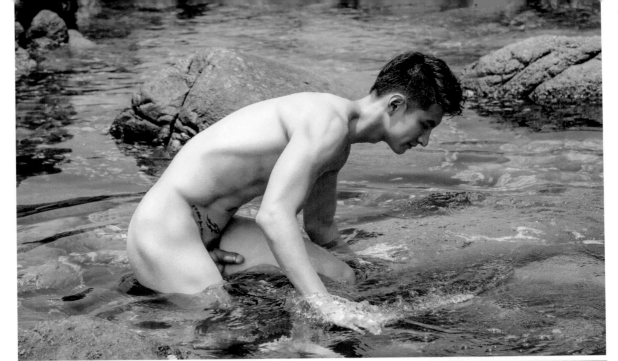

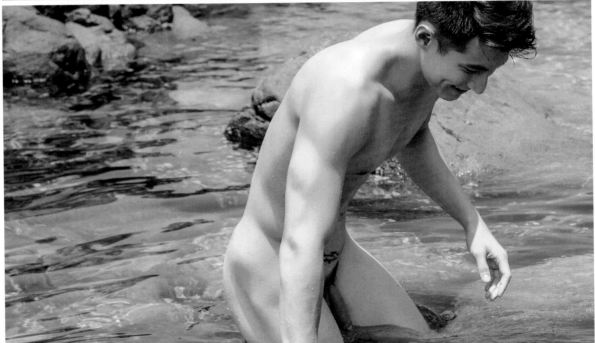

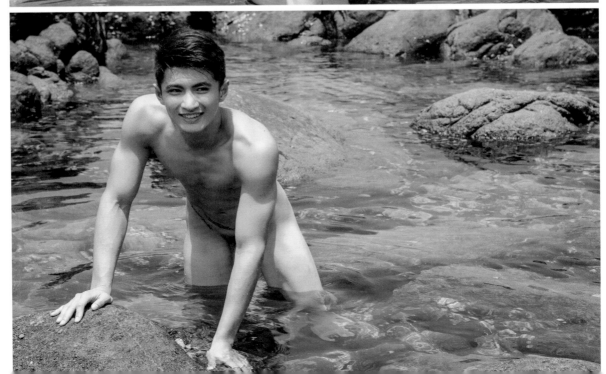

There are
many beautiful reasons
to be happy

當我們經歷成長的過程，無形間漸漸受到來自外在的束縛、規範

「有多久沒有好好的享受，像個小孩般盡情開心大笑」

在沒有人的秘境，讓我可以不用在意任何眼光

用最赤裸的方式　盡情放縱

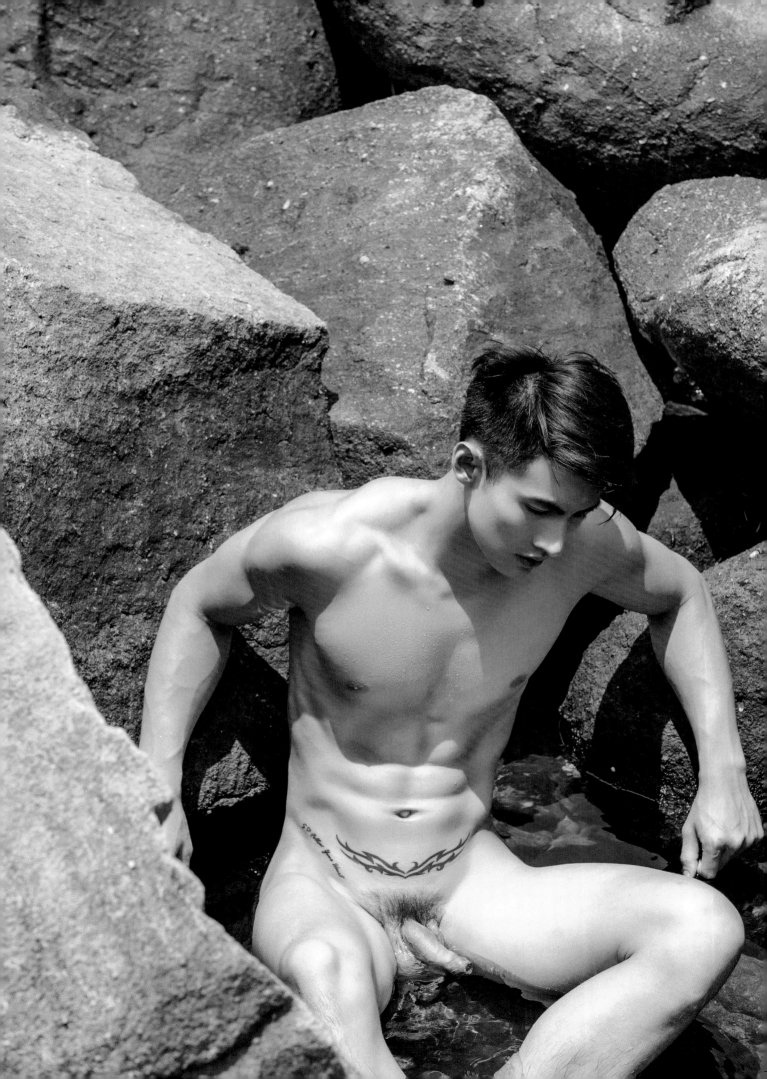

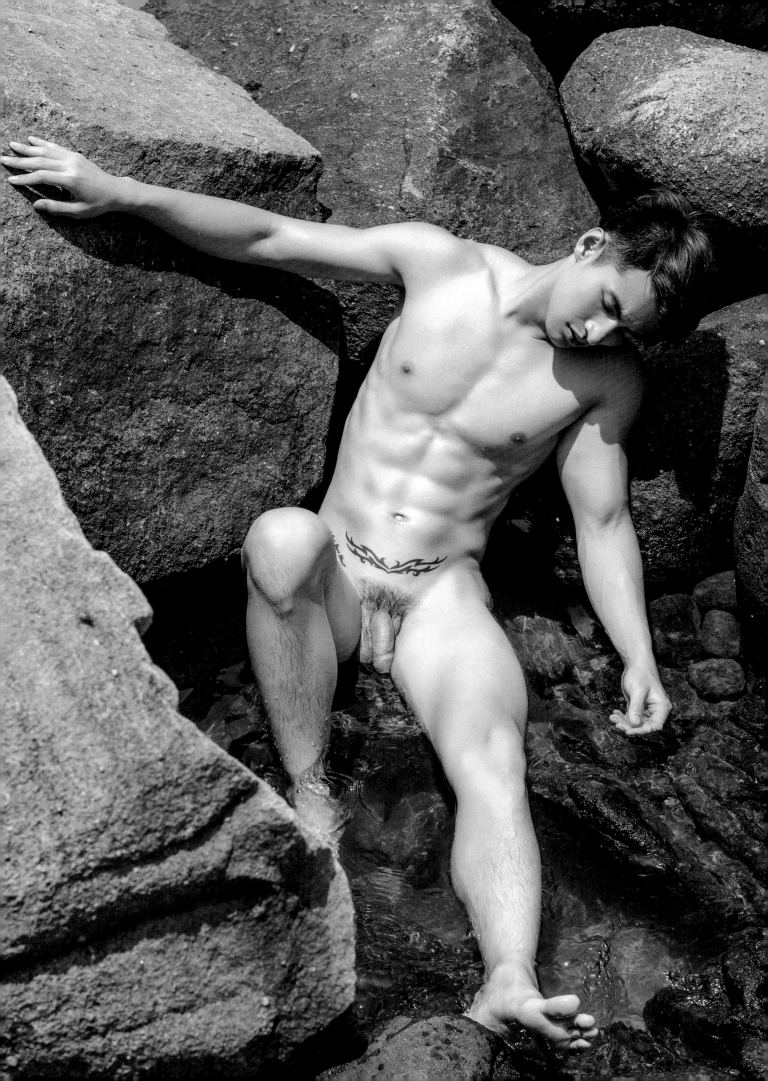

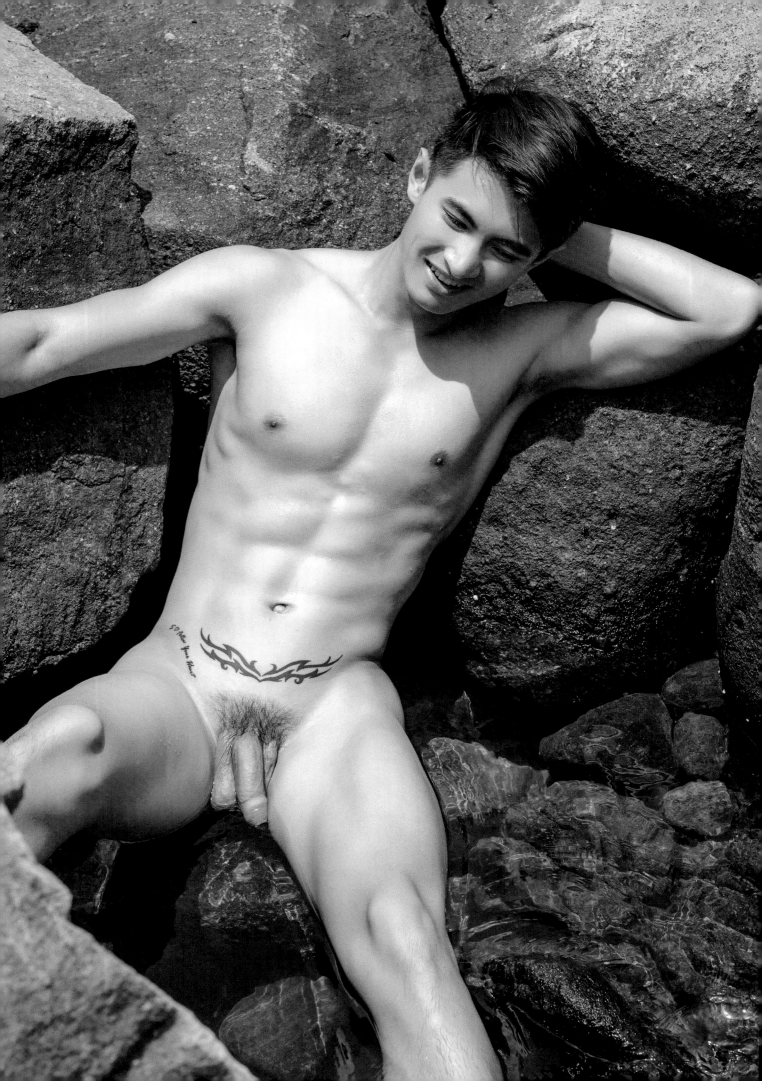

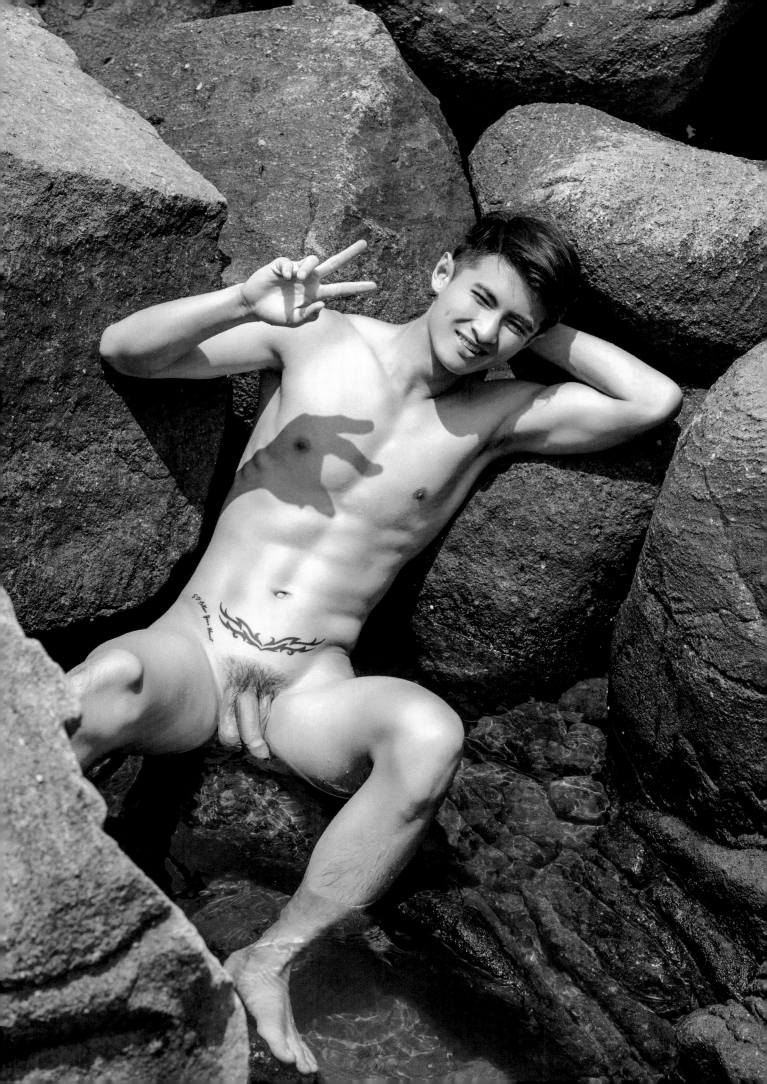

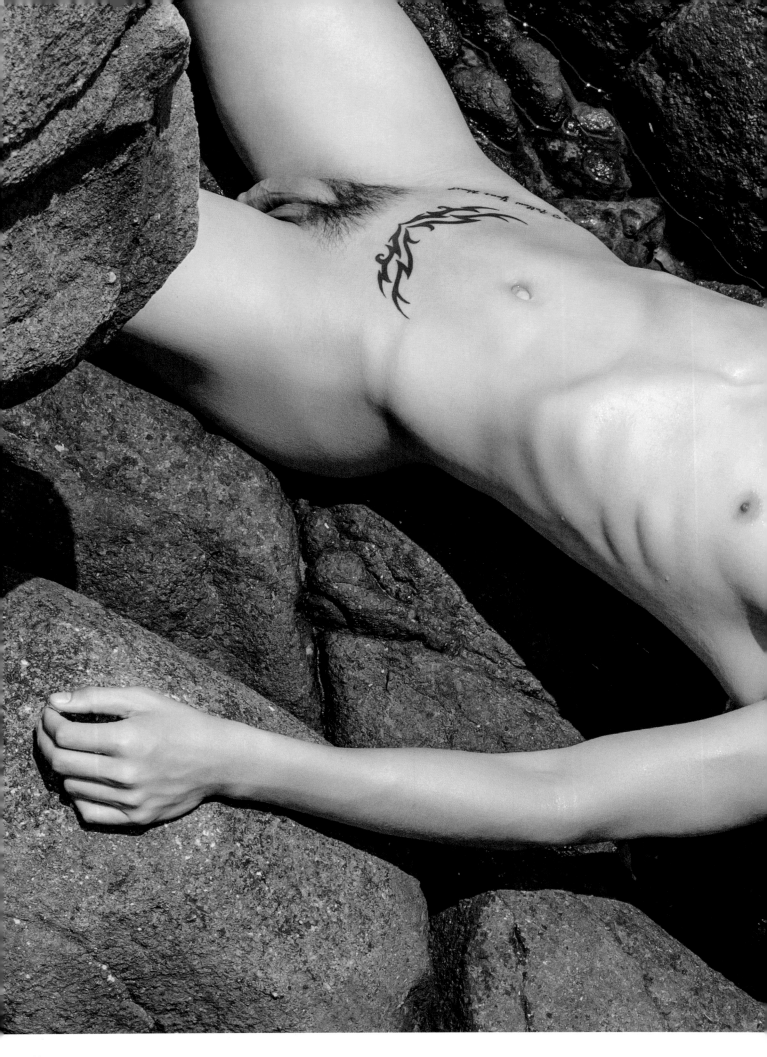

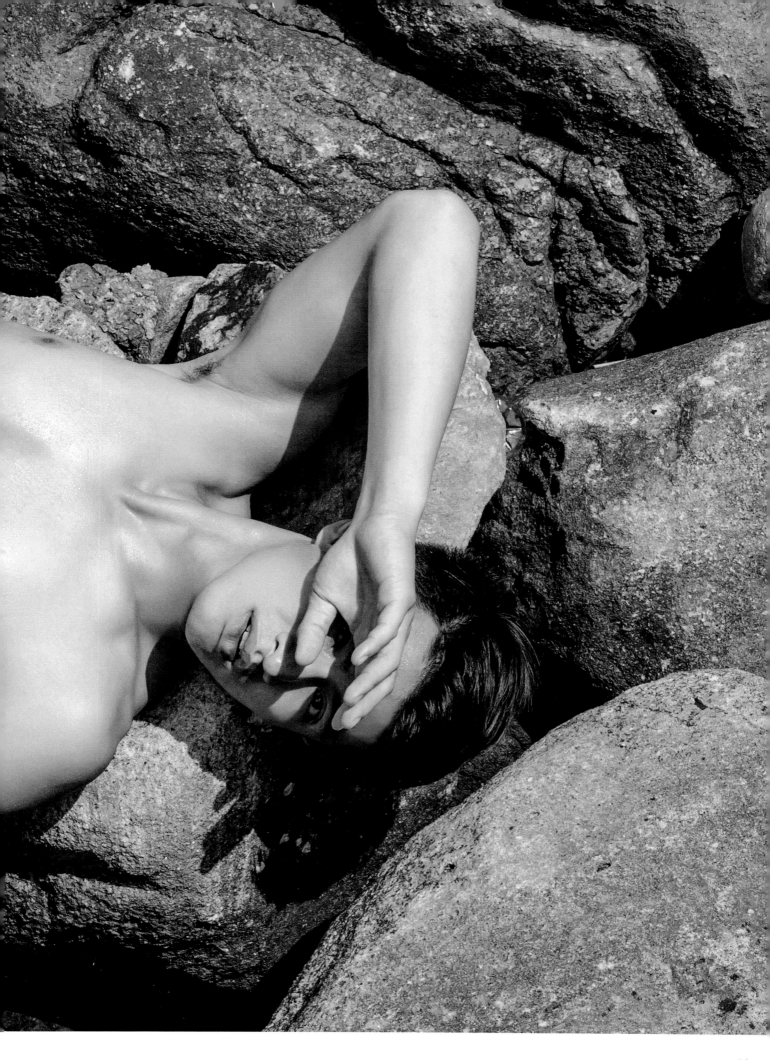

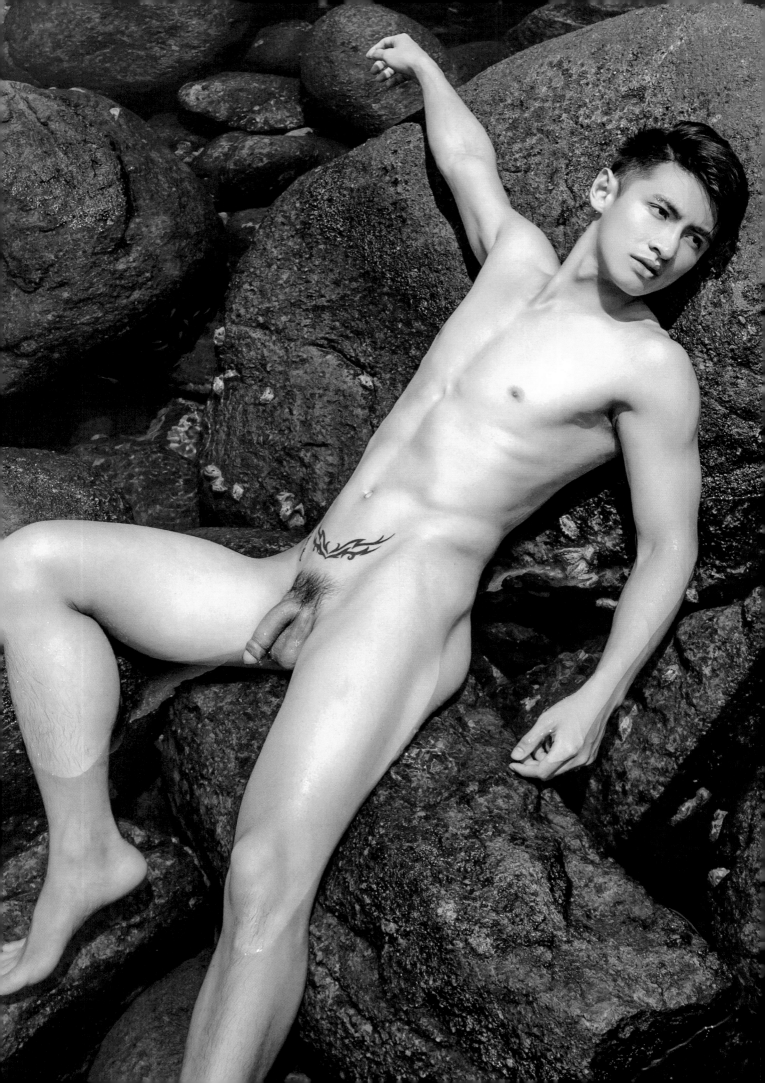

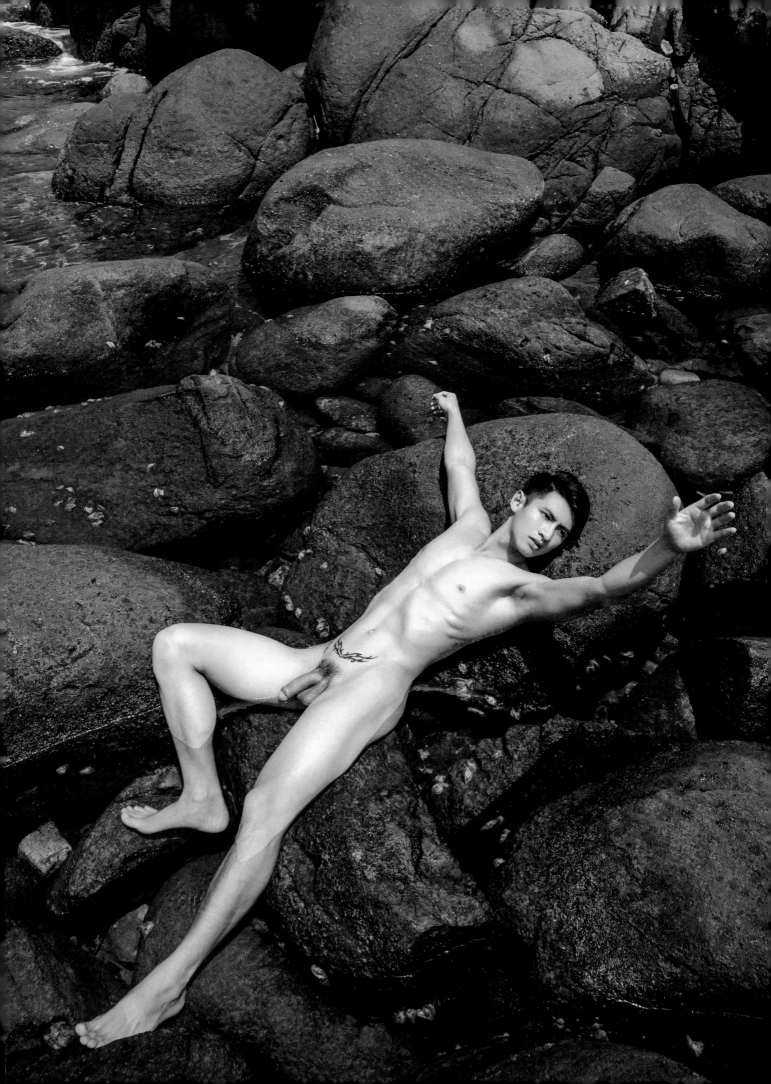

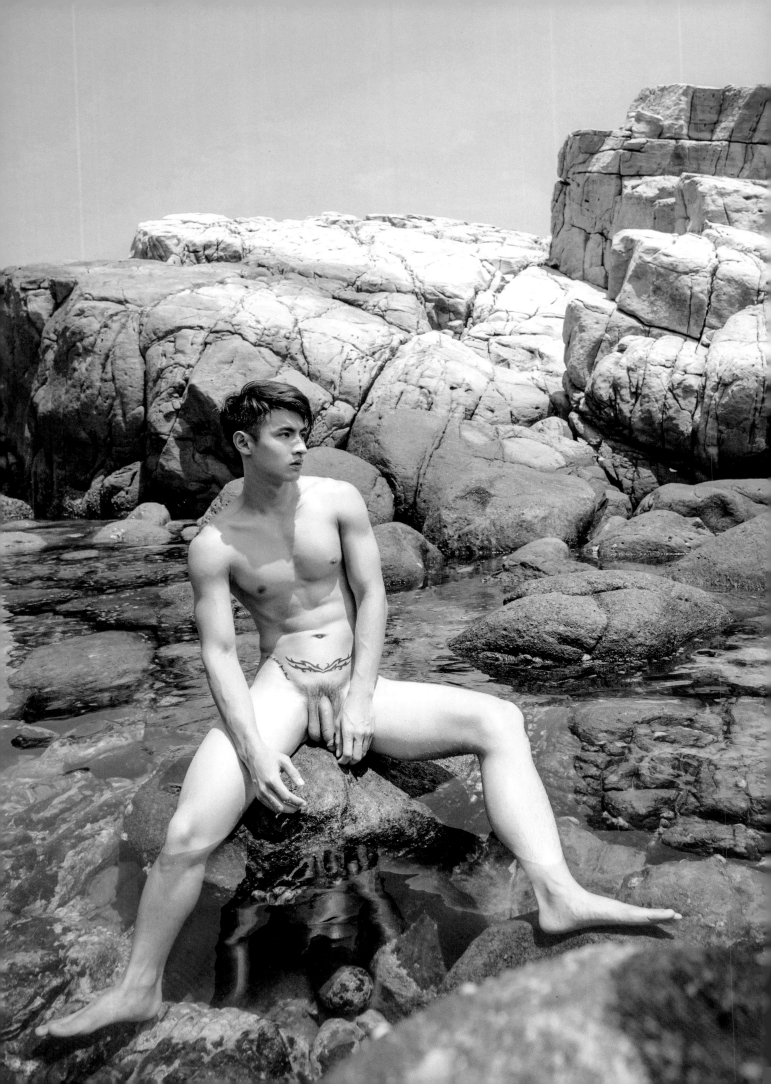

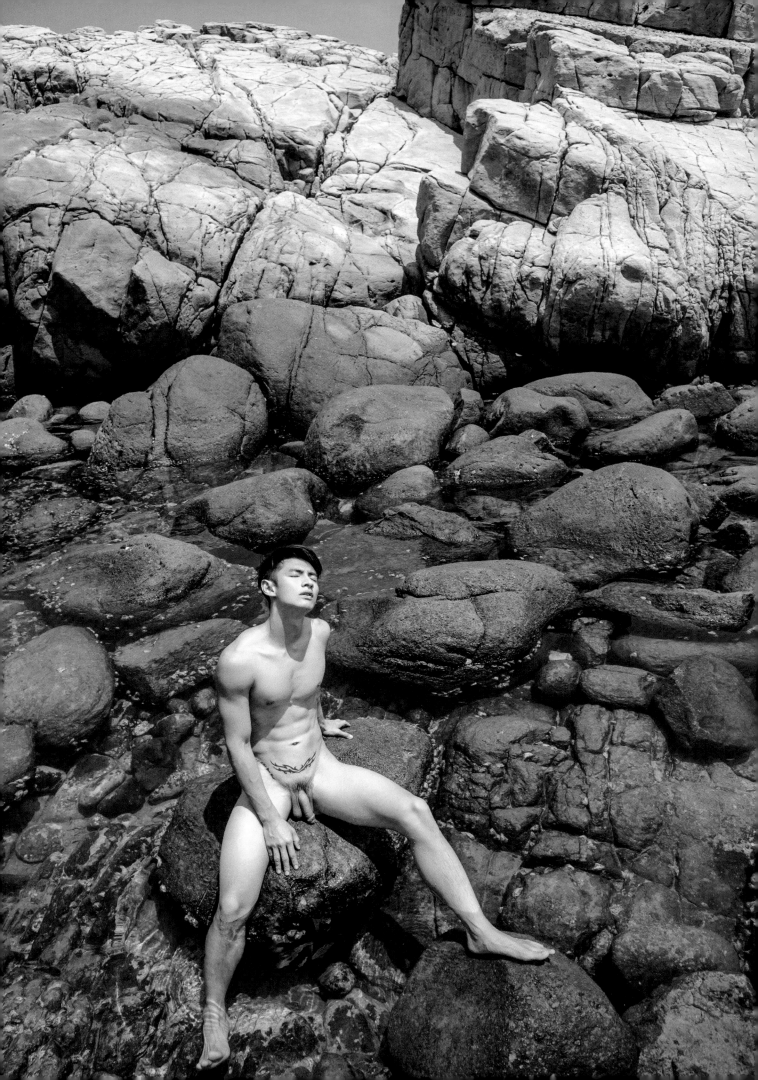

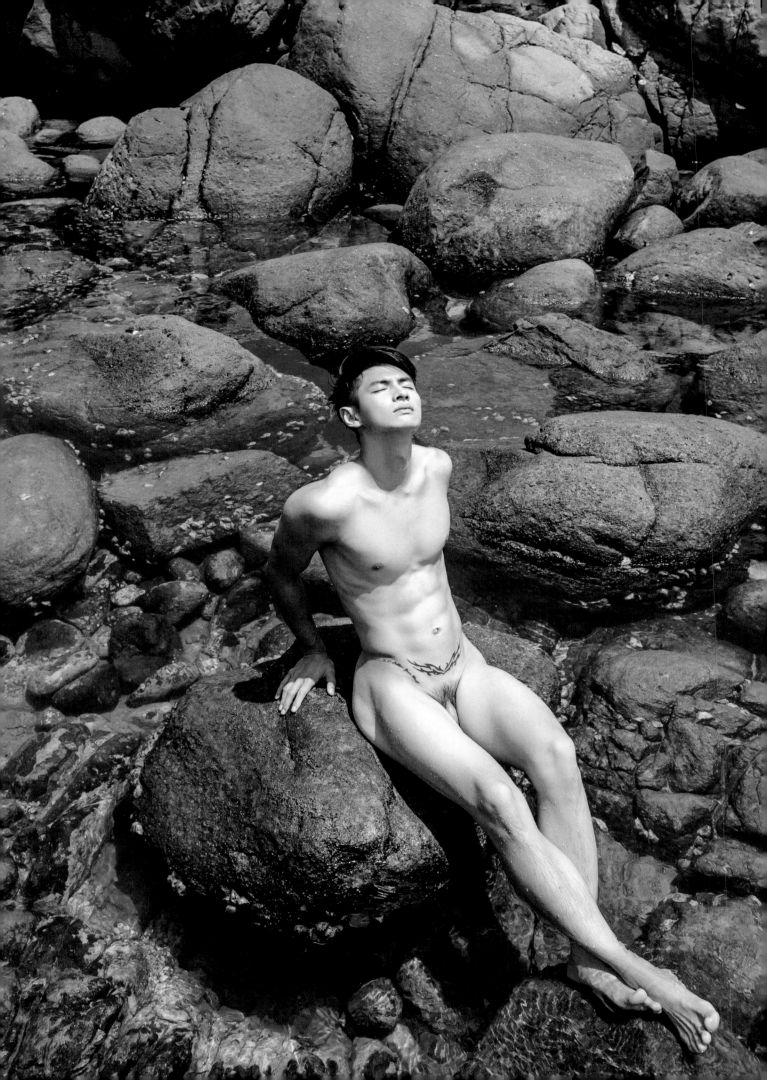

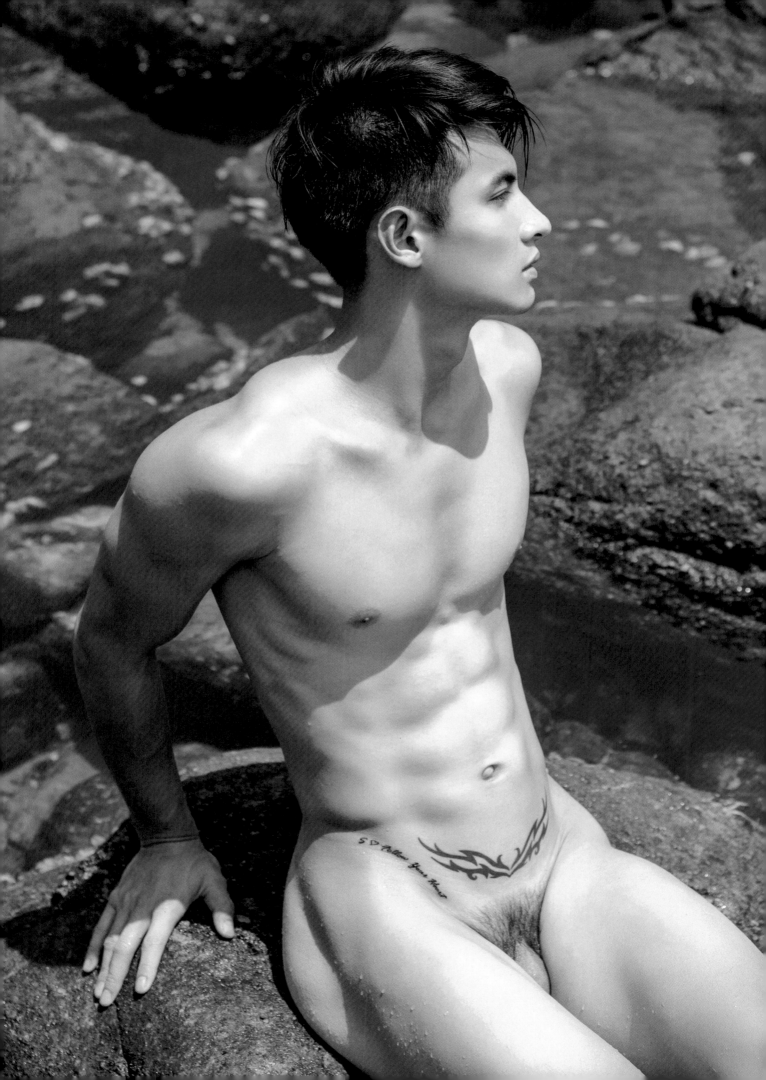

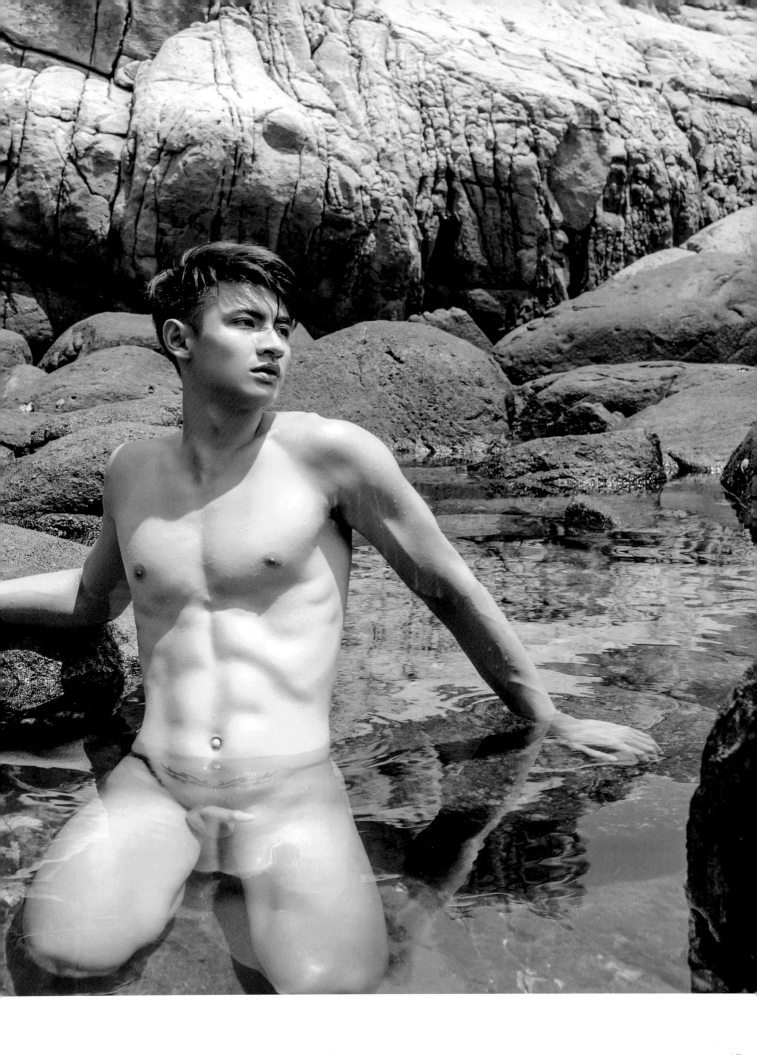

A
GROWN MAN

Pursue breakthroughs in your life
Nothing is impossible /

在成為一個大人的過程中
我們都會歷經過選擇、挫折、和重建自我
就像每一次的廣告試鏡一樣，
除了必須使自己維持在理想的體態
更讓自已在不同的平面工作裡，融入每一種情境、角色

嘗試不同的工作類型
接觸到的人、事、物都有可能觸發你思考
在年輕時勇於挑戰，從中累積經驗
每個階段讓自己從過程中修正自我
現在的我們都在努力成為理想中的男人

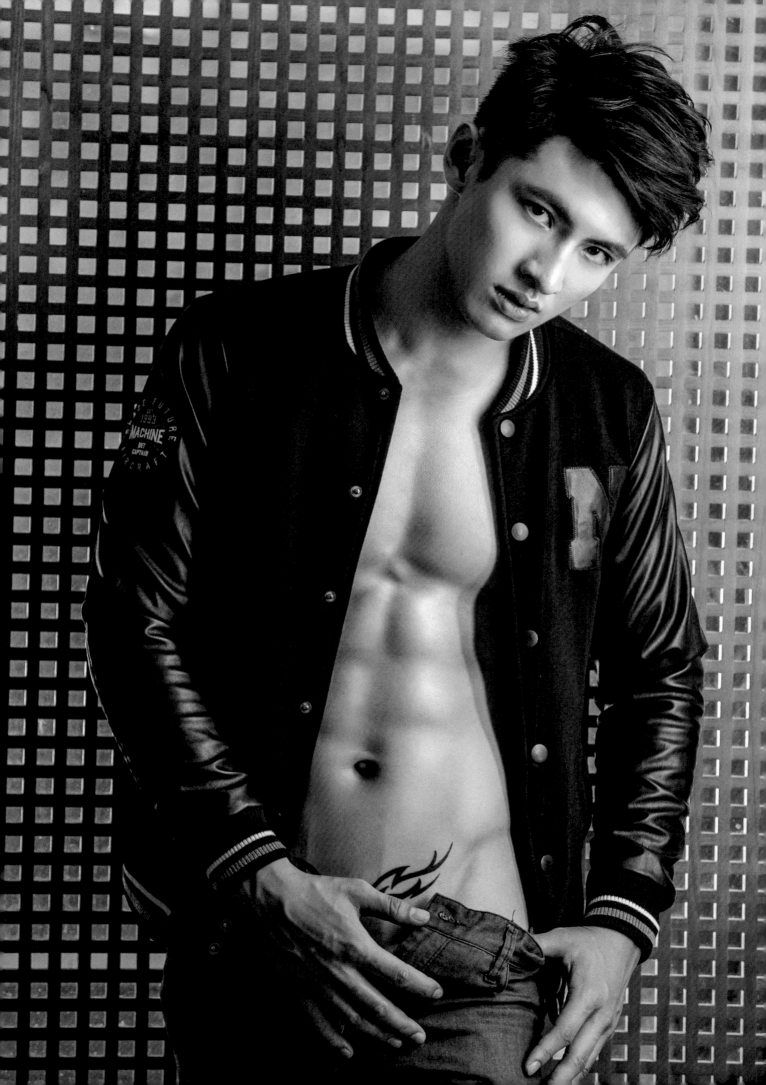

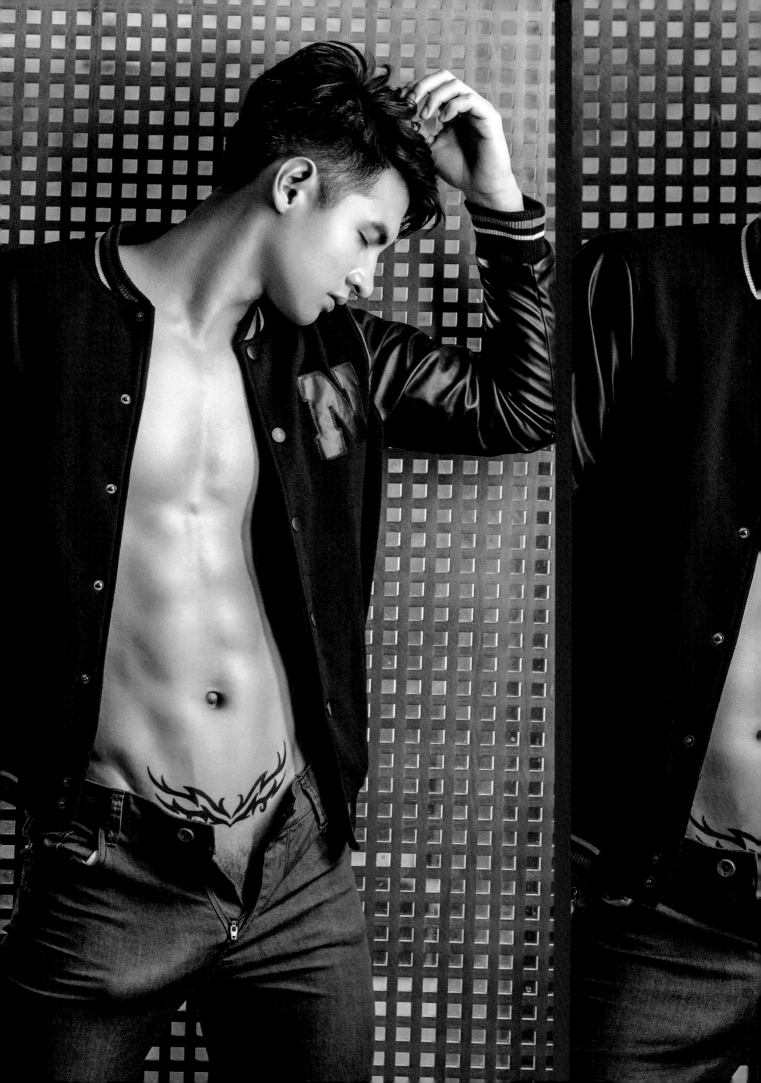

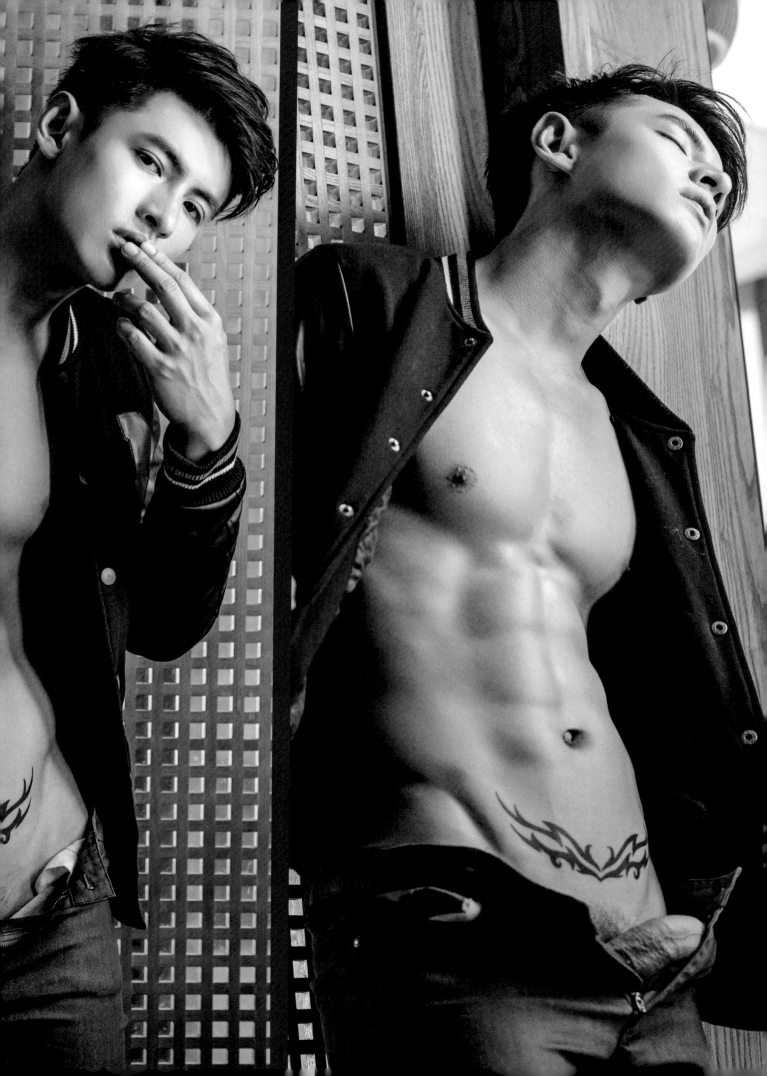

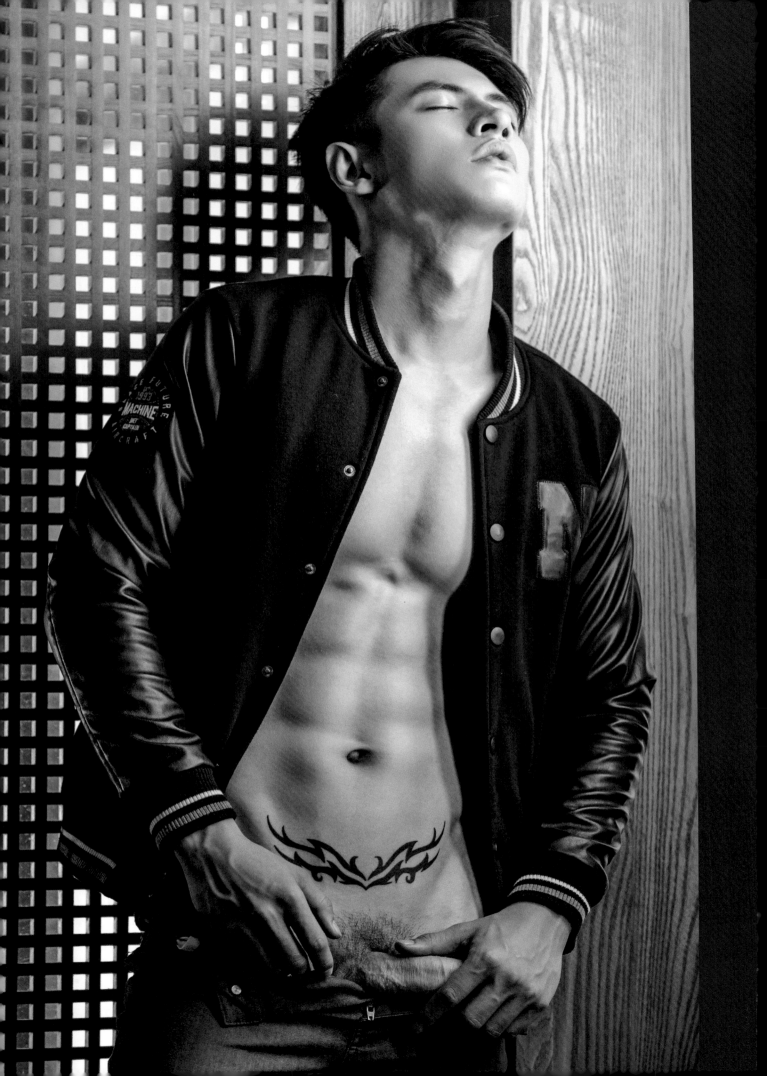

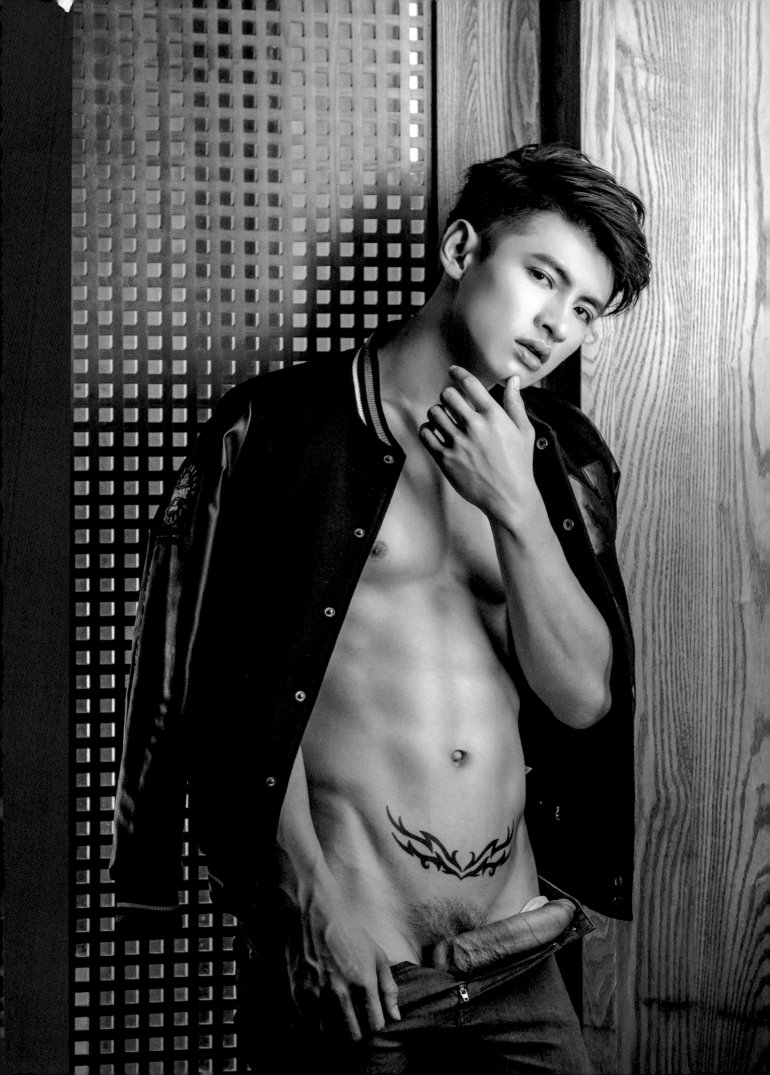

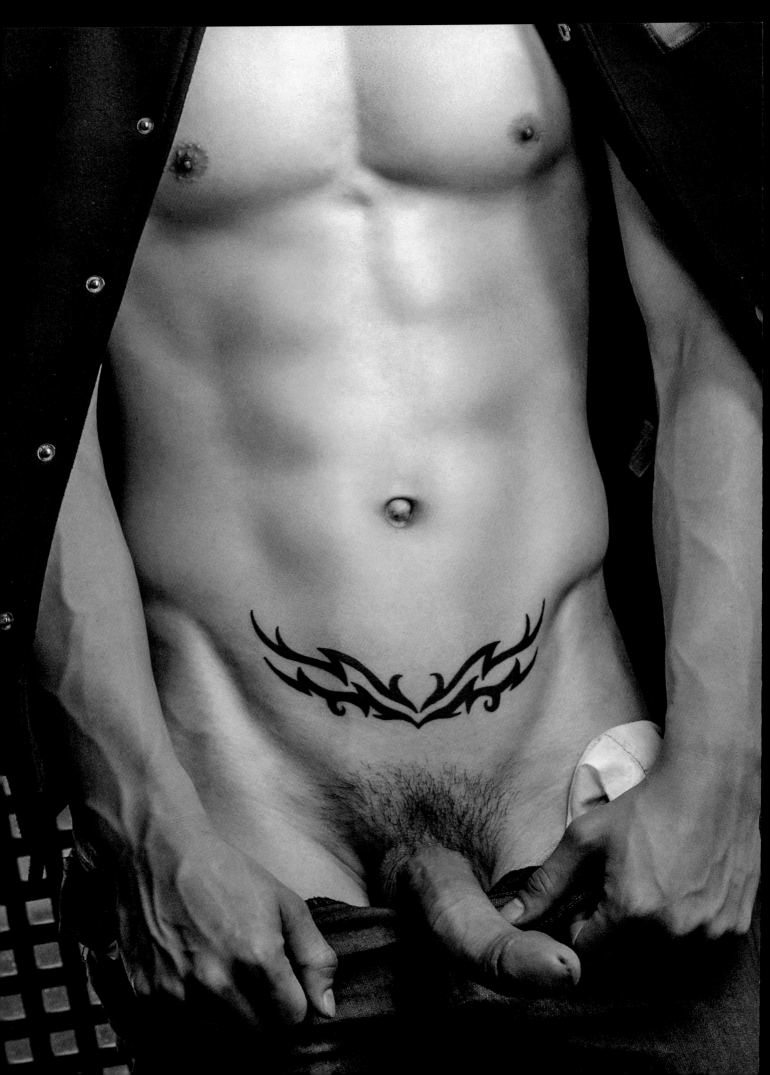

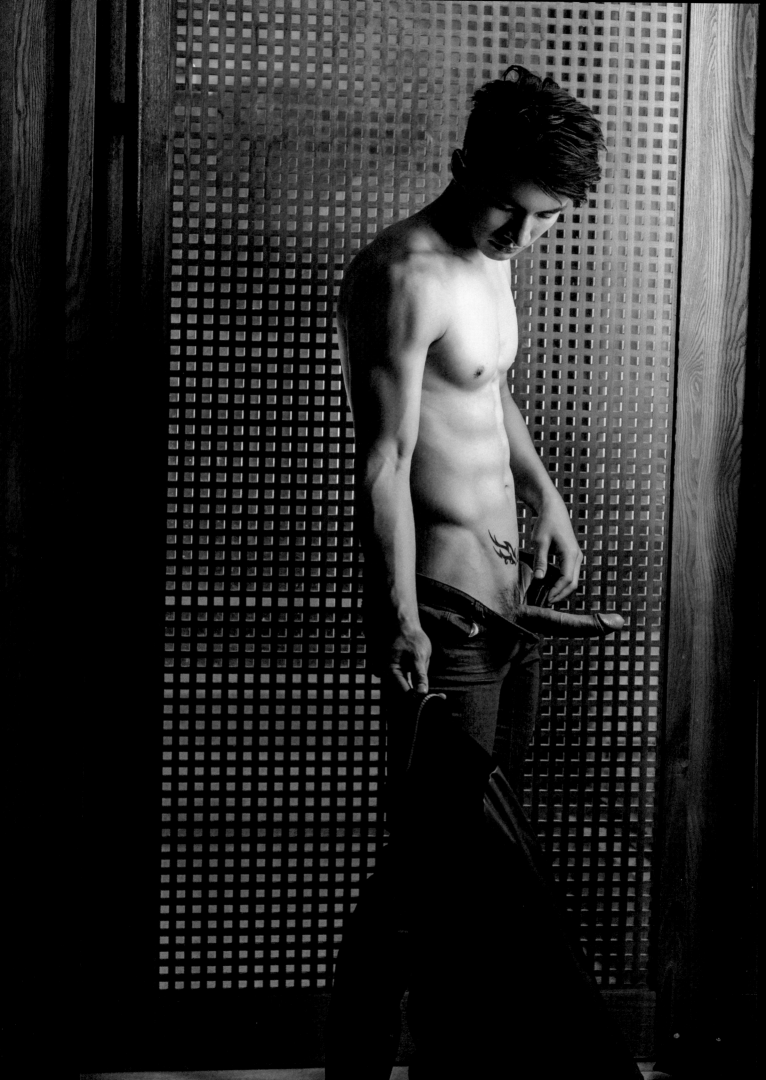

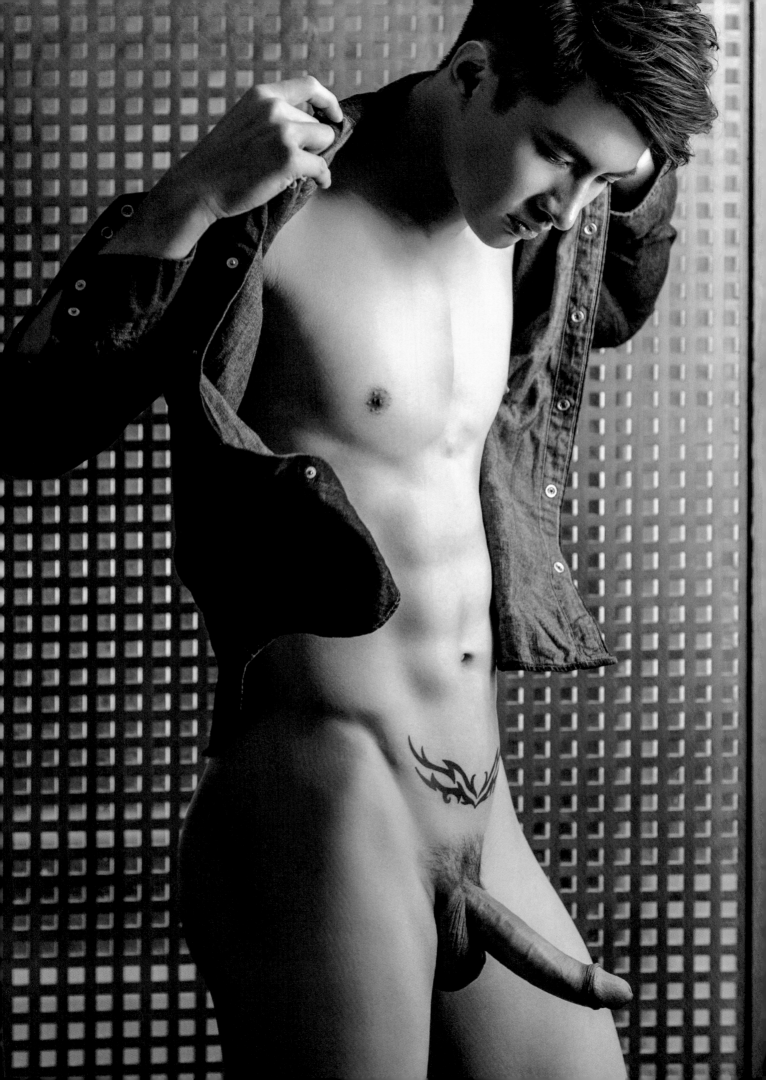

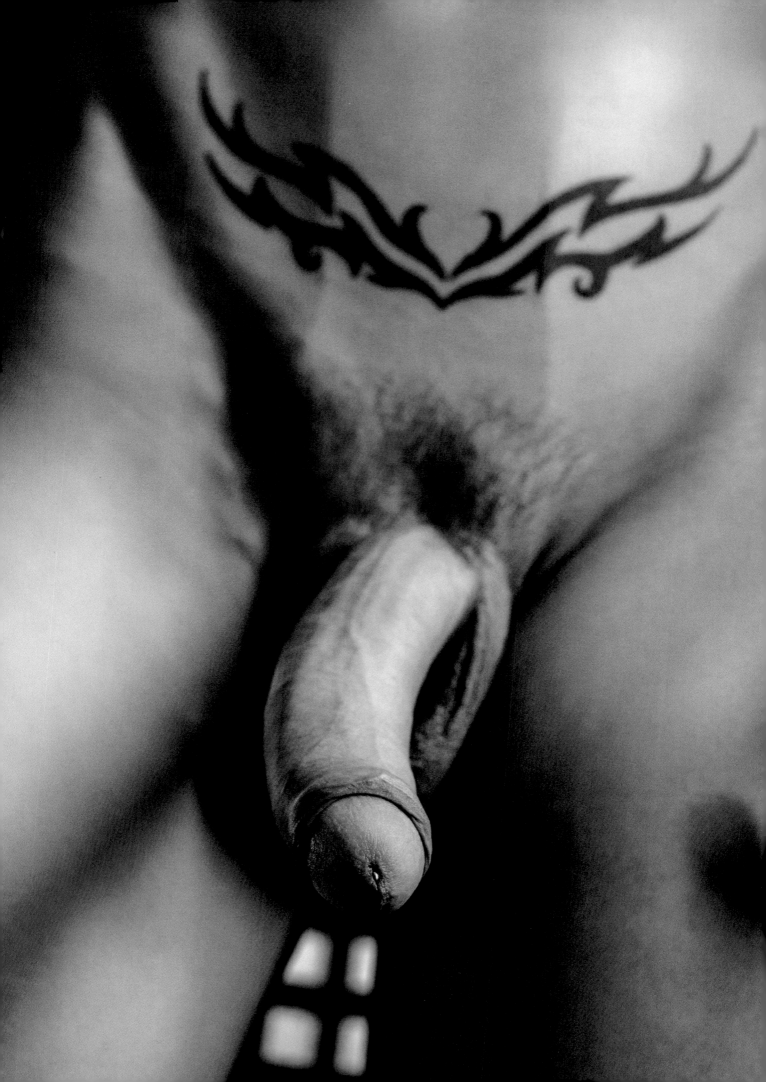

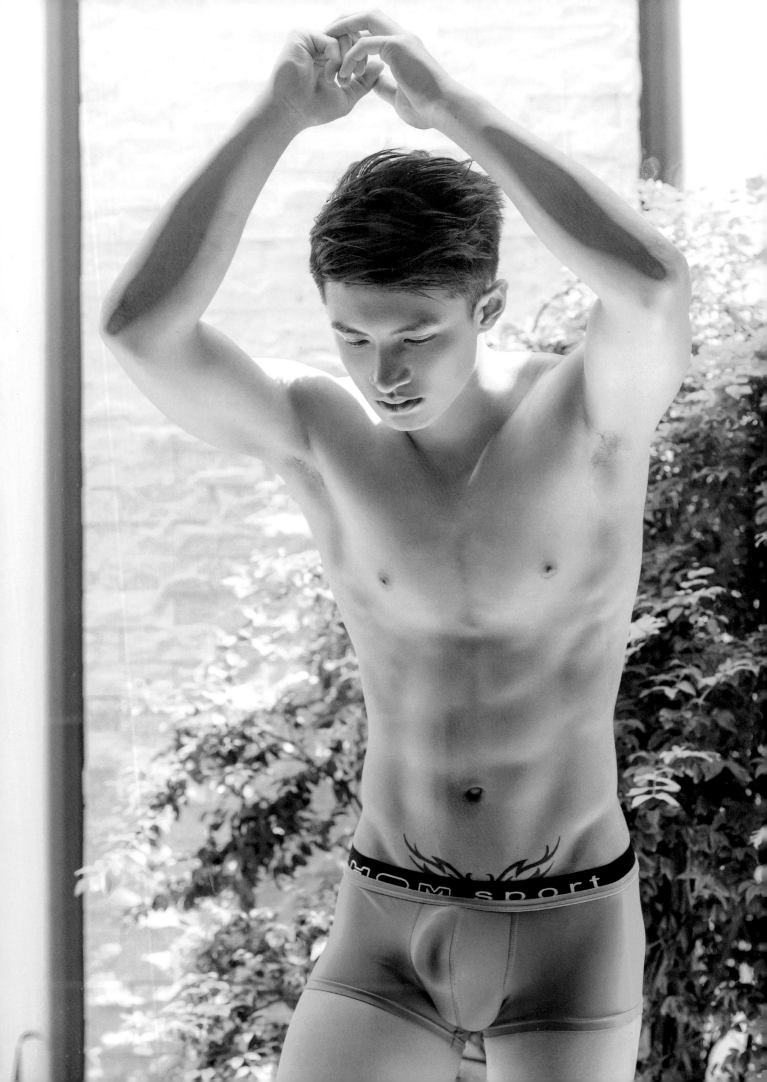

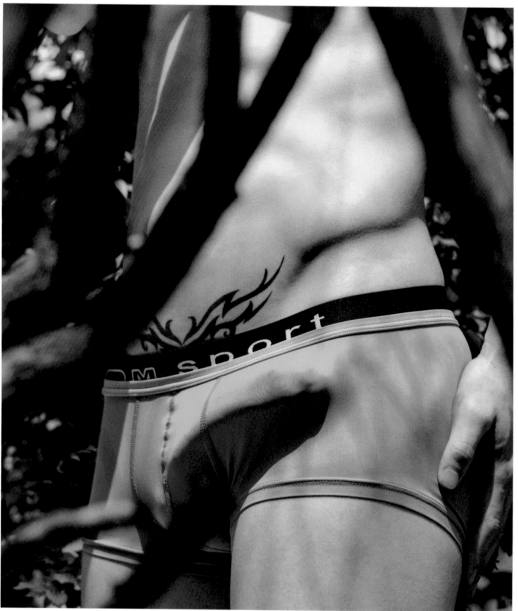

因為某一次和朋友聊天的過程，
身邊的朋友問我
「你的身高這麼厲害，怎麼沒有想過去
當模特呢？」
然後告訴我一個試鏡的機會，鼓勵我可
以去嘗試看看
沒想到第一次誤打誤撞的經驗反而就開
啟我的平面拍攝工作

也許以前的我
從來沒有想到自己會接觸到廣告模
特的工作
但因為不放過任何機會，去嘗試沒
有試過的
發現自己有更多的可能
而有了不一樣的職業生活

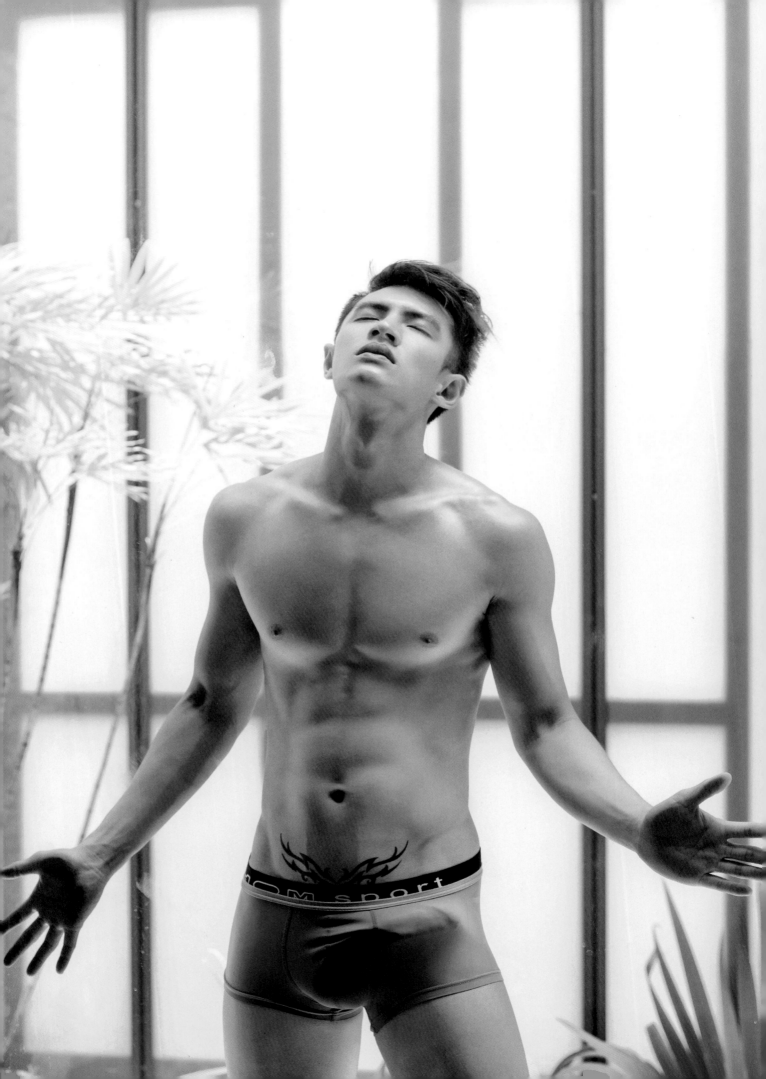

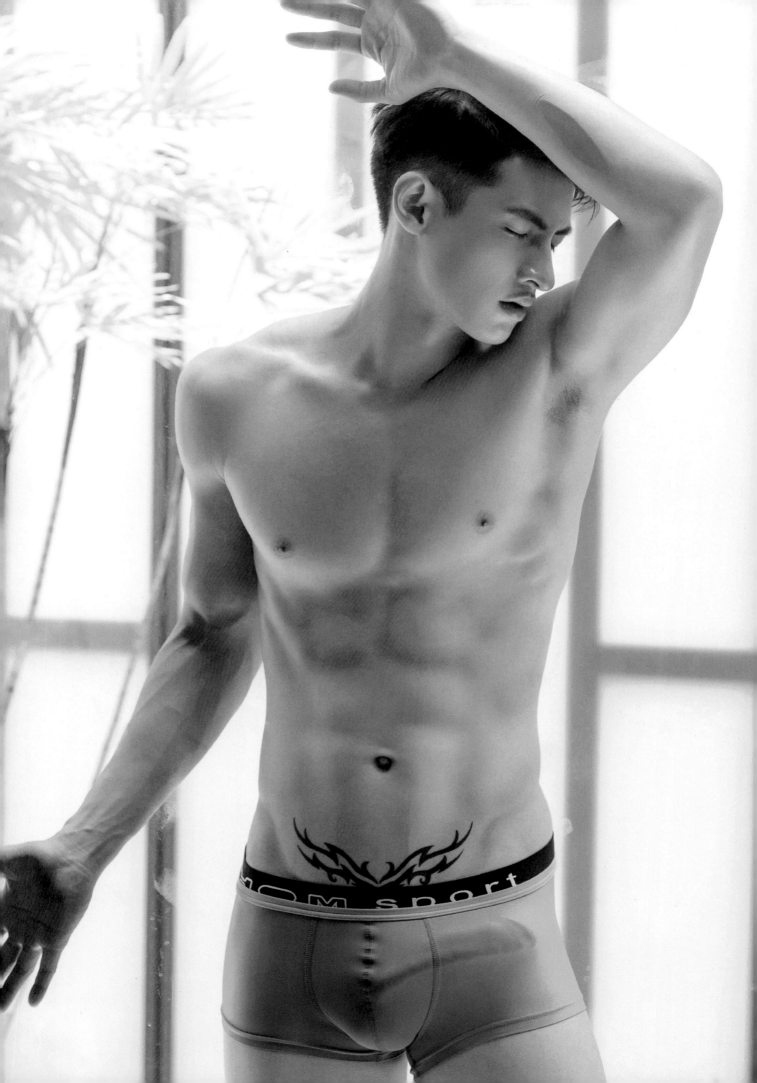

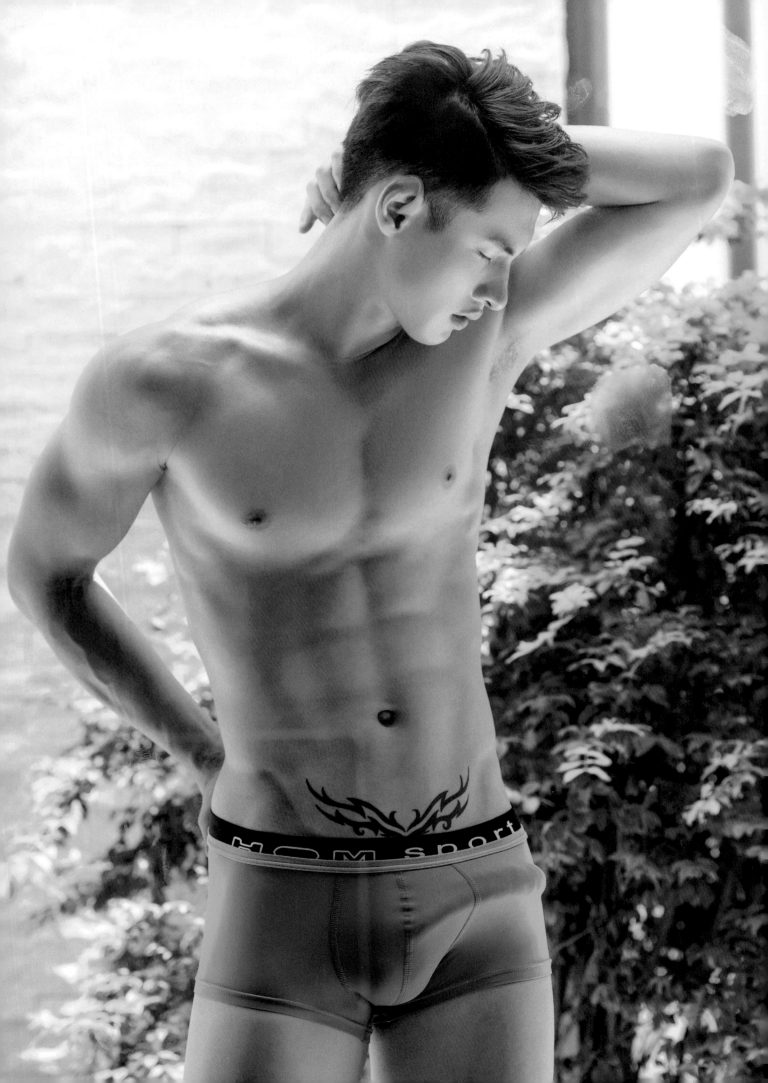

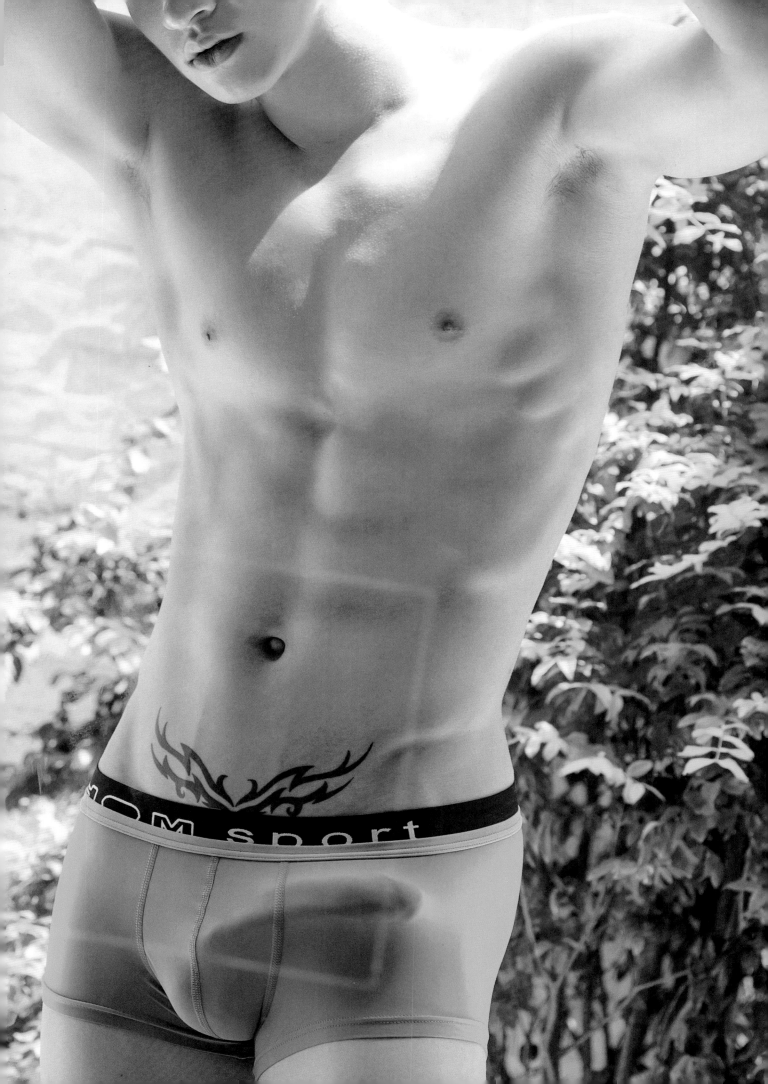

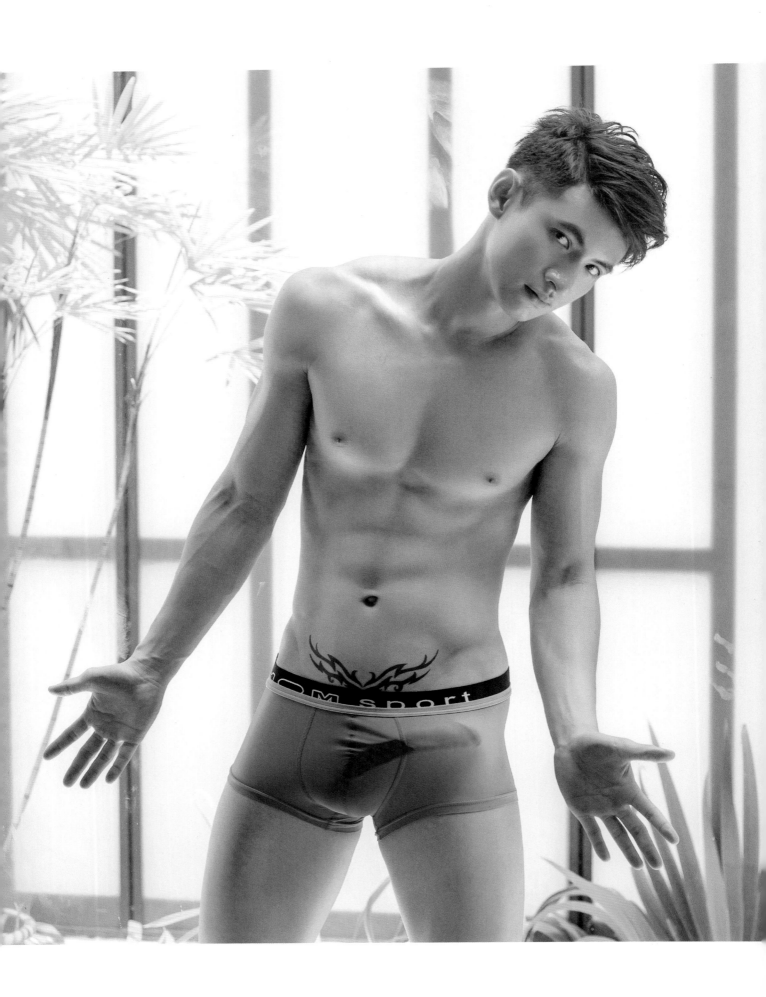

Appealing Tough Hunk Manly

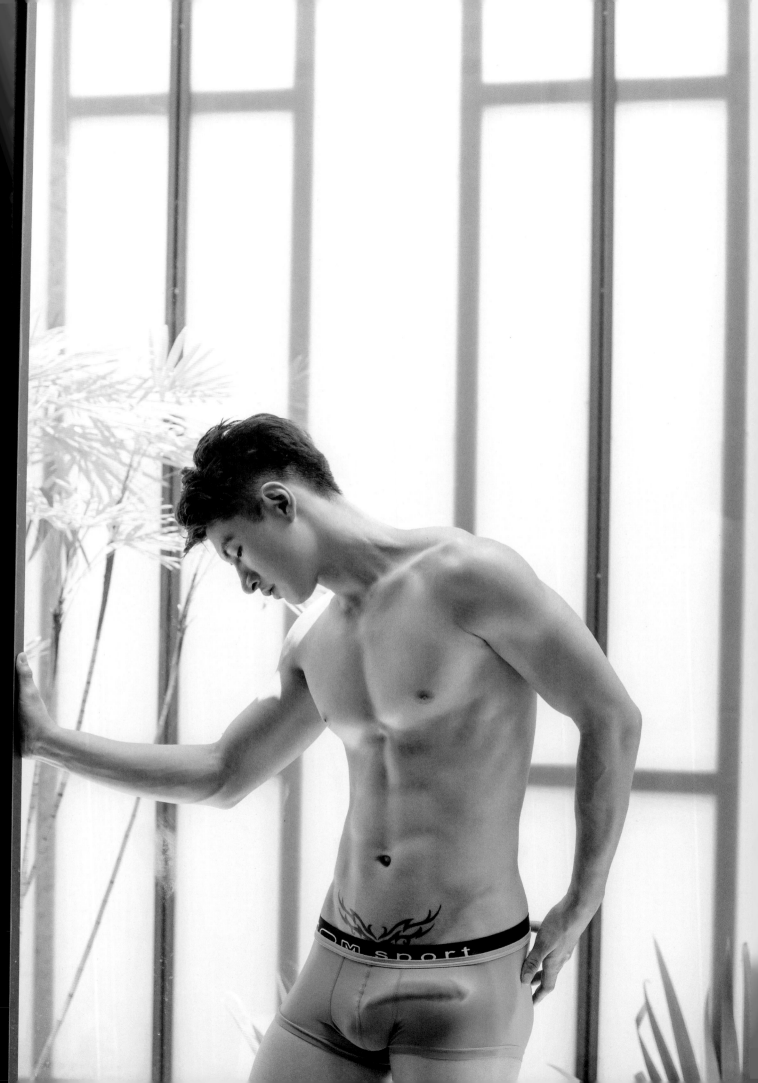

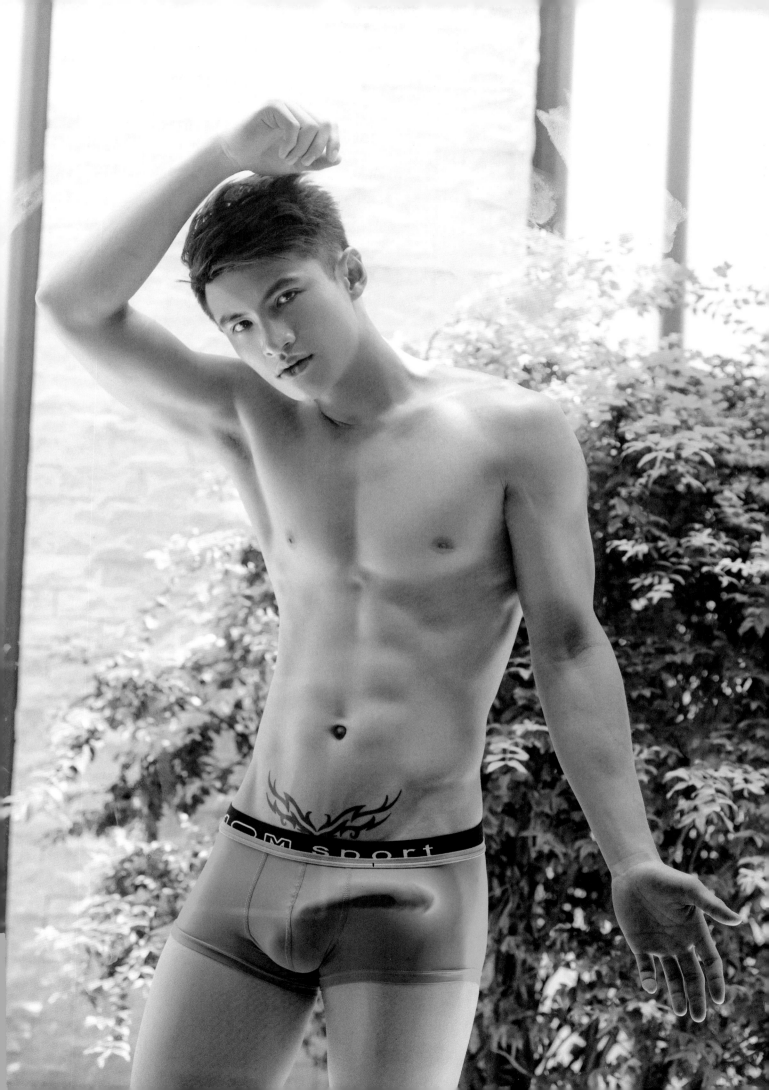

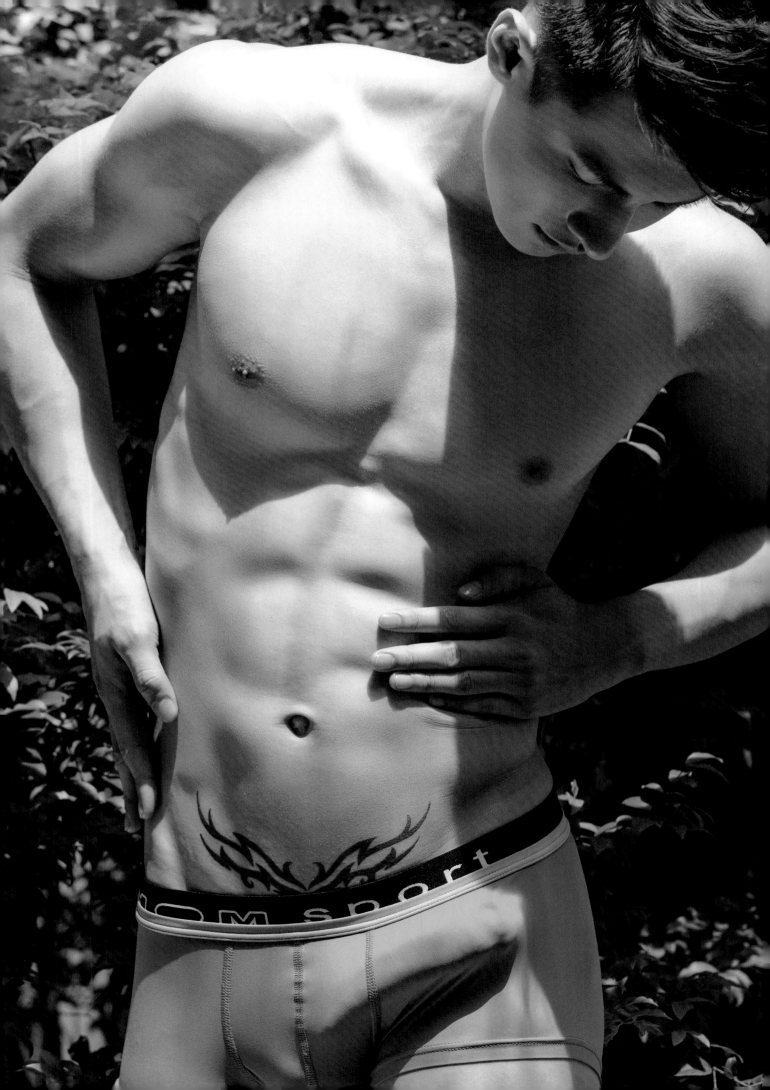

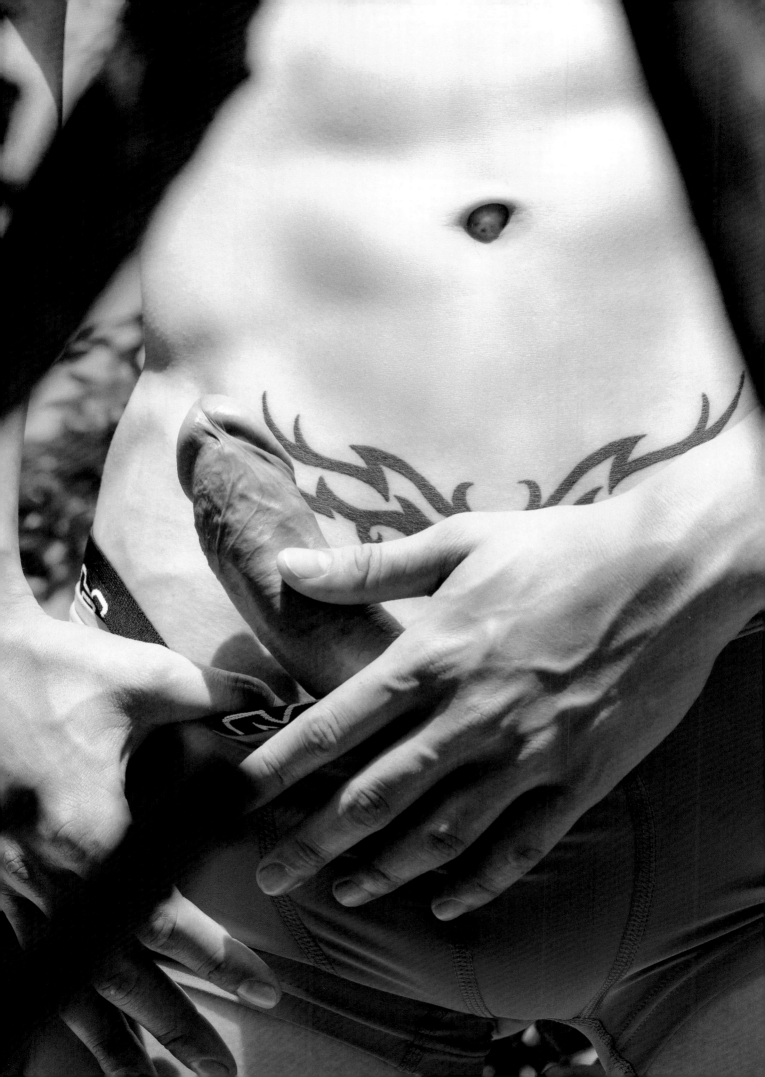

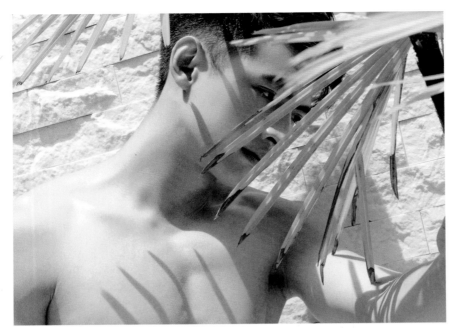

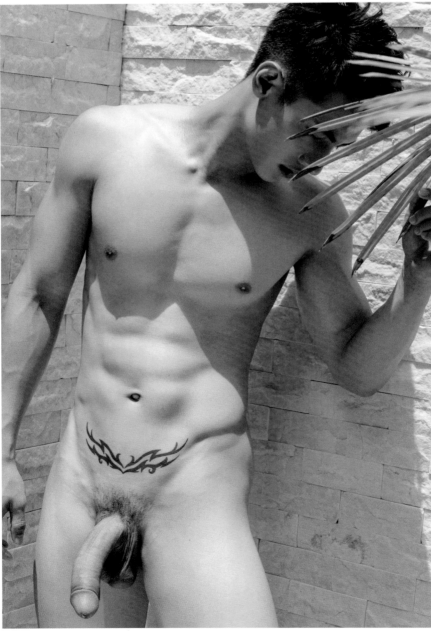

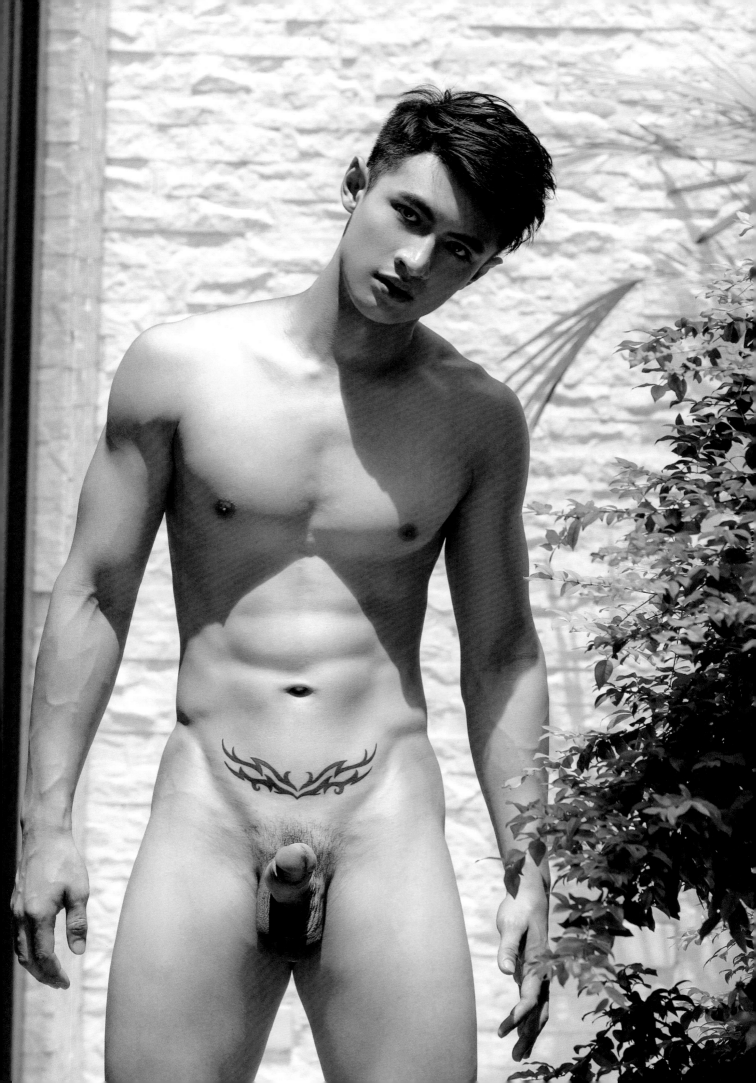

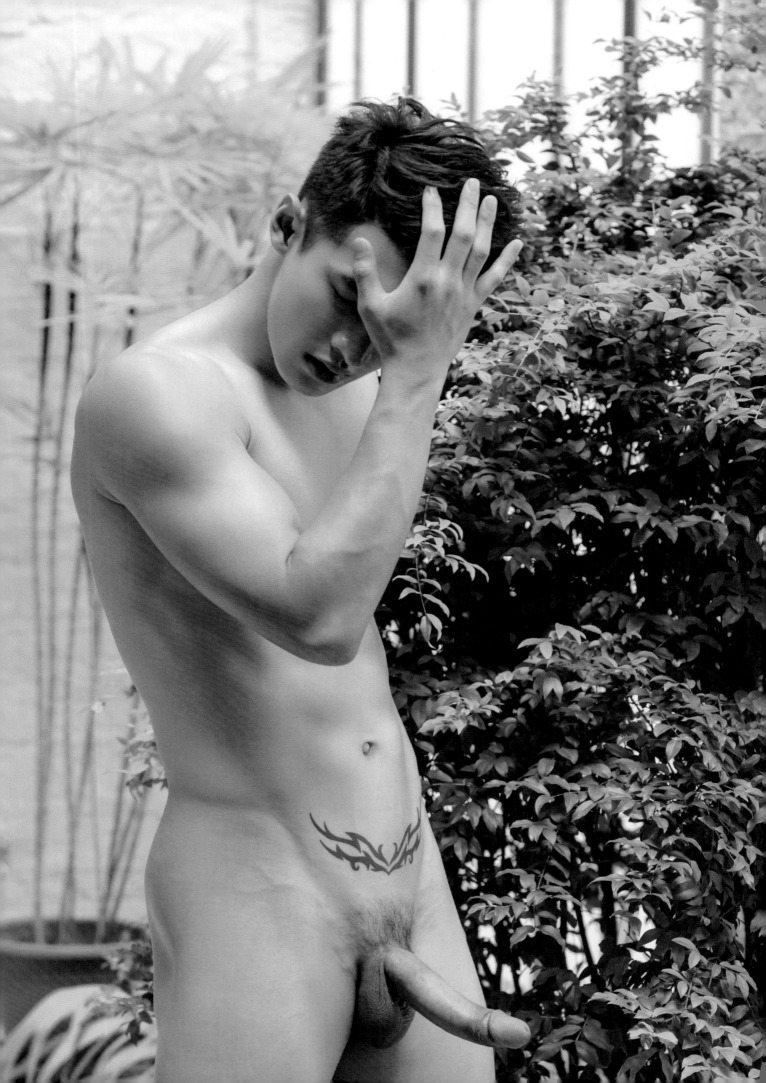

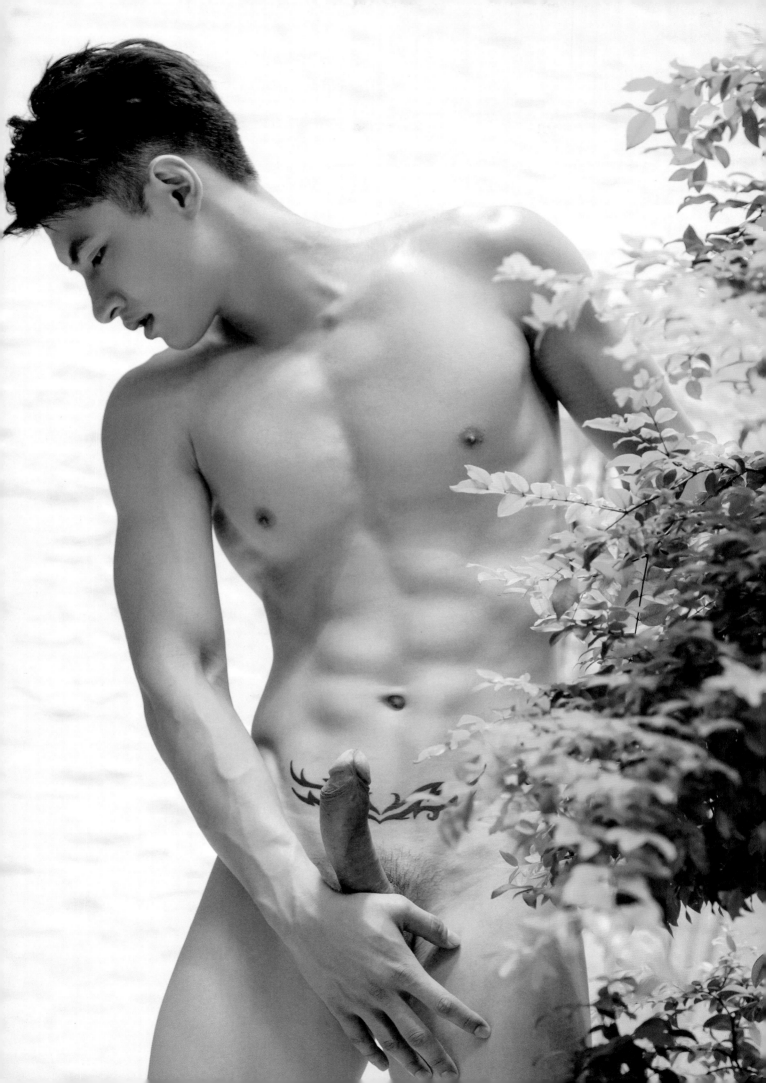

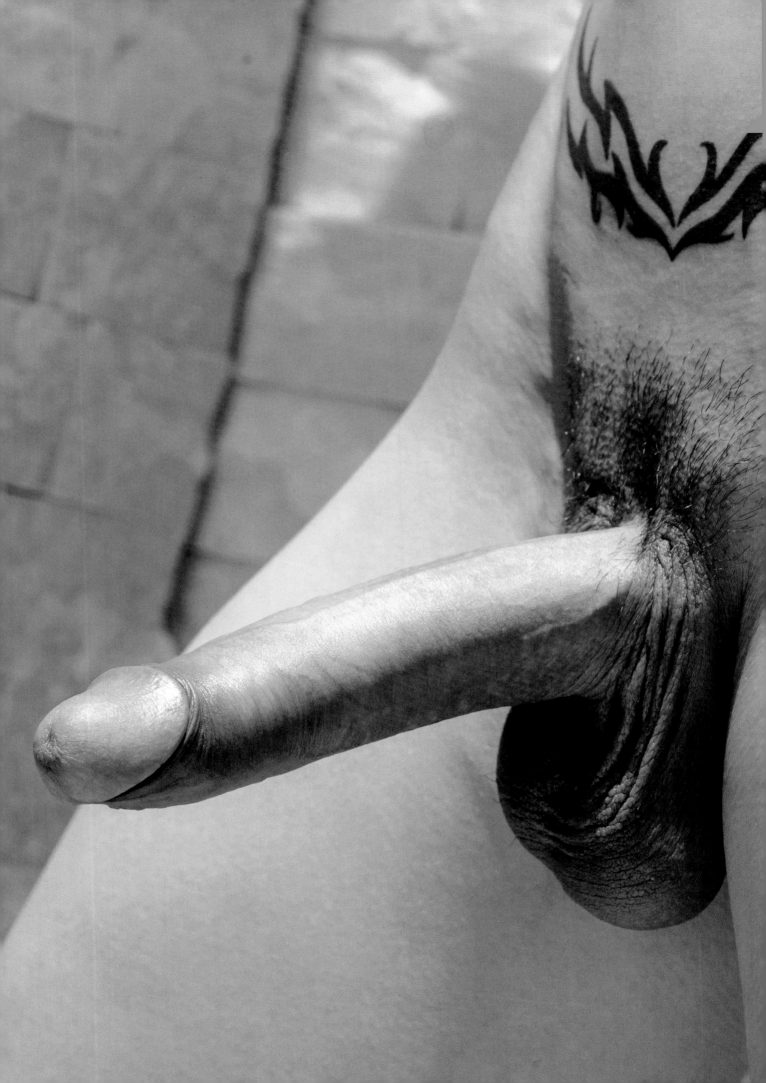

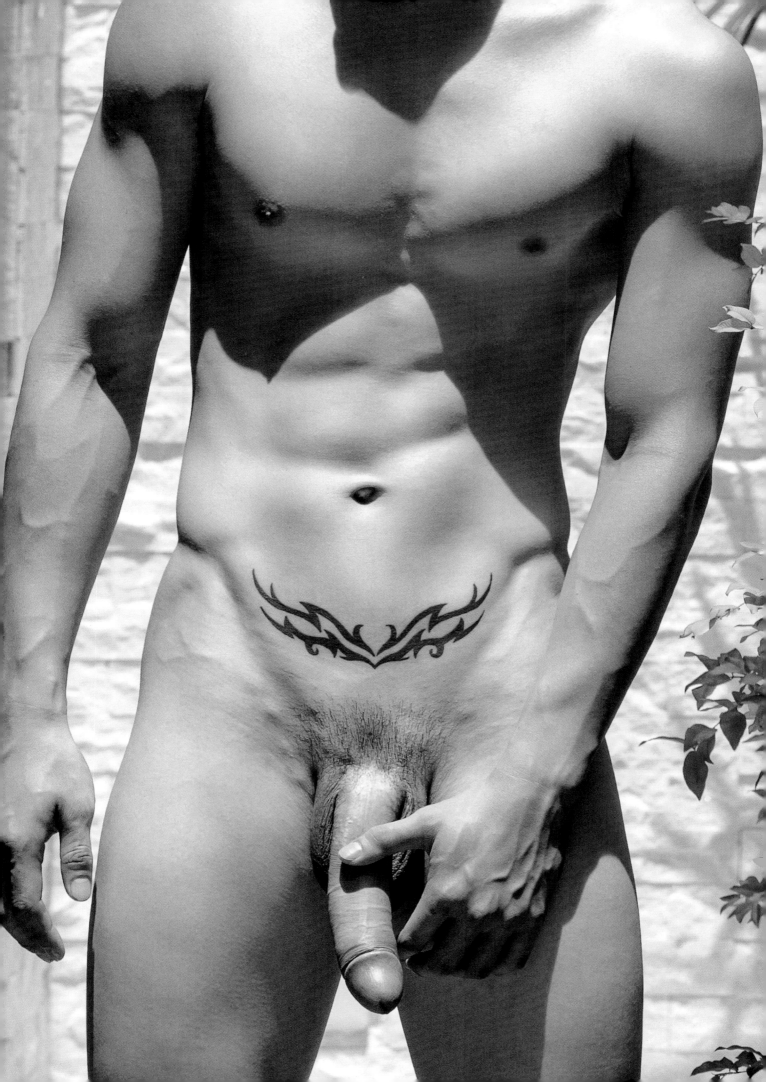

The meaning of life is to be yourself

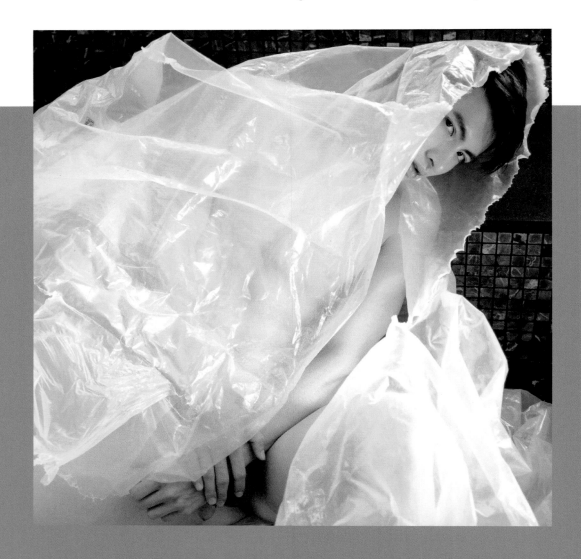

Enjoys
challenge

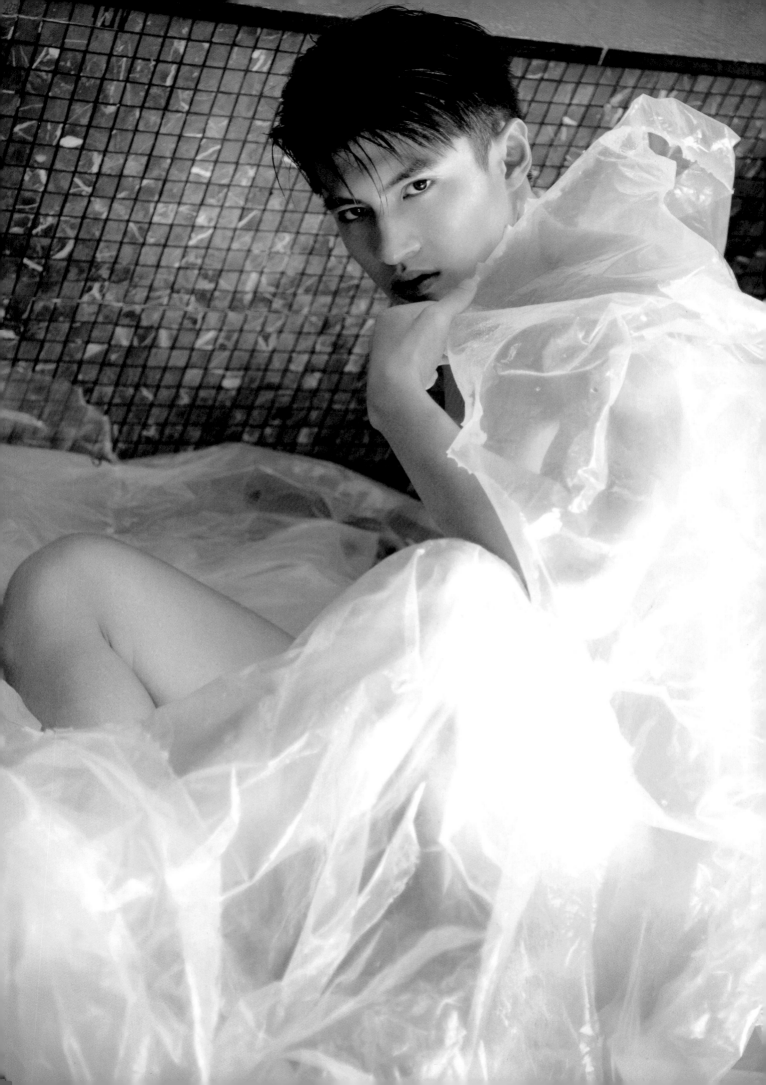

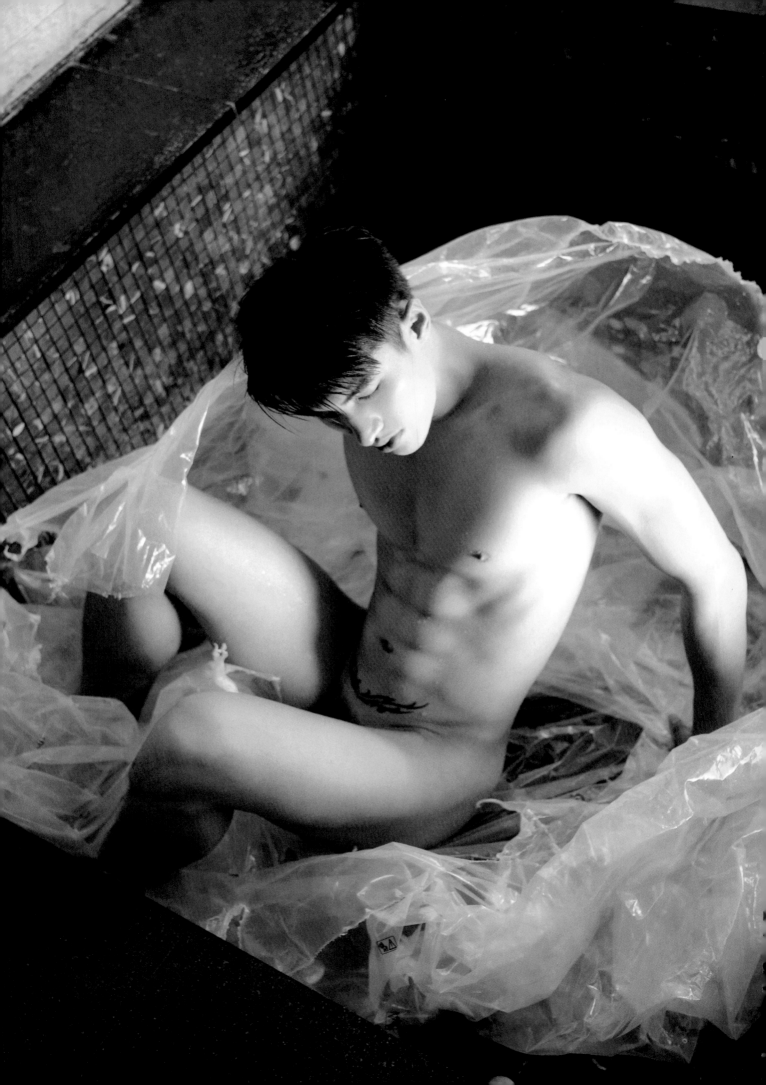

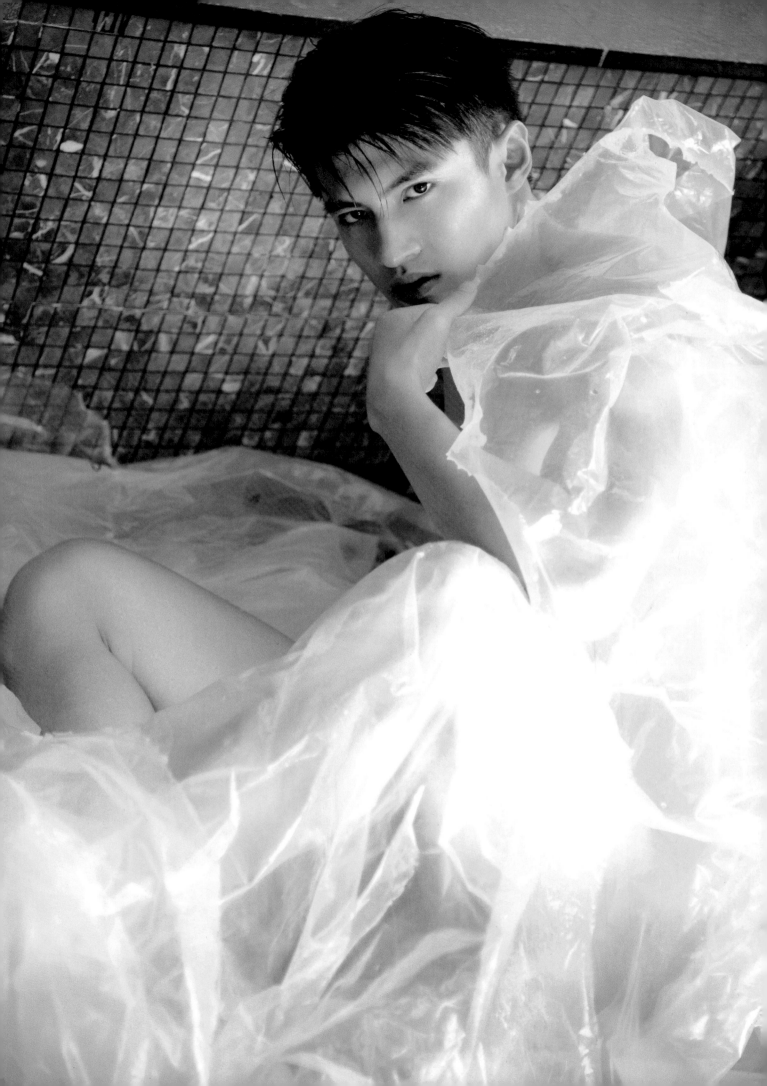

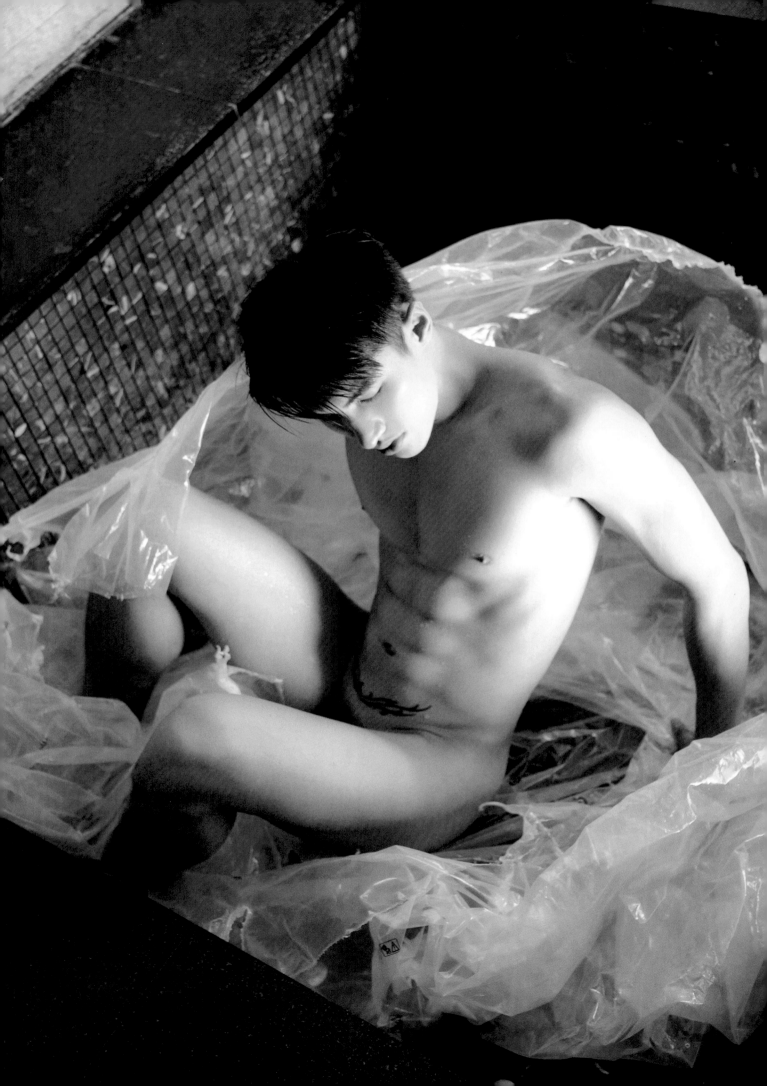

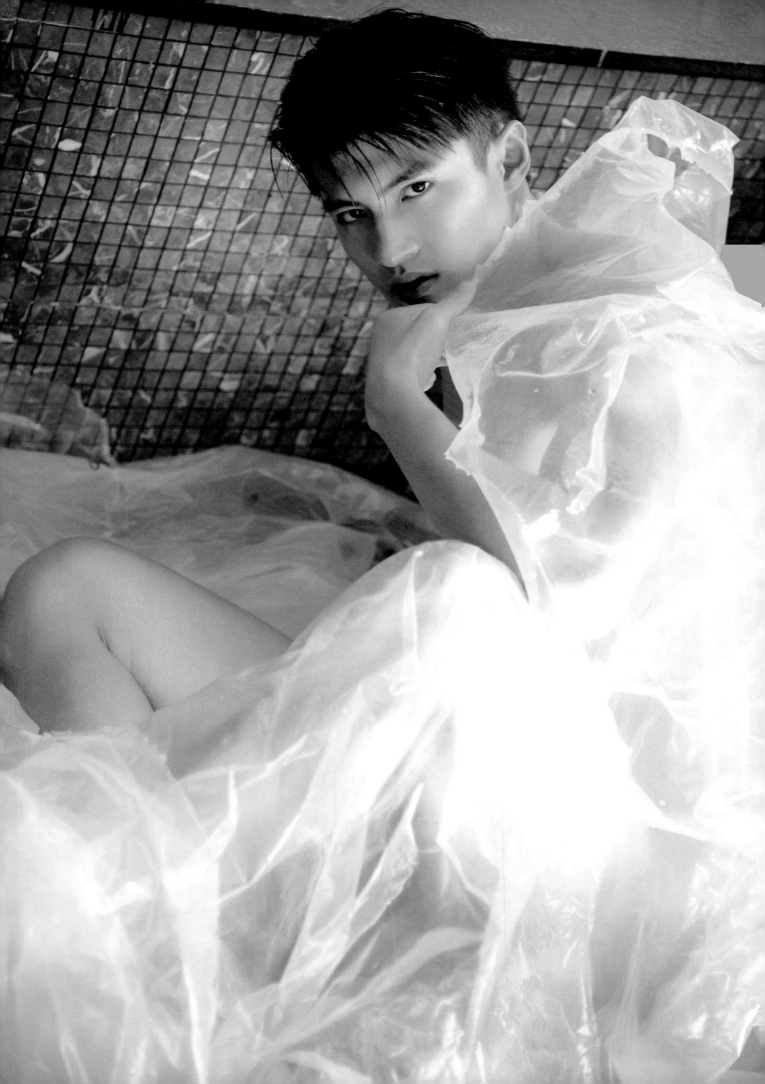

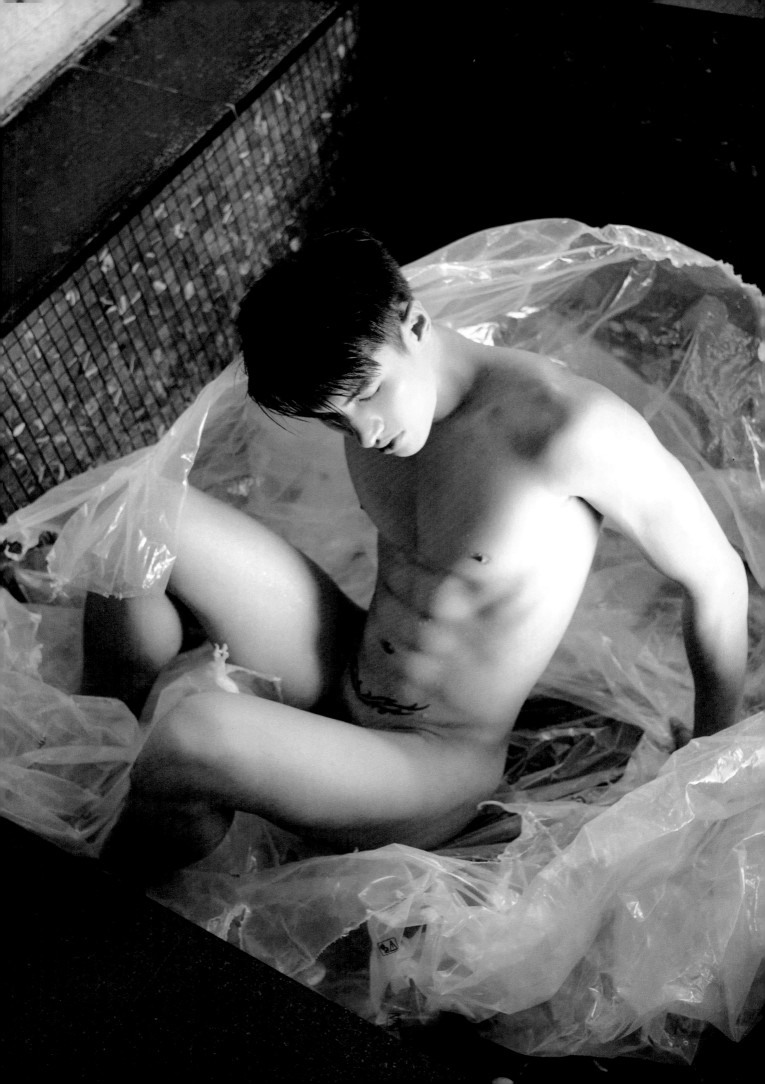

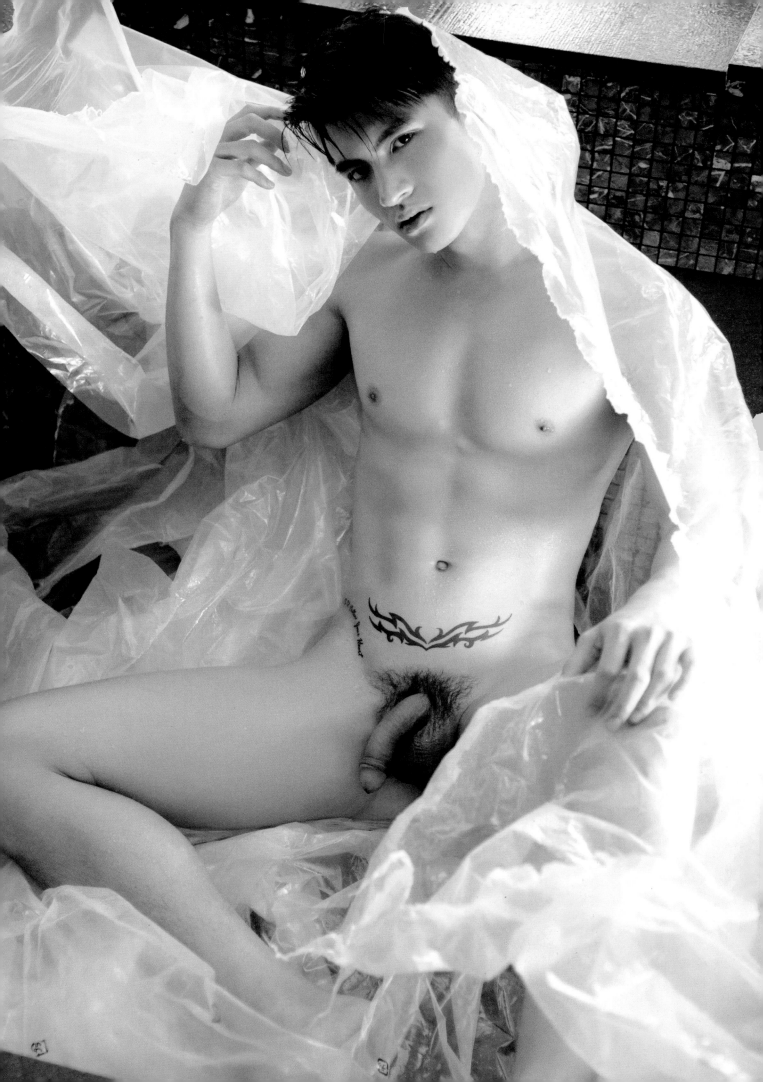

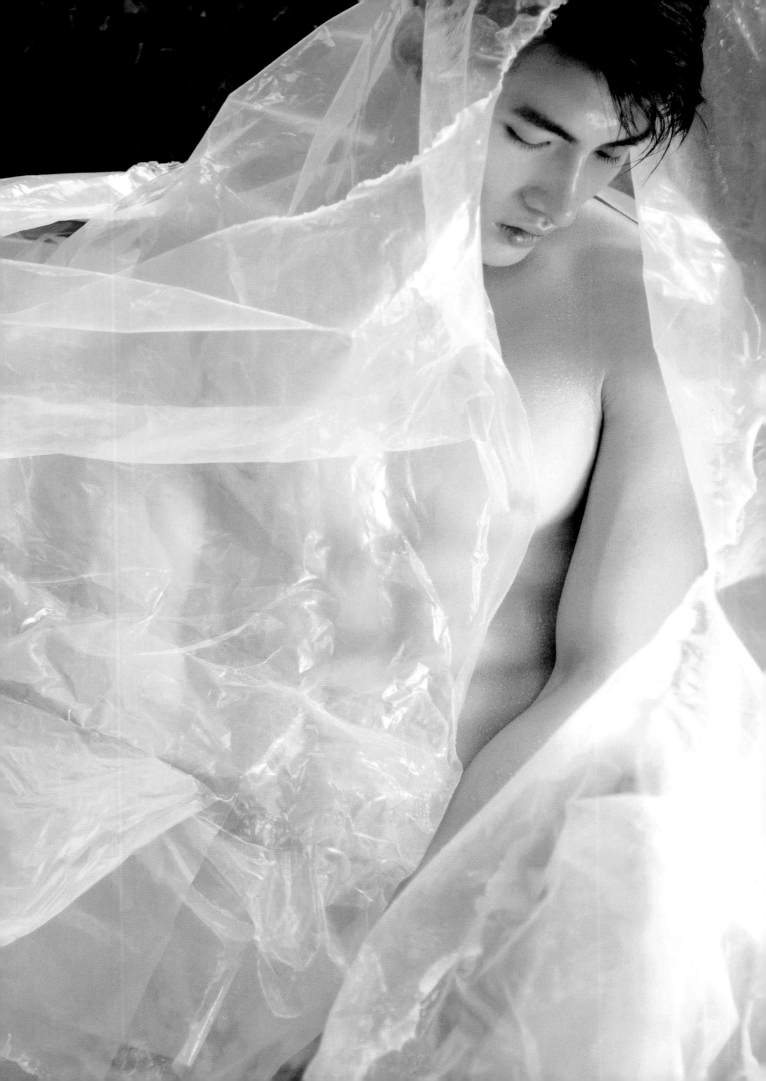

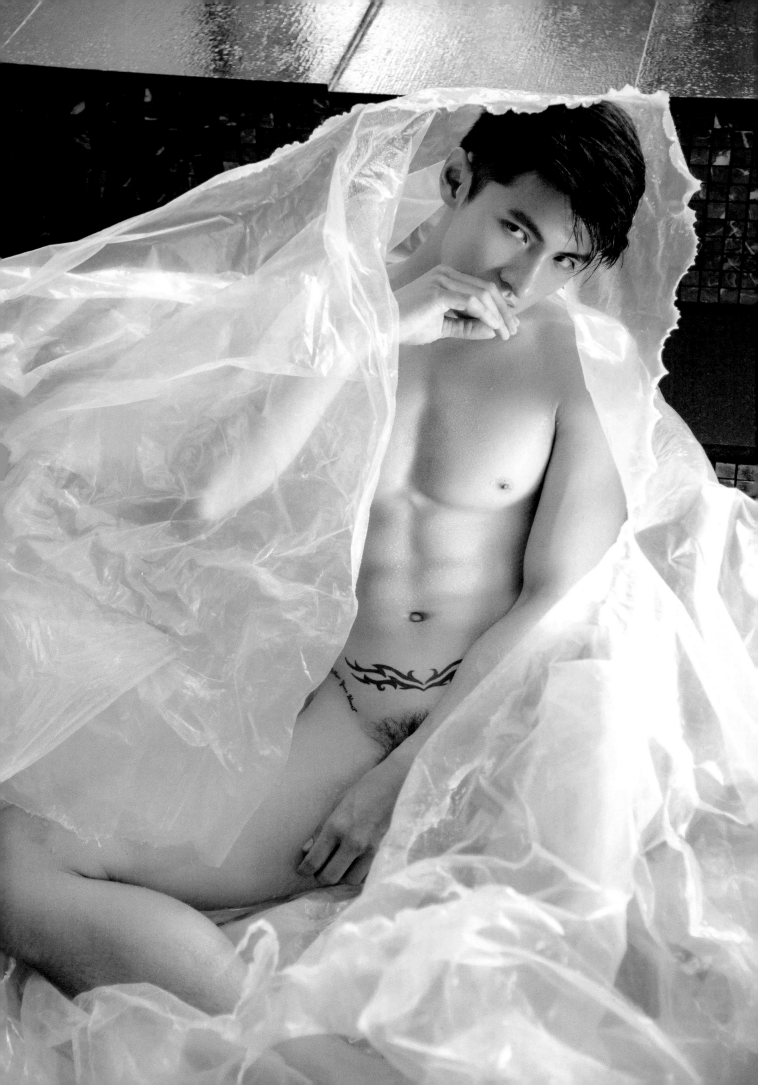

Confidence

True to yourself /

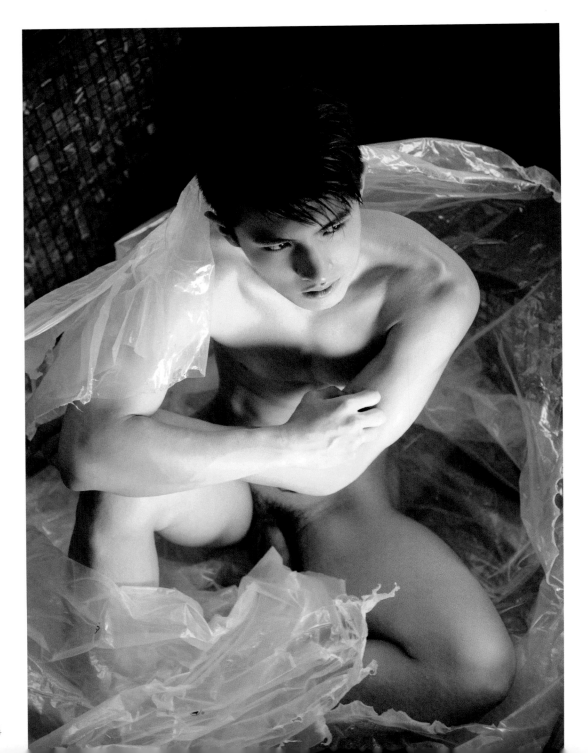

A positive attitude will have positive results, because attitudes are contagious.

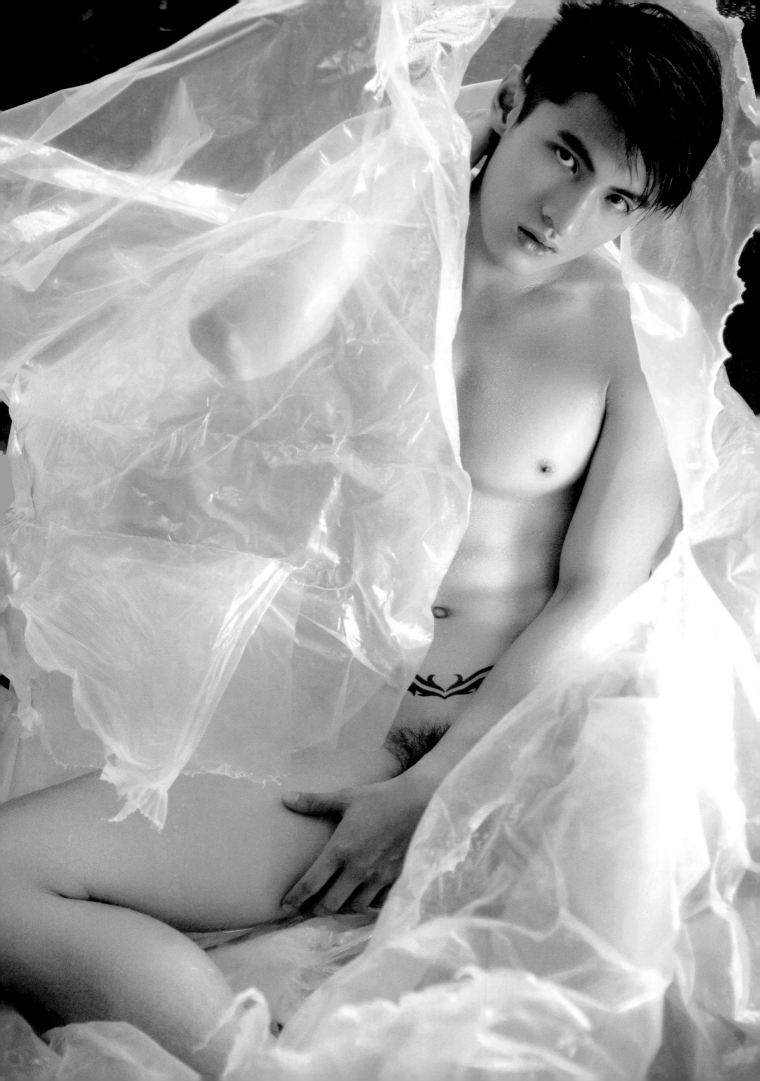

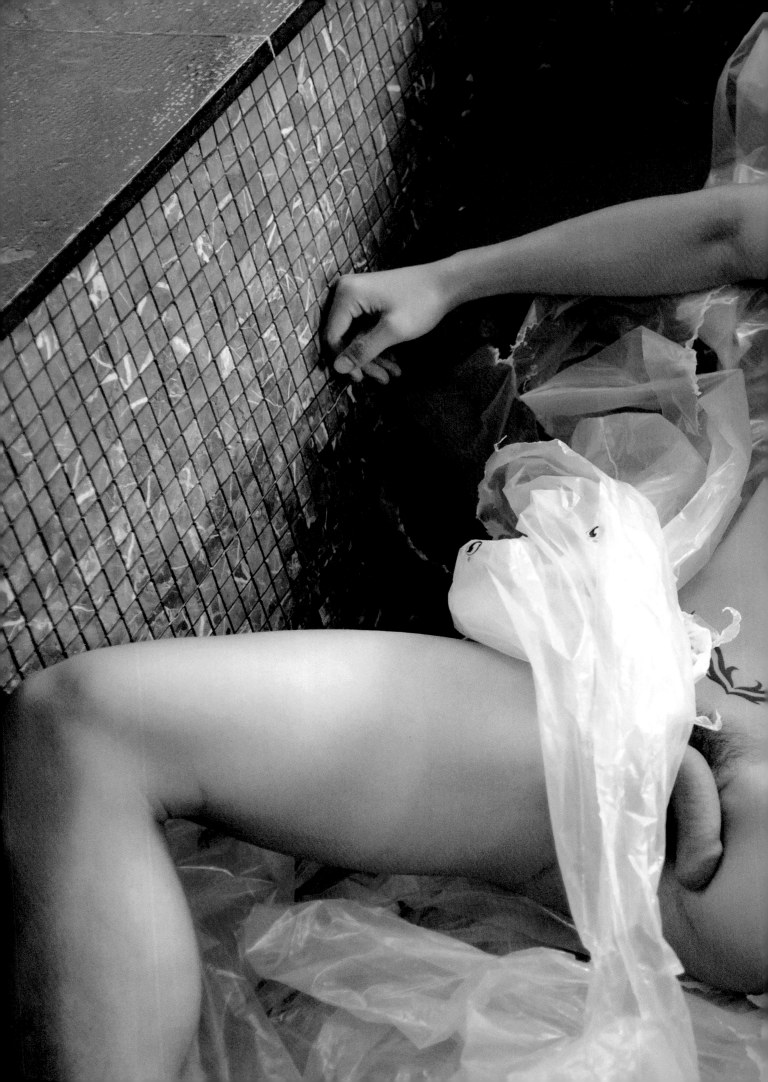

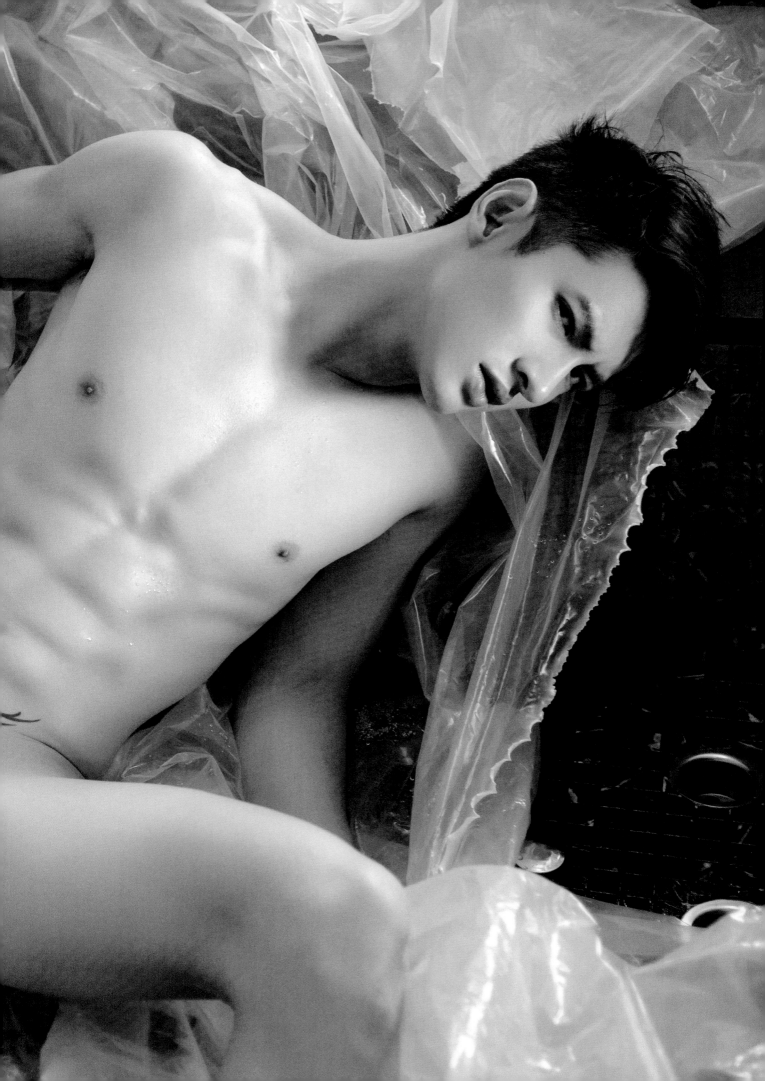

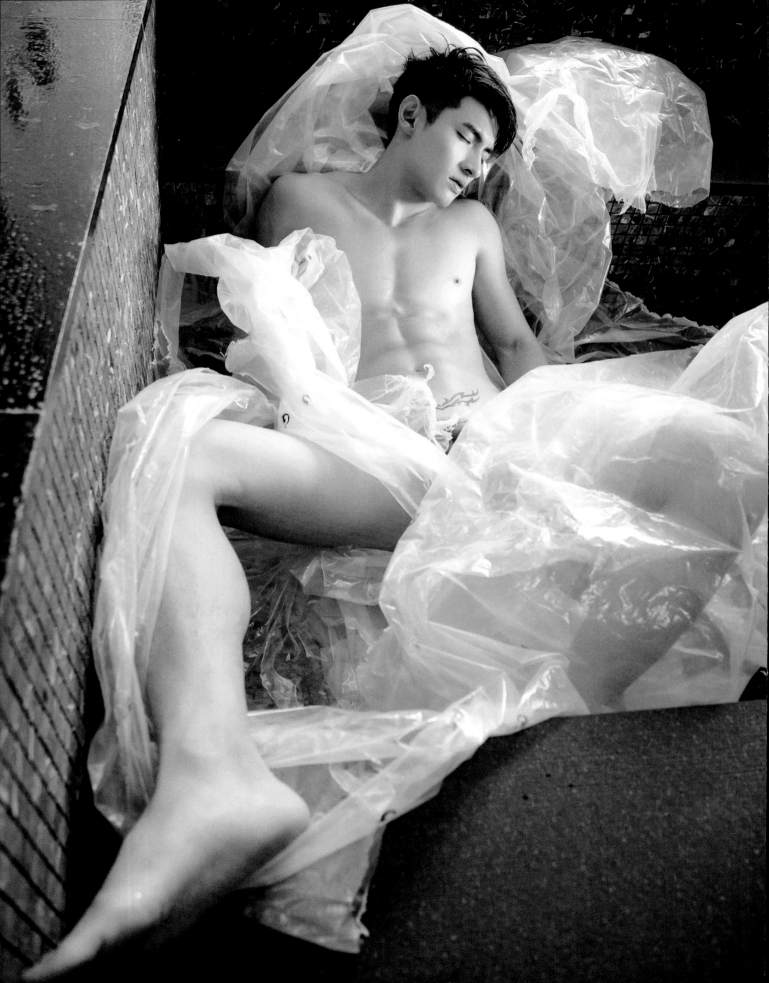

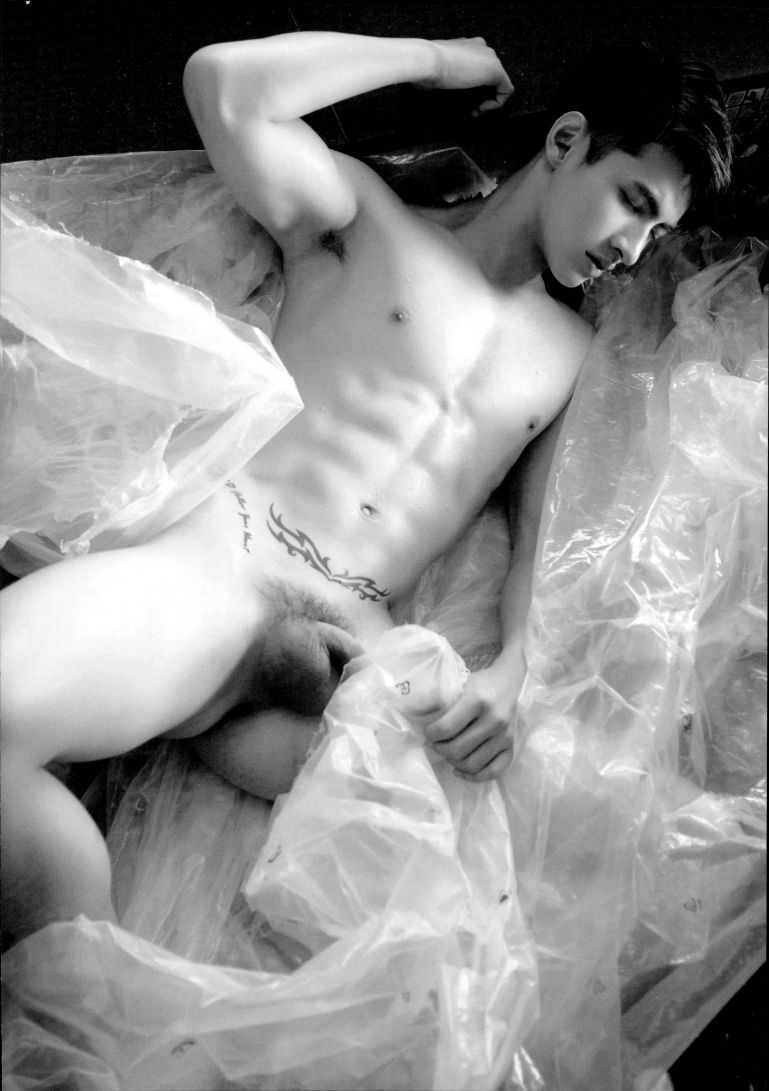

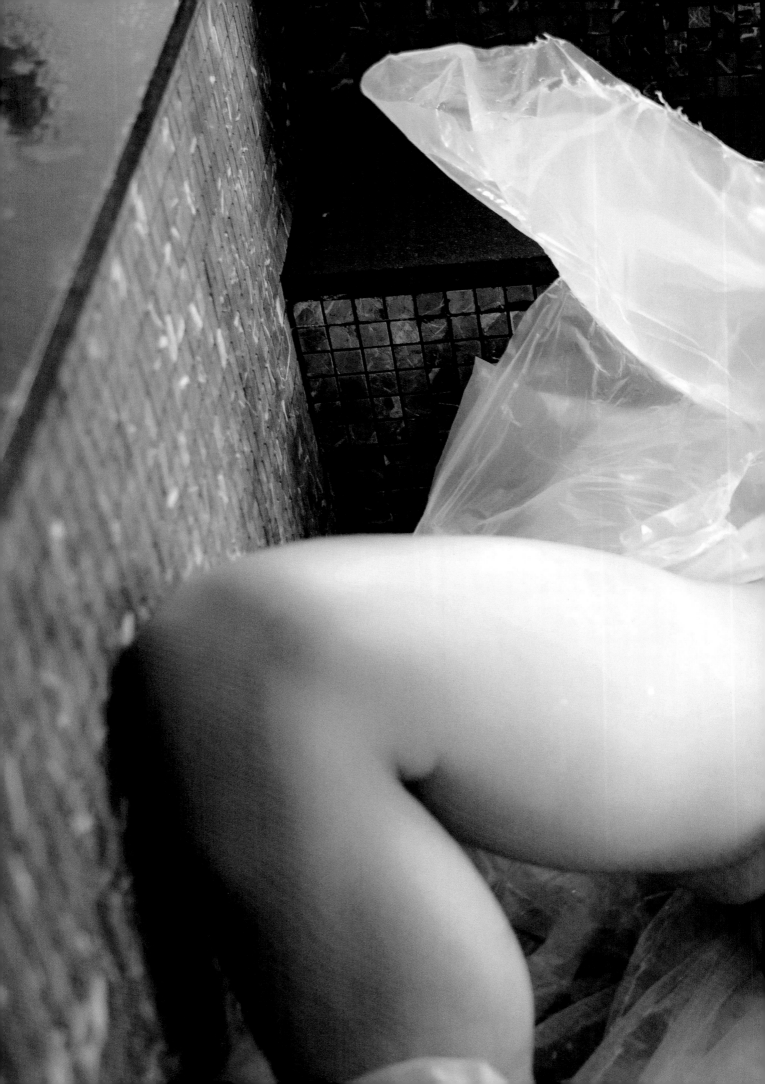

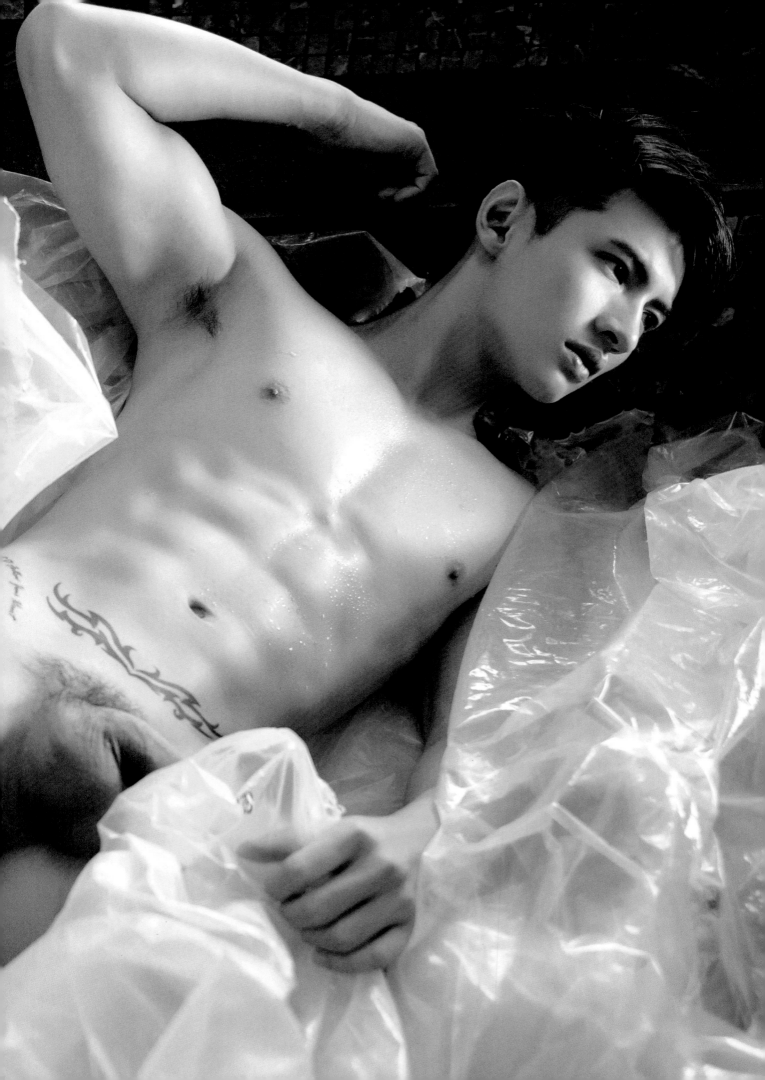

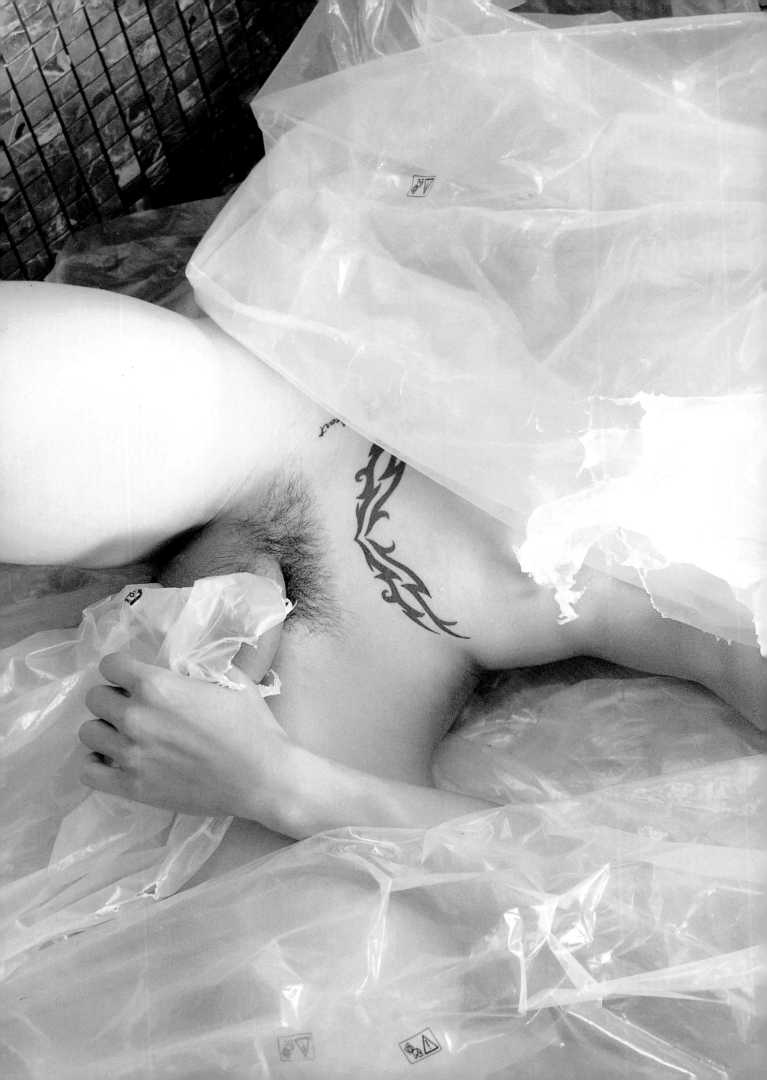

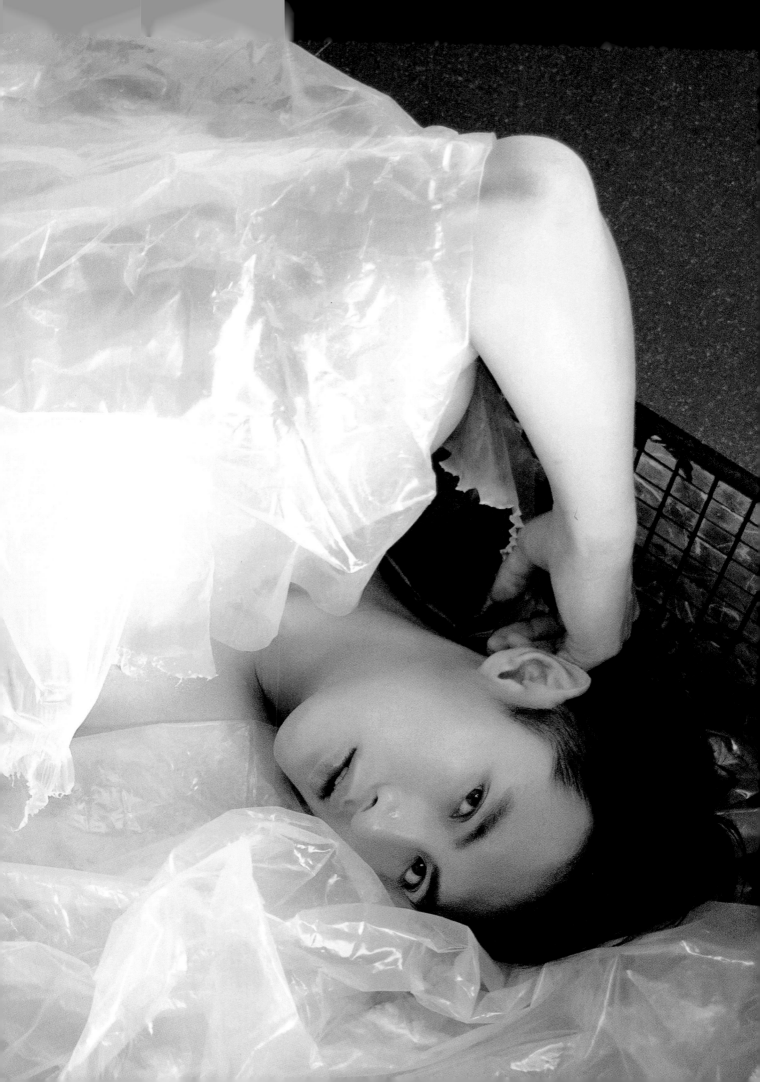

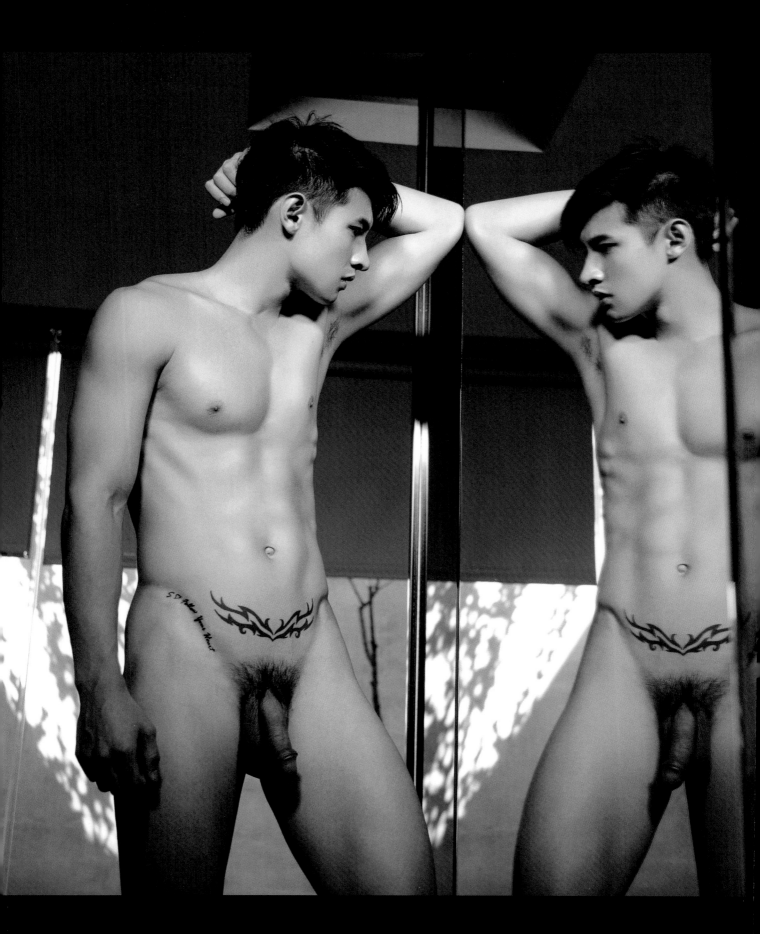

Youth means limitless possibilities.
And difficult circumstances serve
as a textbook of life for people.

TO
DISCOVER

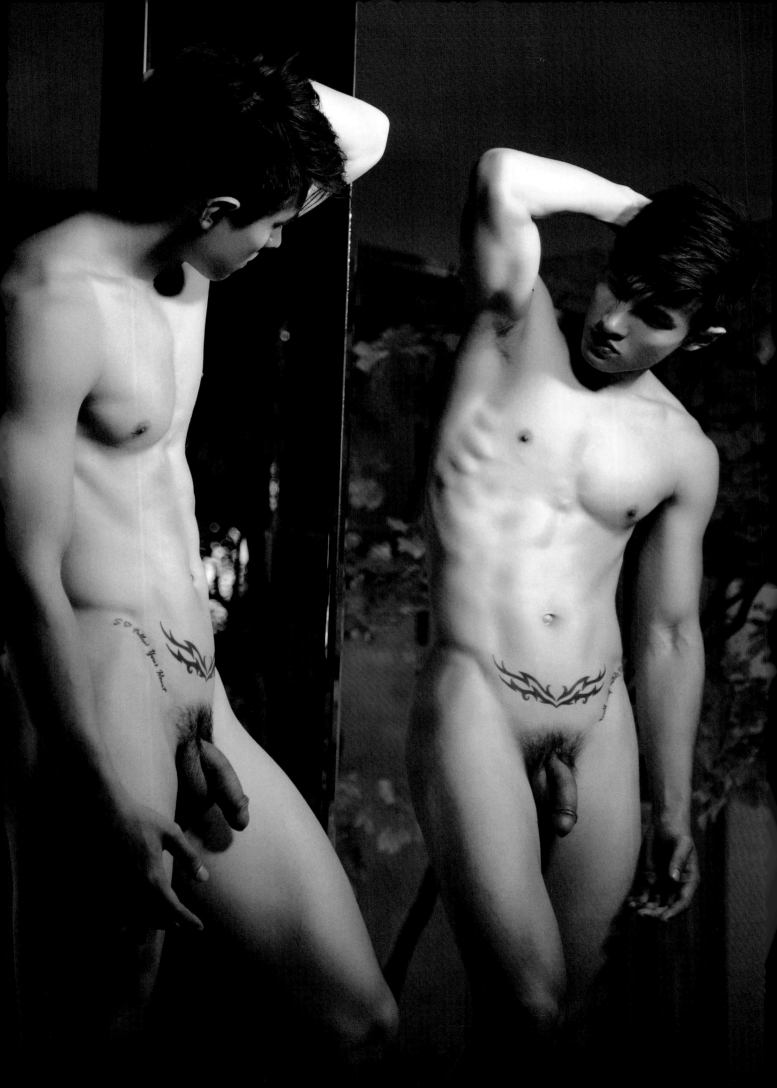

Youth means limitless possibilities.
And difficult circumstances serve
as a textbook of life for people.

TO
DISCOVER

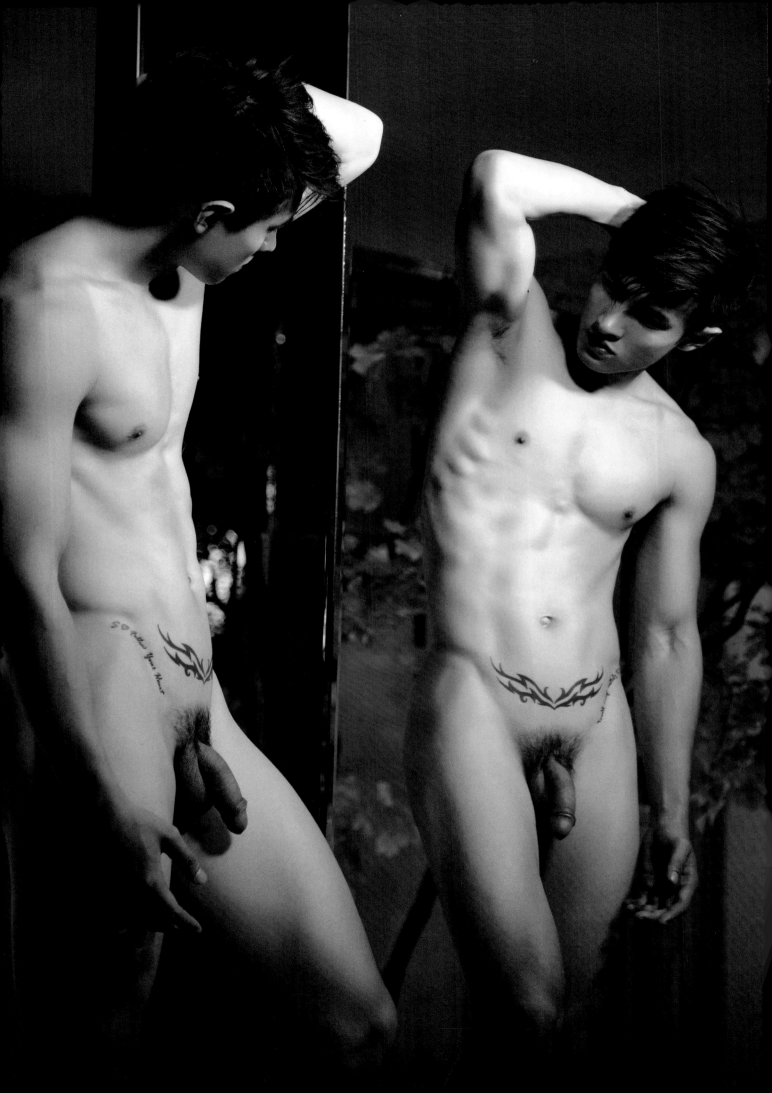

Youth means limitless possibilities.
And difficult circumstances serve
as a textbook of life for people.

TO

DISCOVER

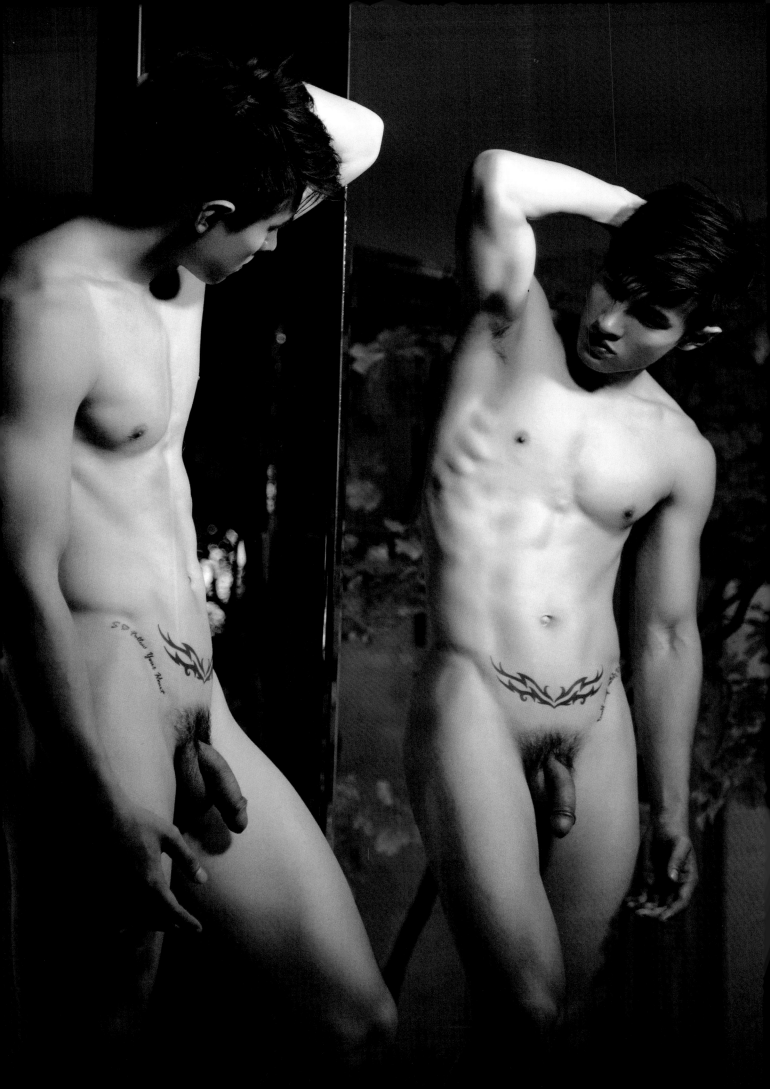

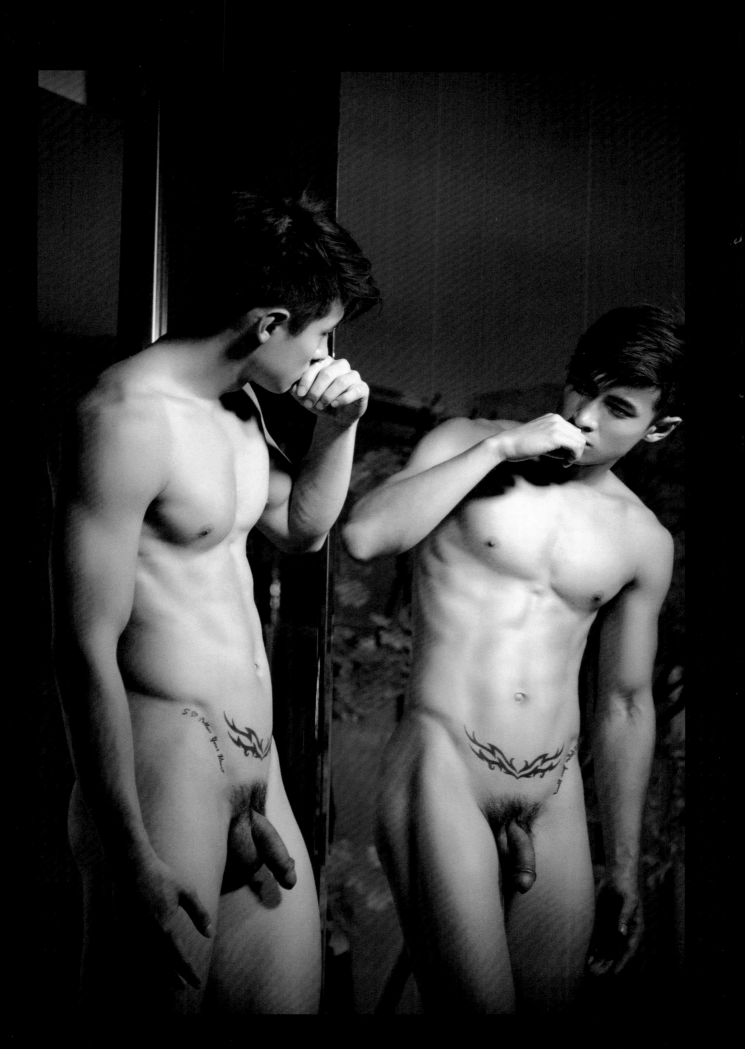

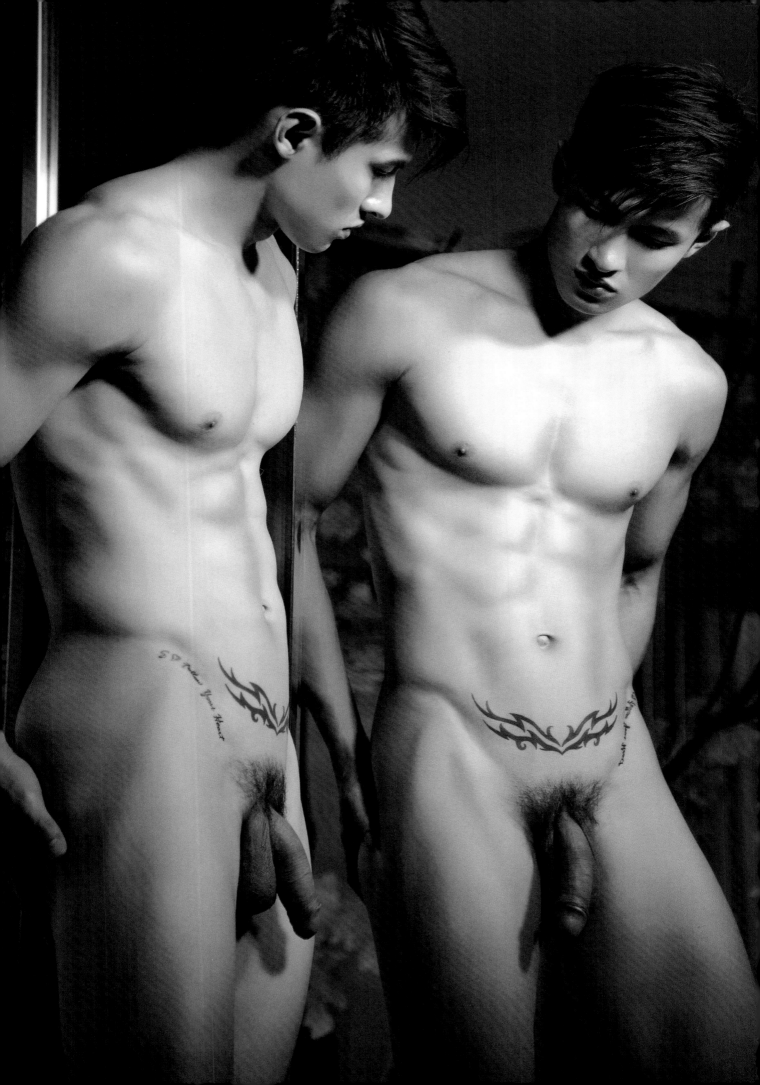

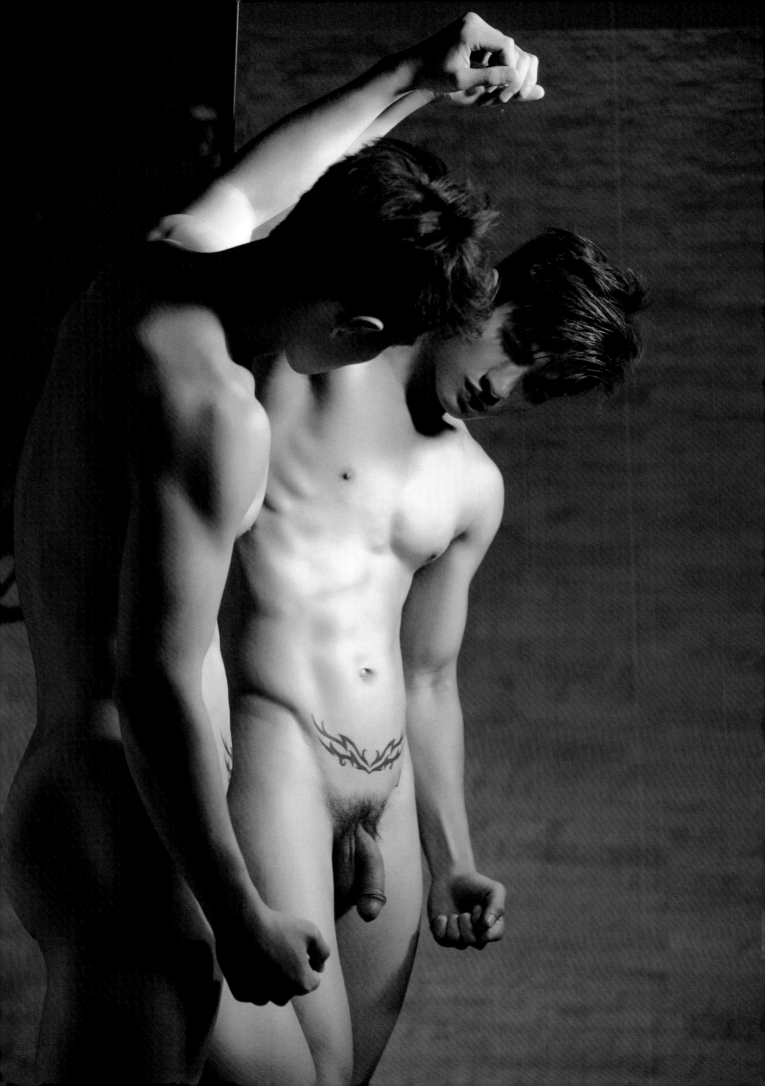

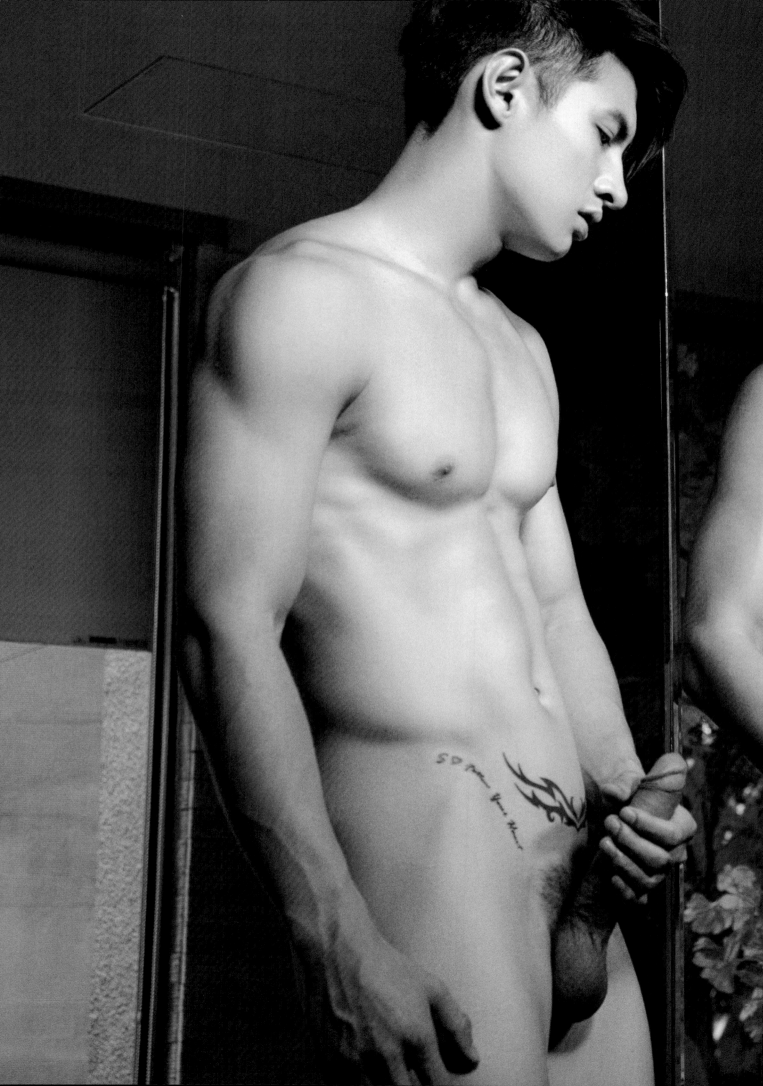

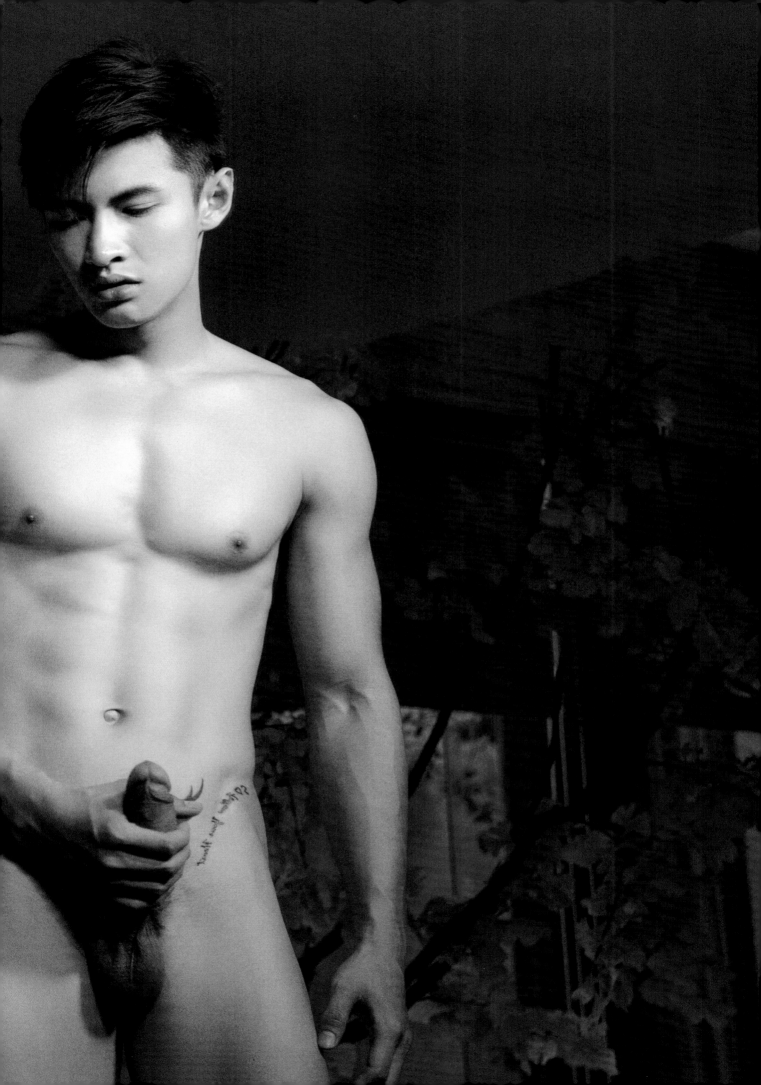

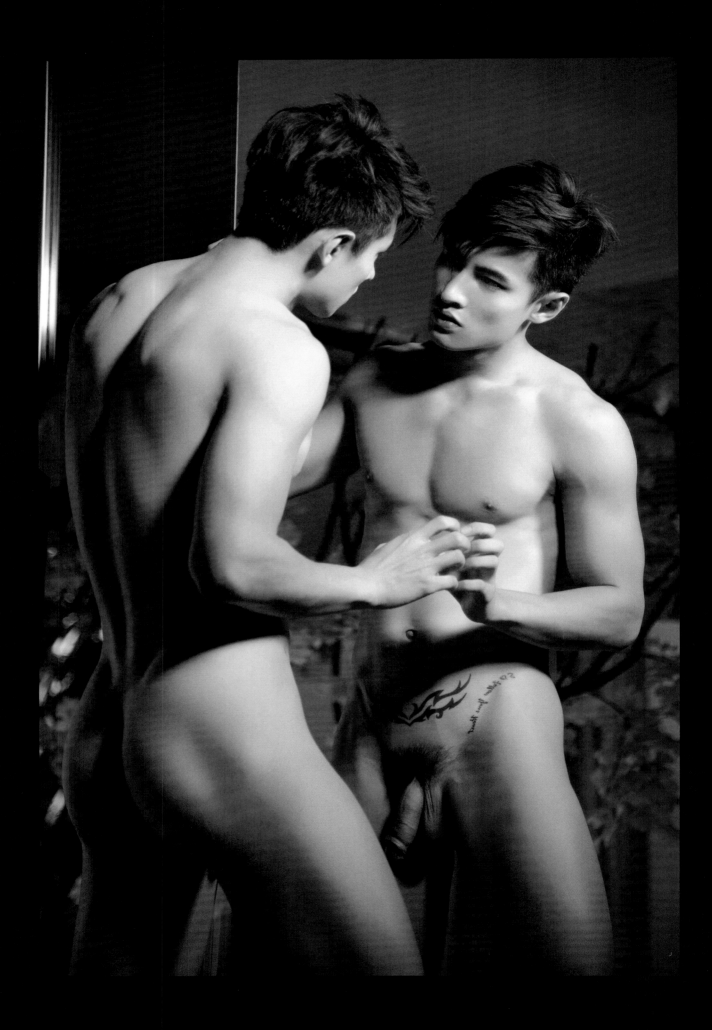

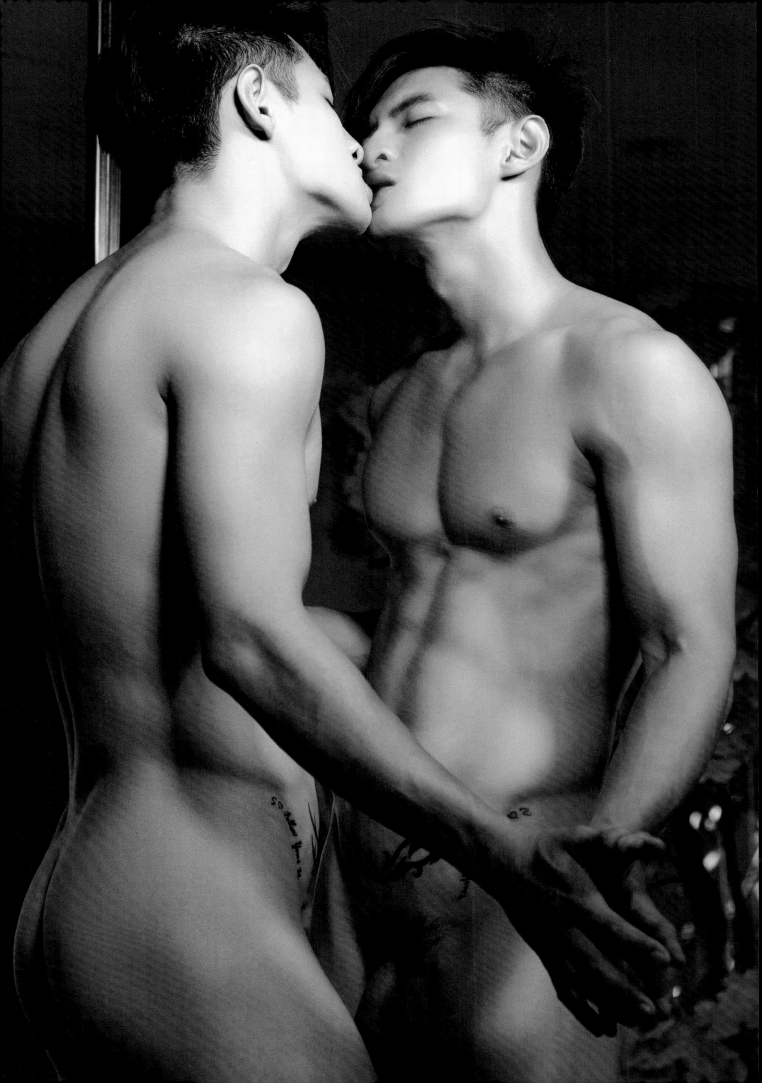

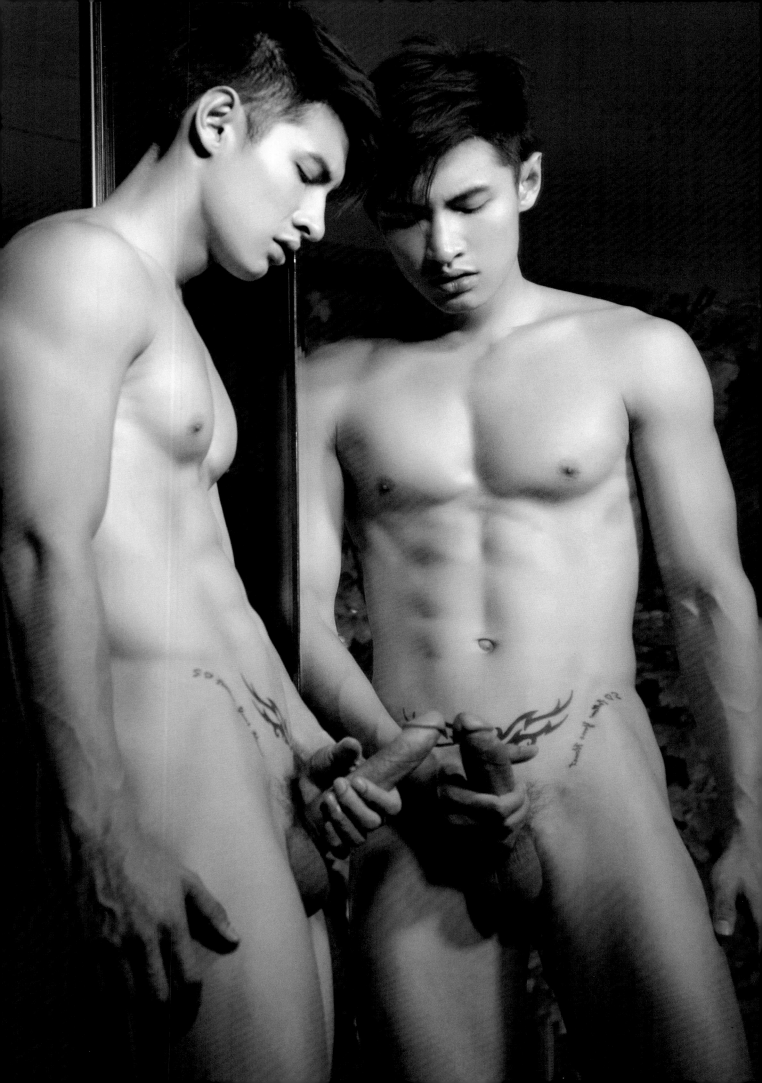

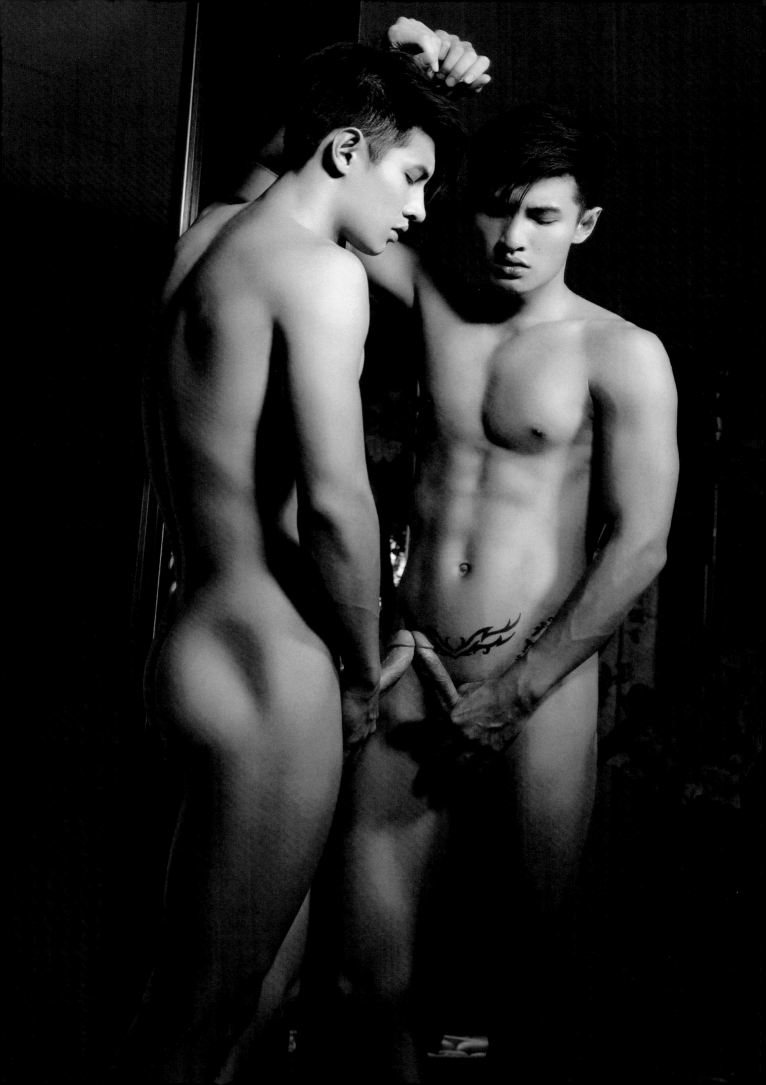

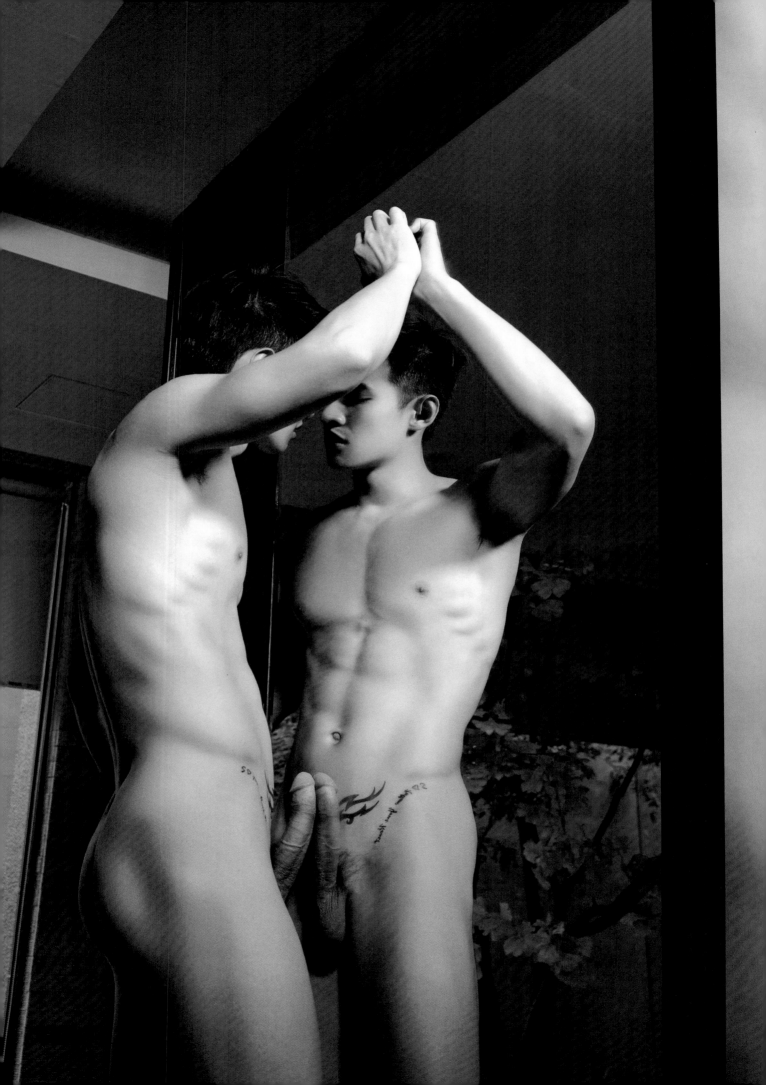

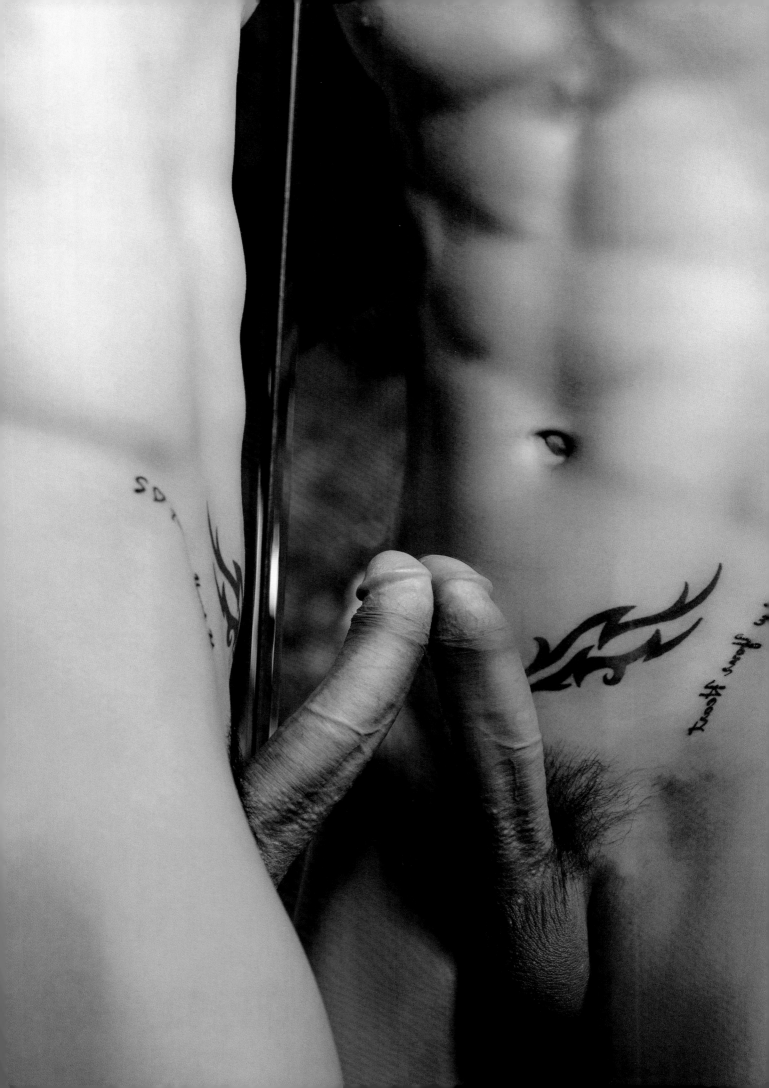

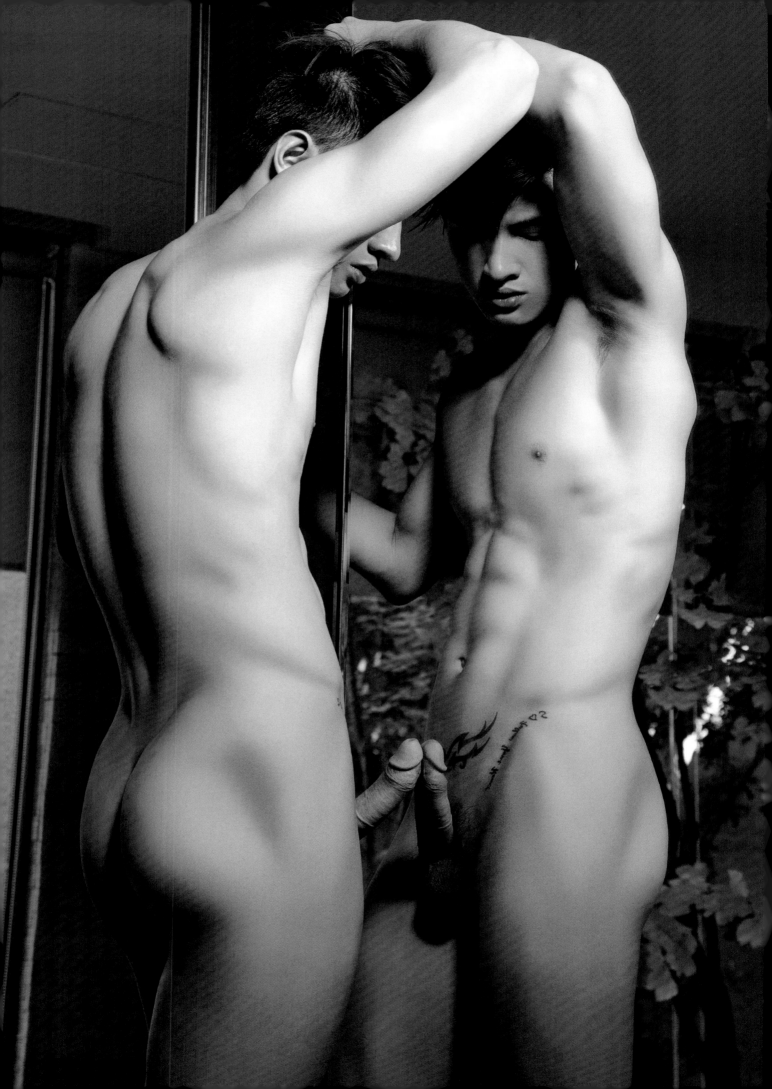

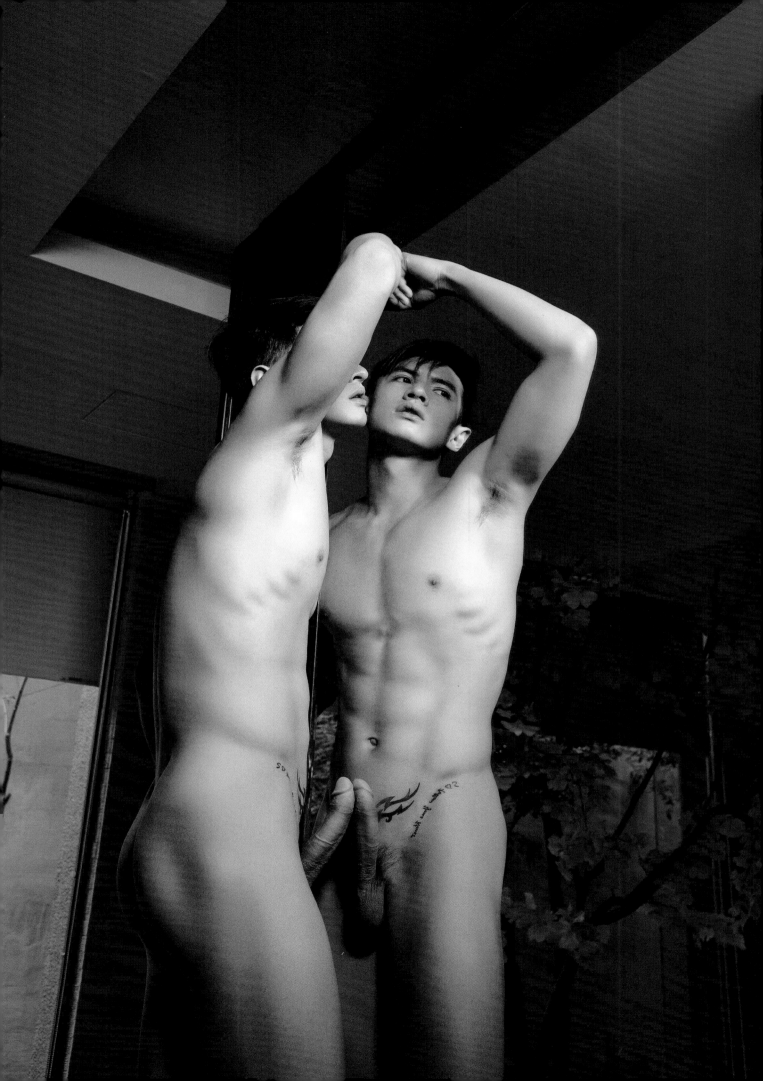

對視著鏡子裡的自己，

我常常在想，「這是現在大家看到的我嗎？」

是不是大家理想中的最佳狀態，

這樣的疑問經常反覆地問著

外表體態，是生命中很重要的環節

表演課老師說勇敢的展現自己，要學習愛自己，

讓魅力不僅僅在外表，而是由內而外的讓人臣服

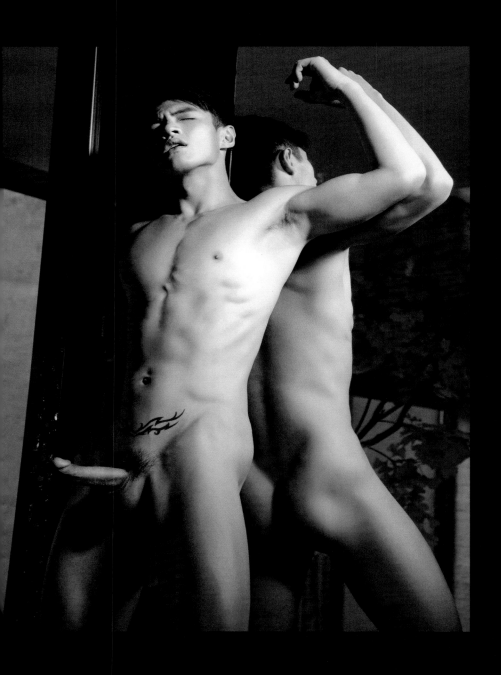

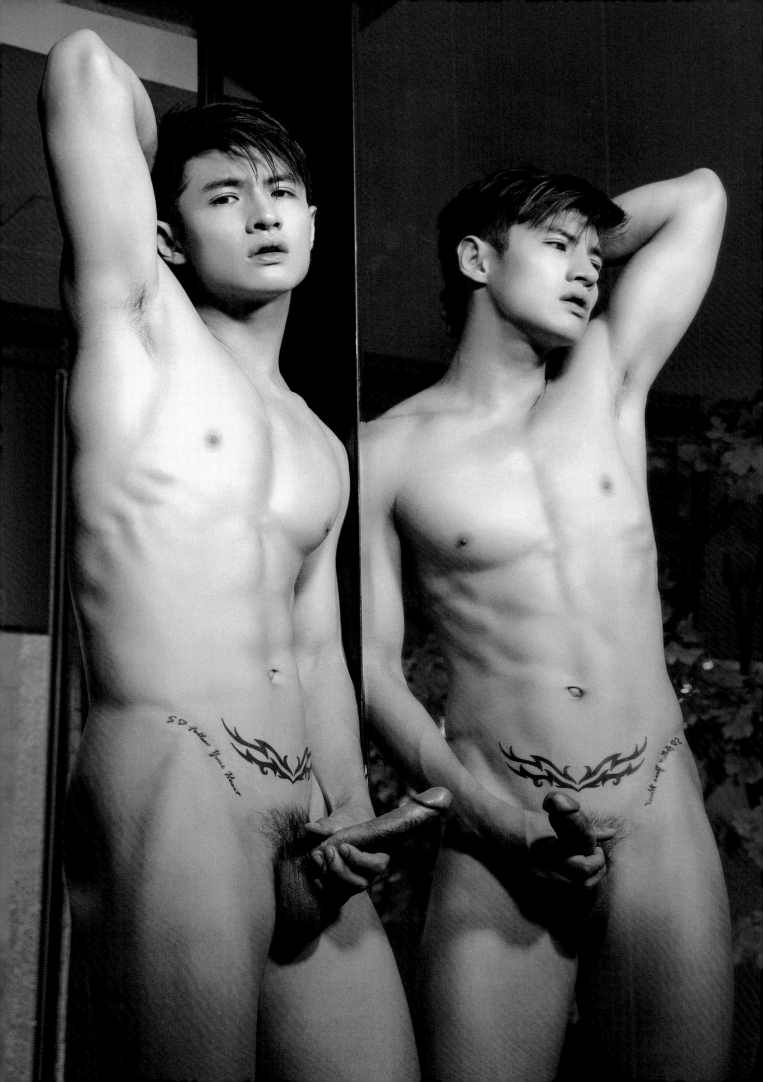

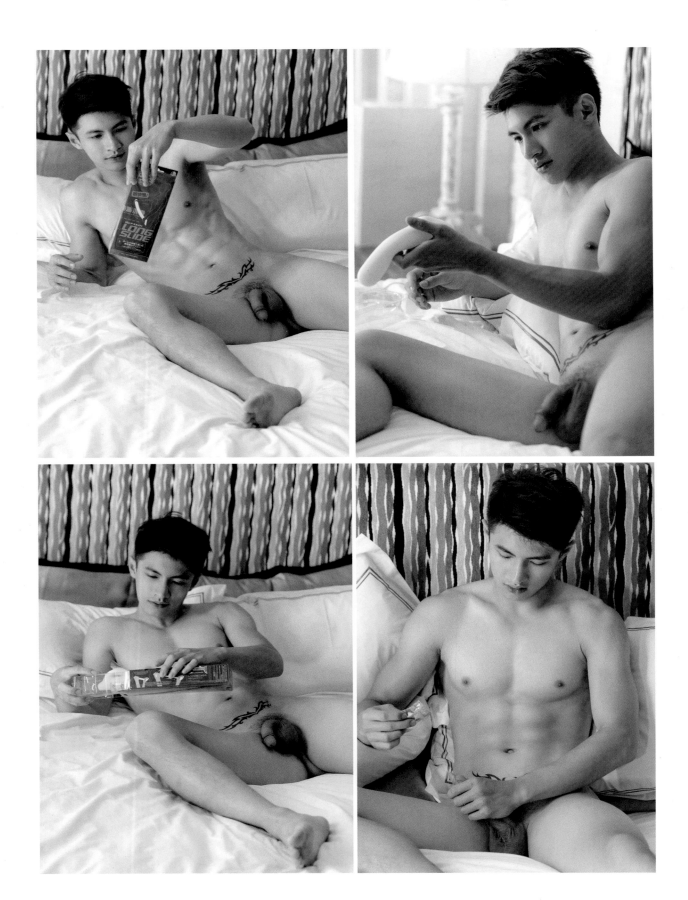

S E L F

EXPLORATION

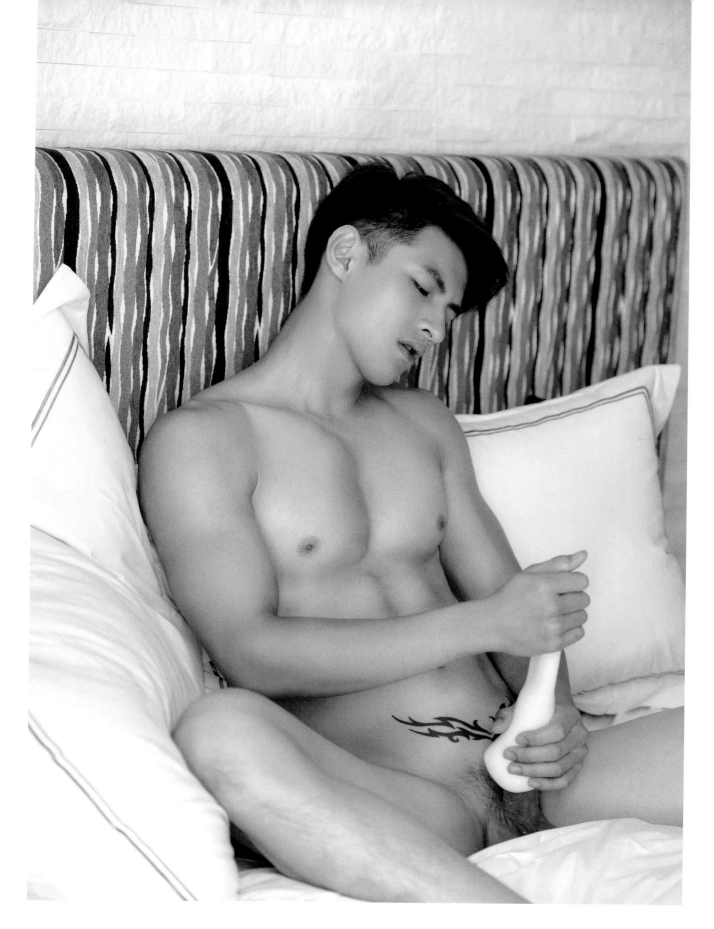

穆星打開粉絲送的禮物，發現竟然是一個飛機杯，粉絲說他第一次買穆星寫真書的時候就被他的巨大 size 深深吸引，特別從日本買了一個超長的飛機杯，想讓穆星在下次拍寫真的時候可以用它。

對穆星而言是一件很新鮮的體驗，因為他自己從來沒有買過這類型的玩具，玩著玩著 啊 好敏感

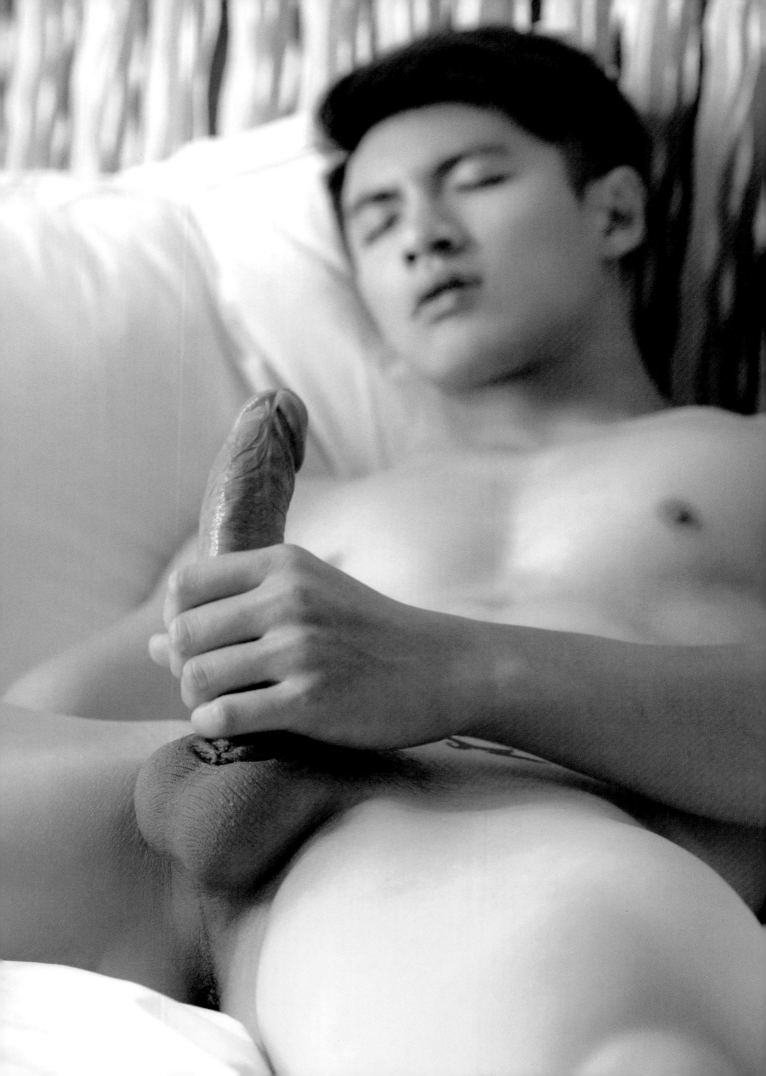

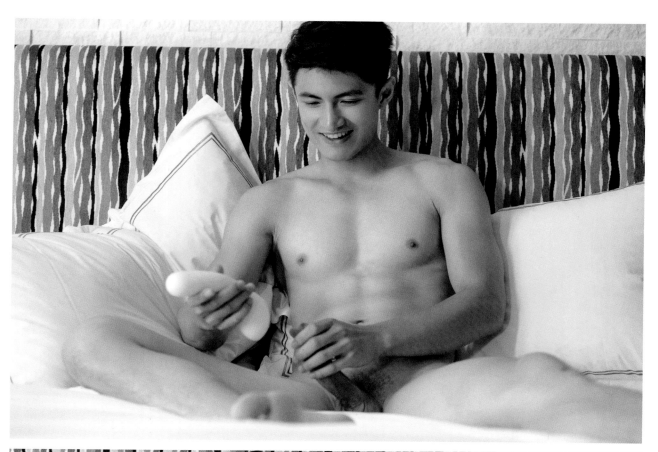

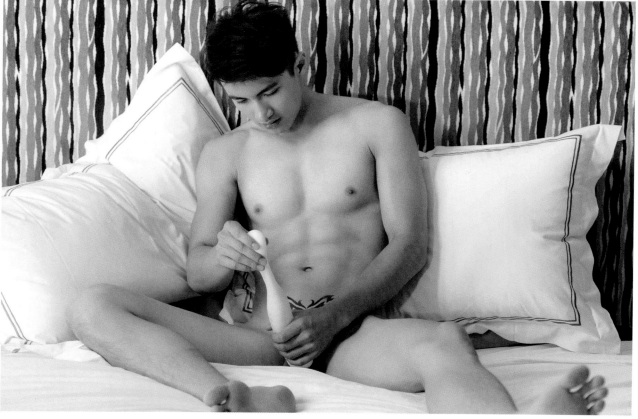

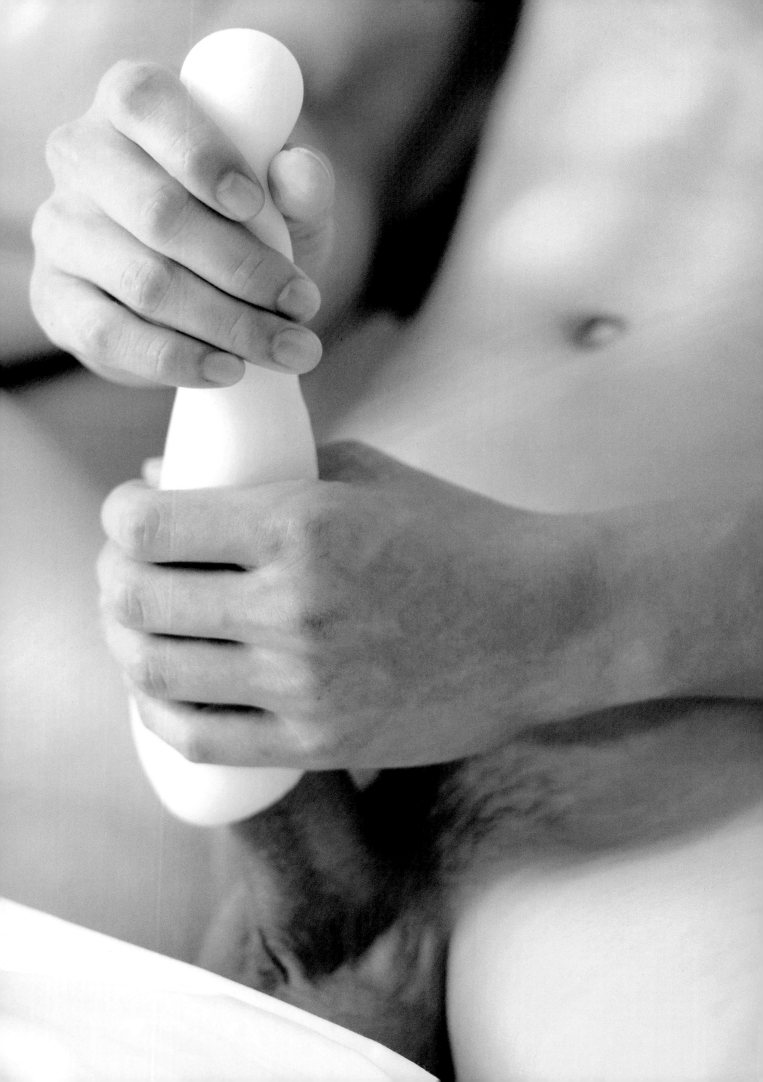

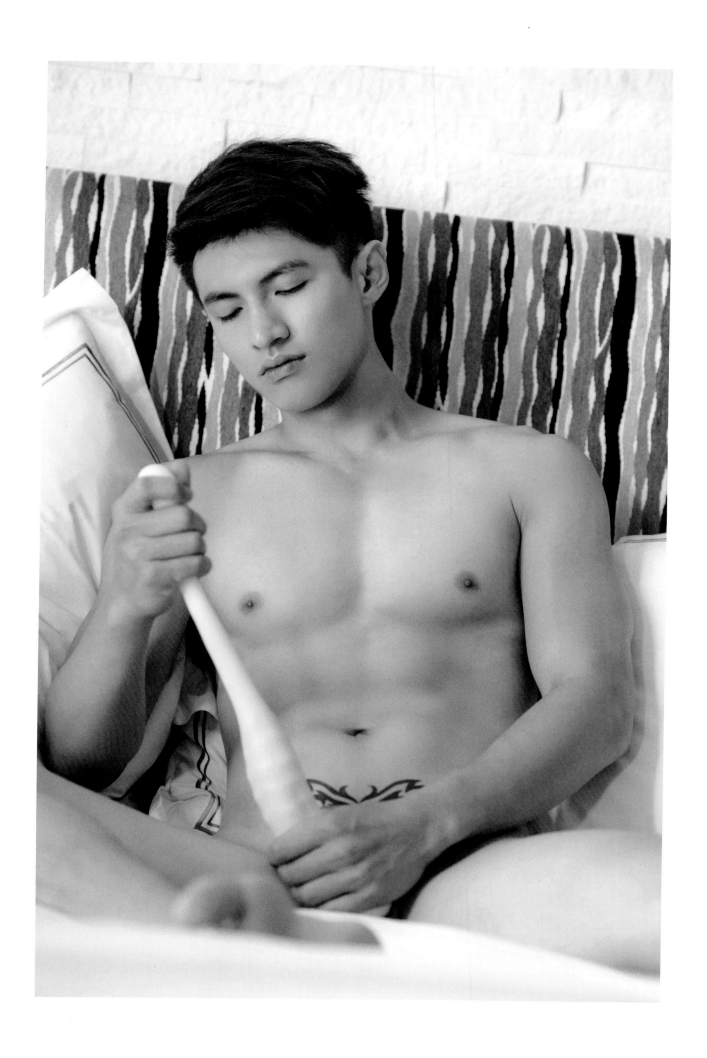

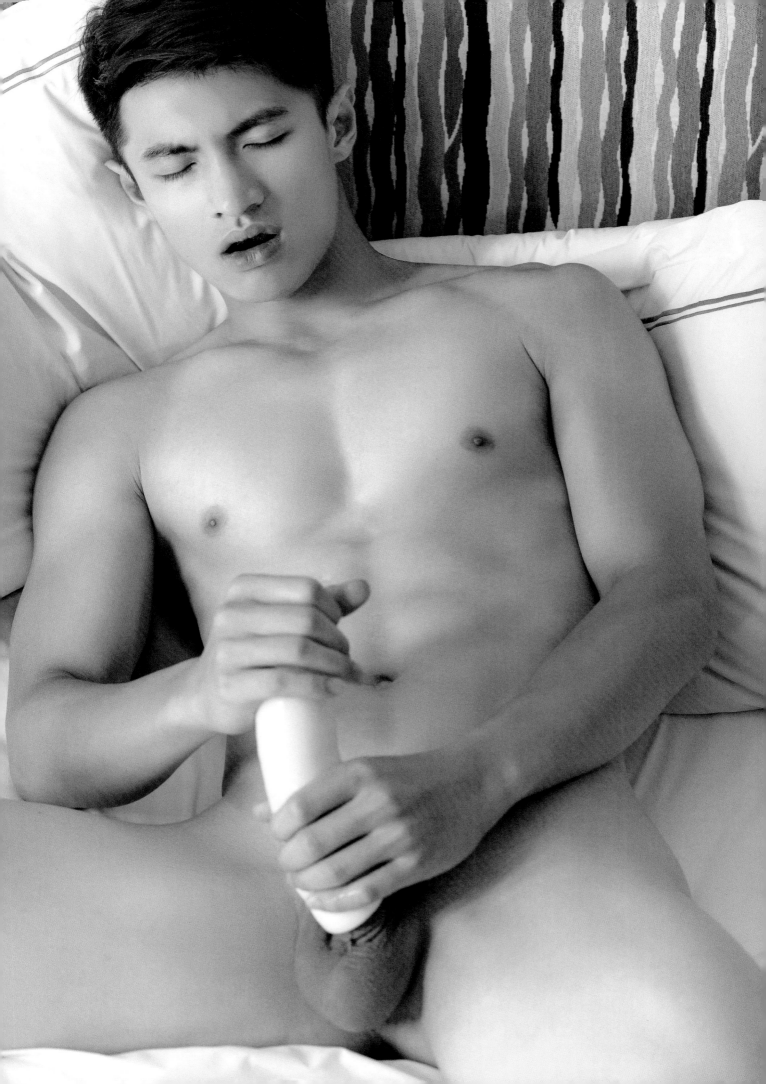

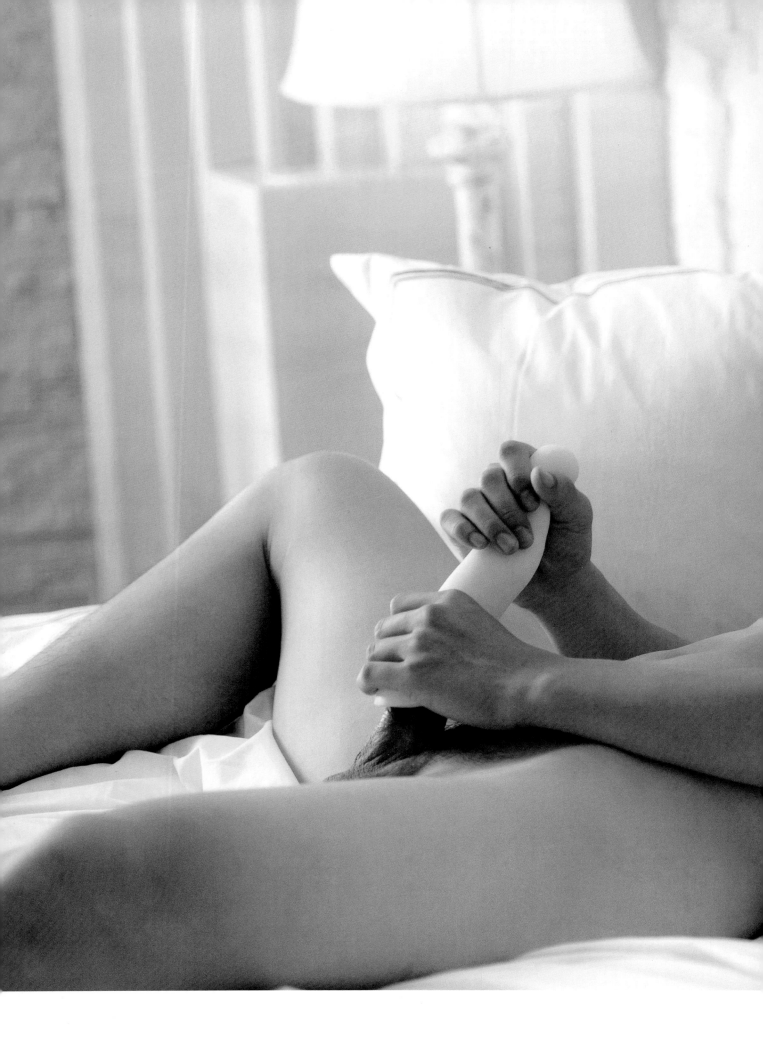

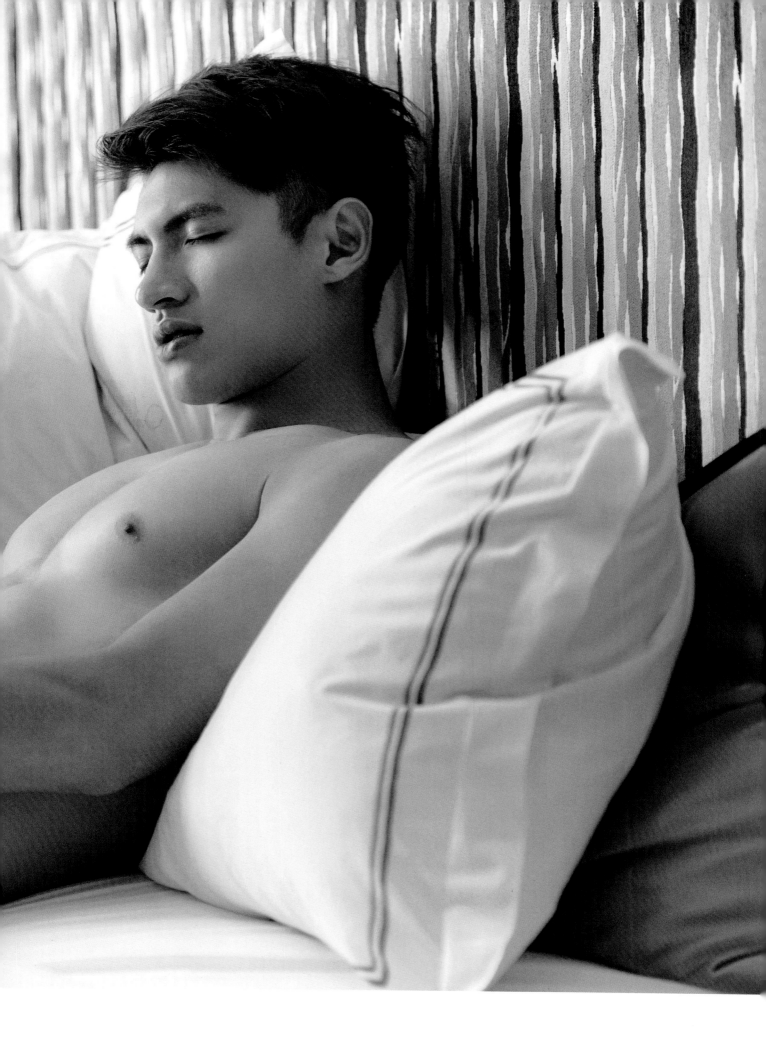

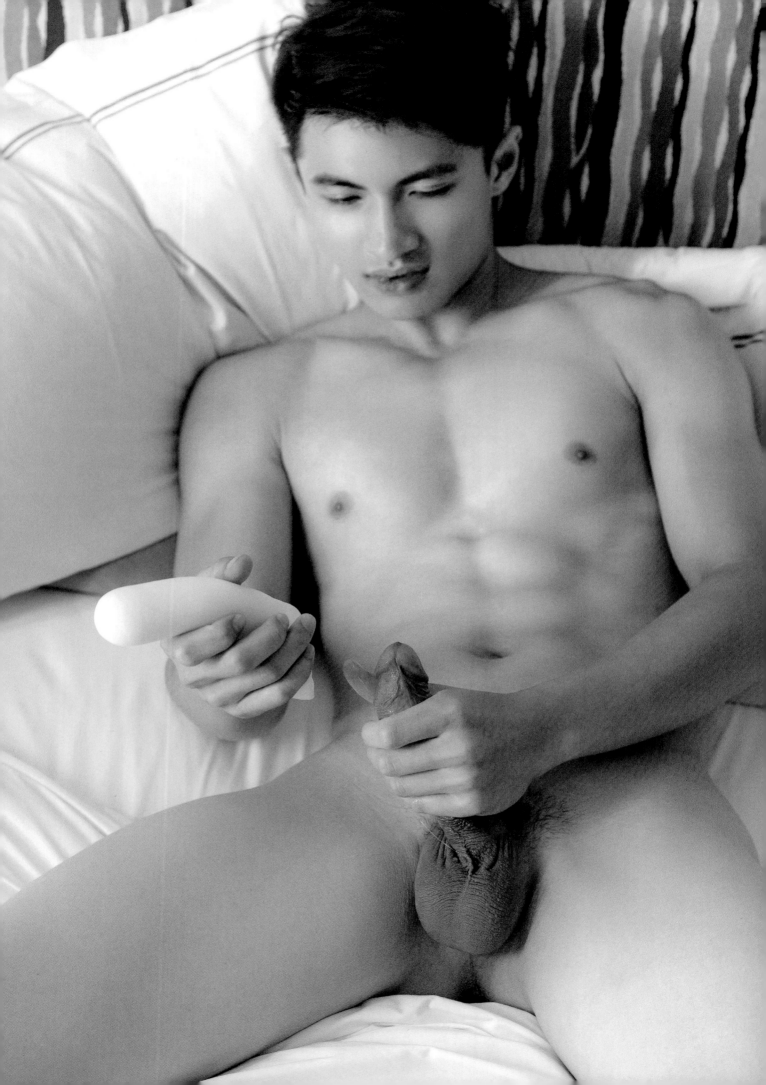

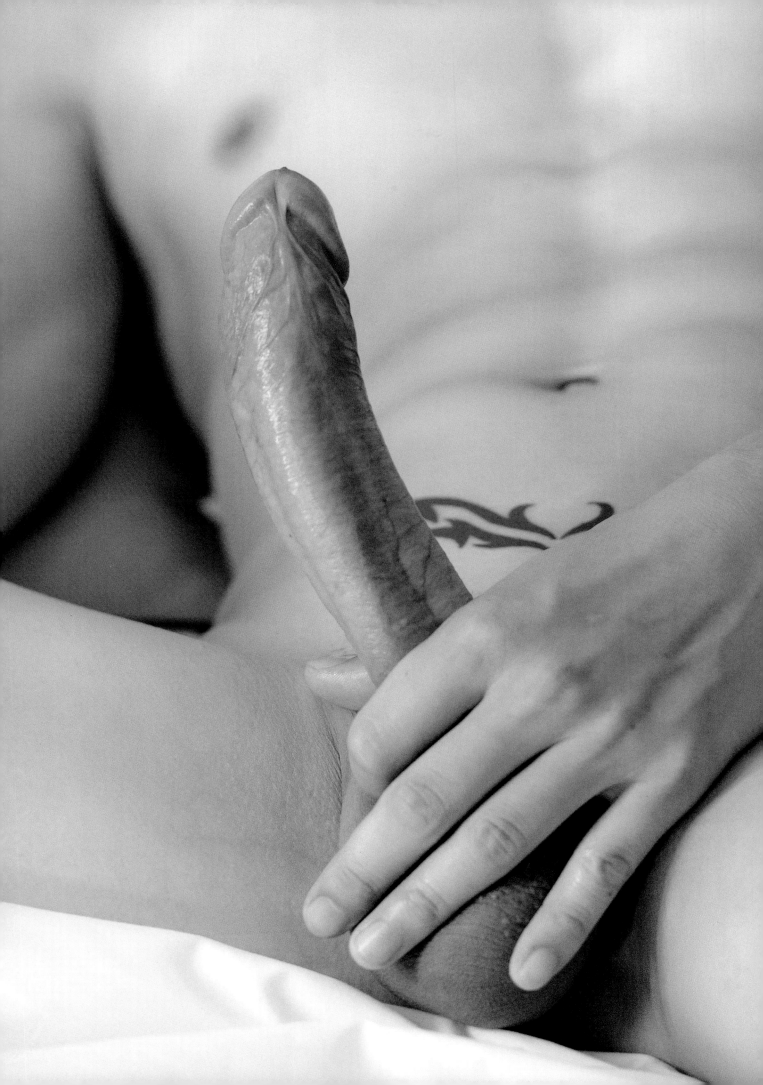

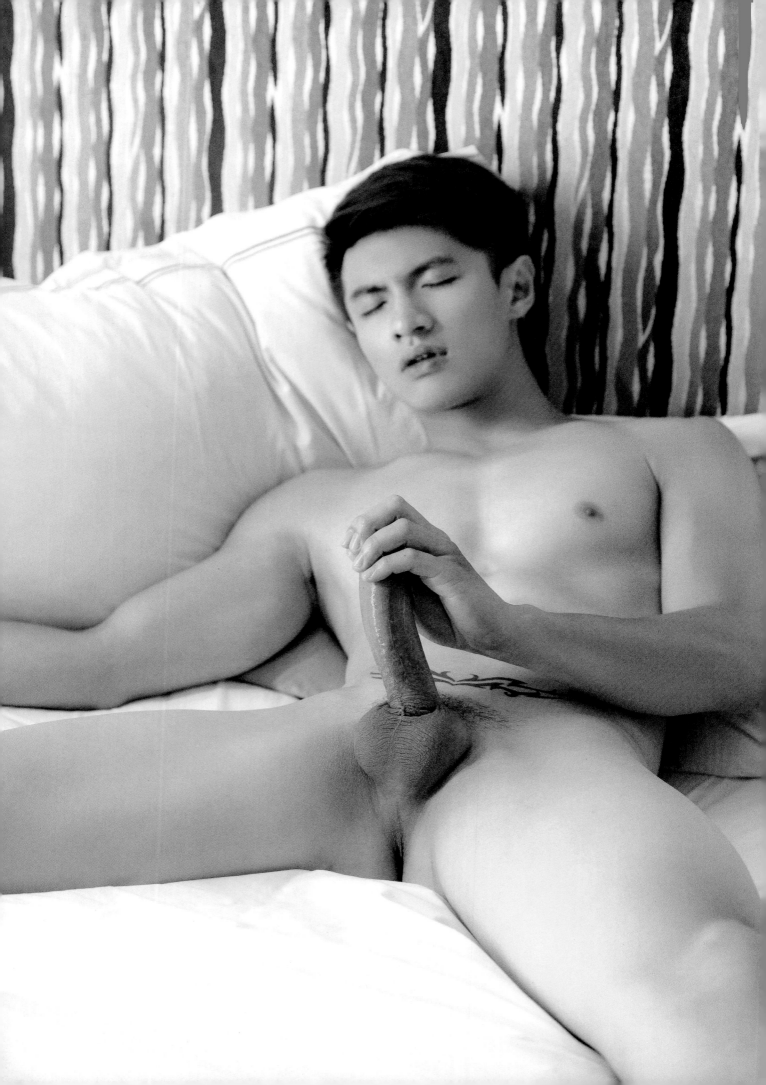

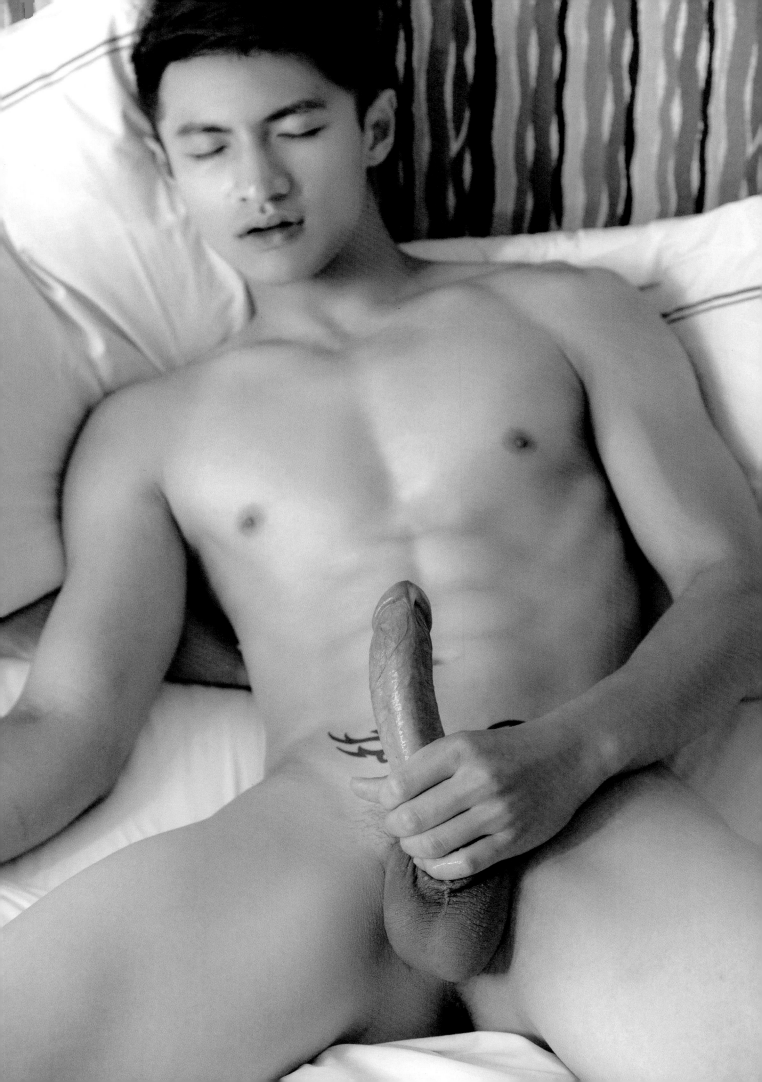

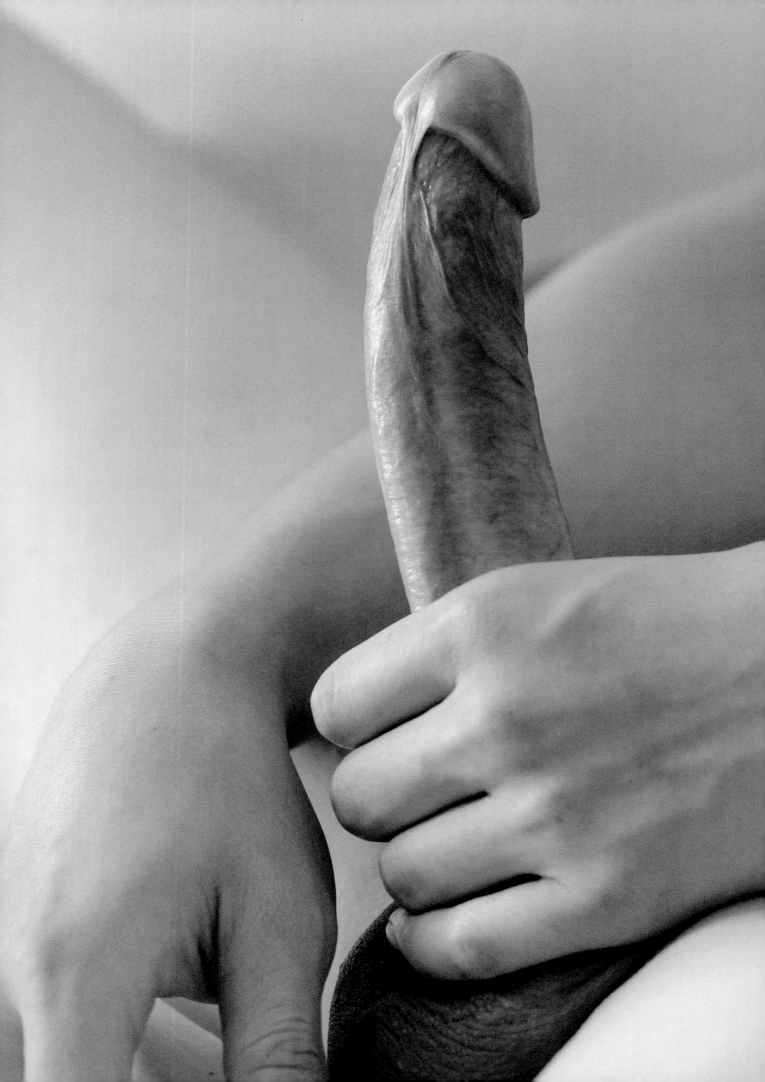

Satisfy your desire

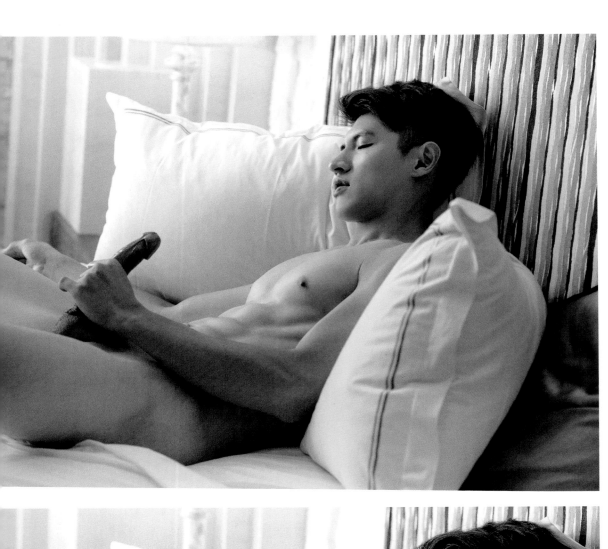

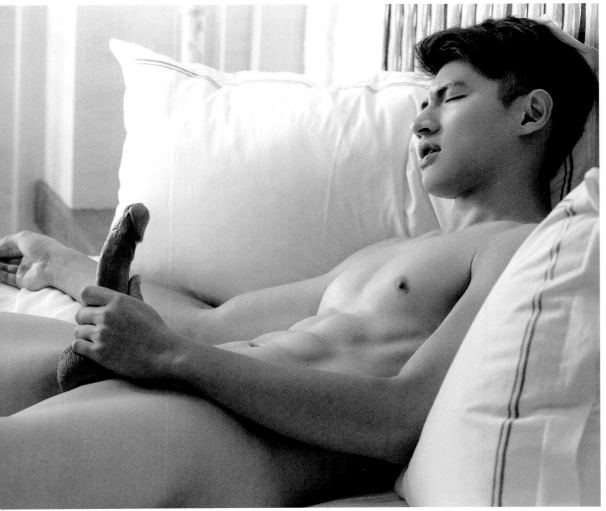

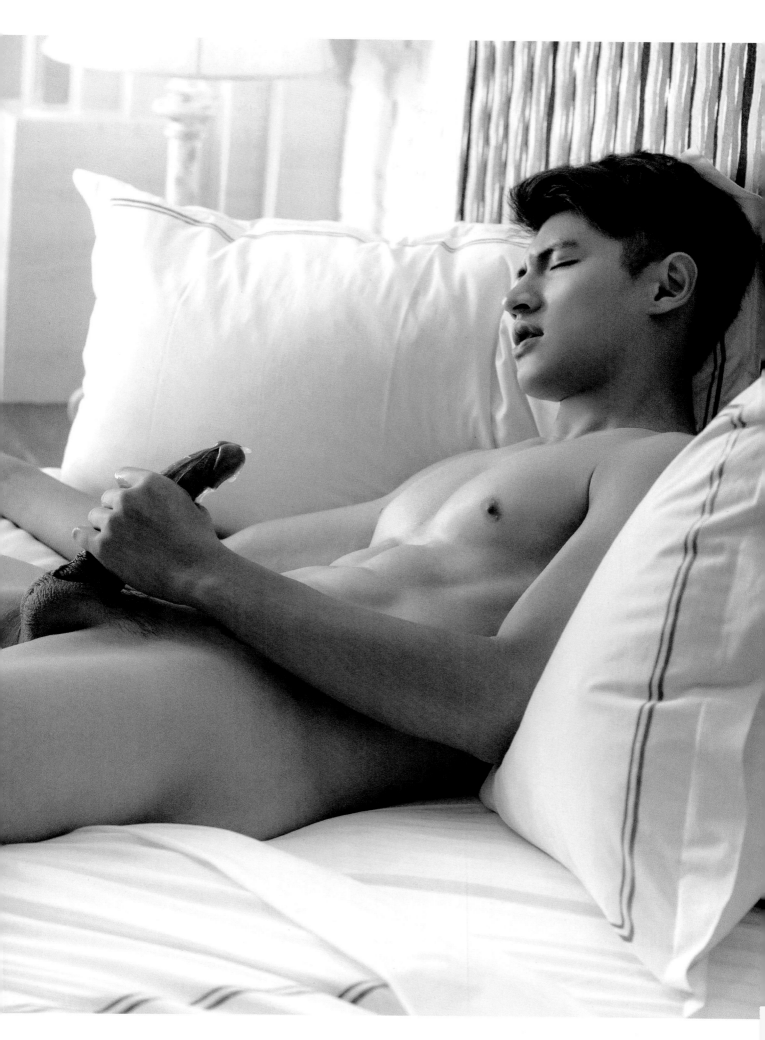

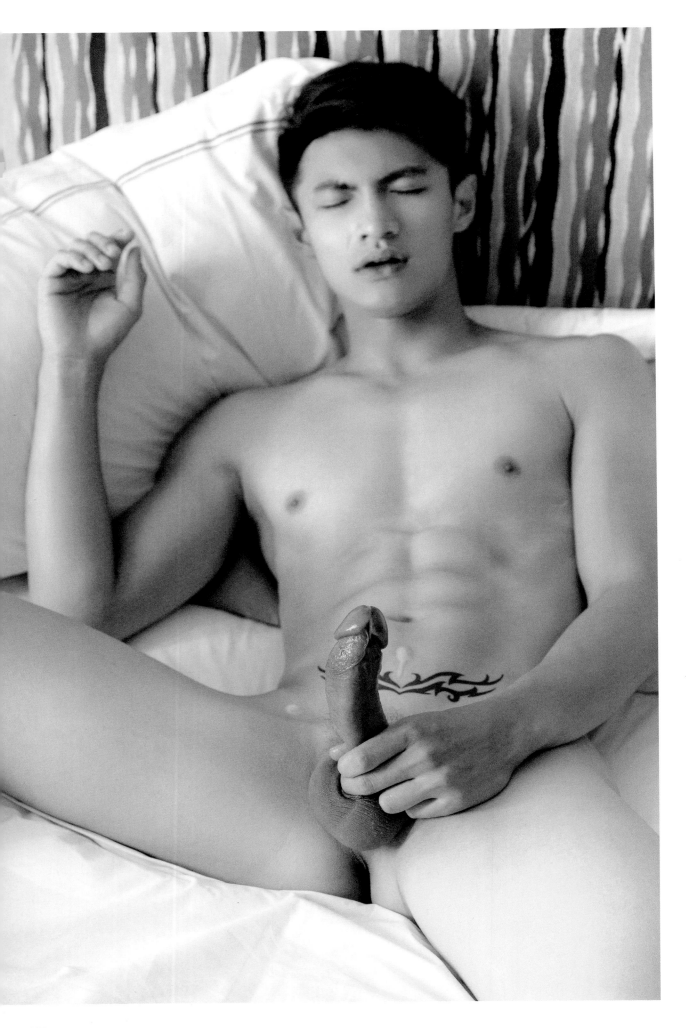

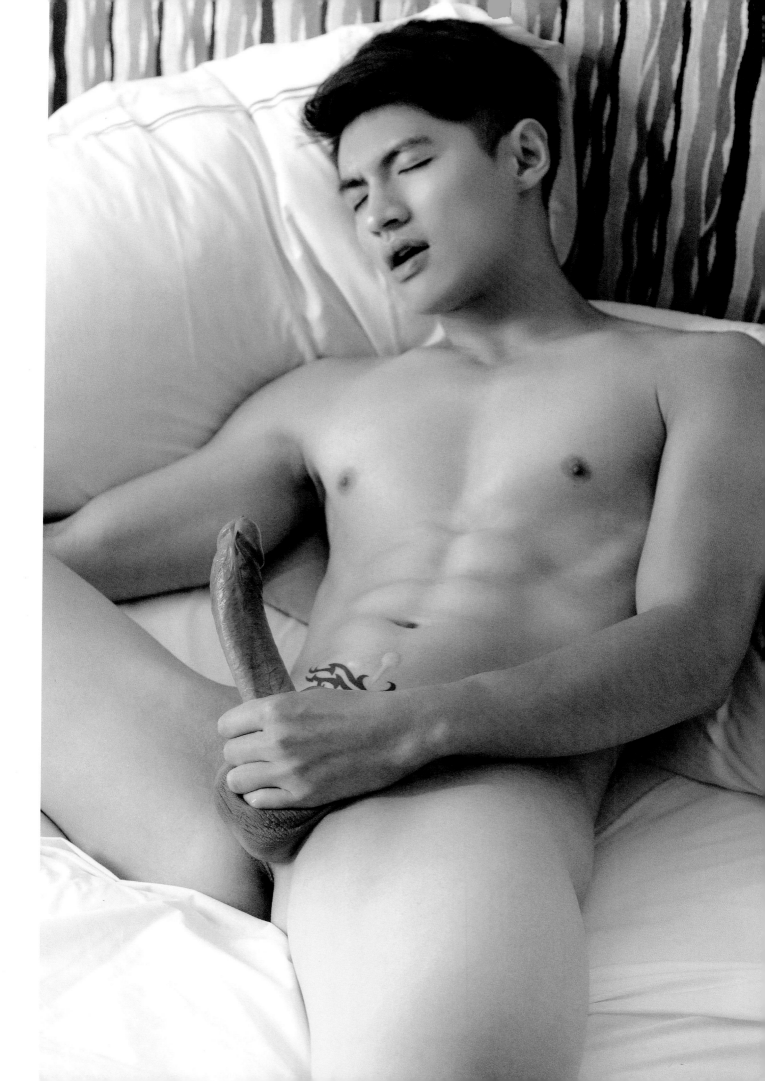

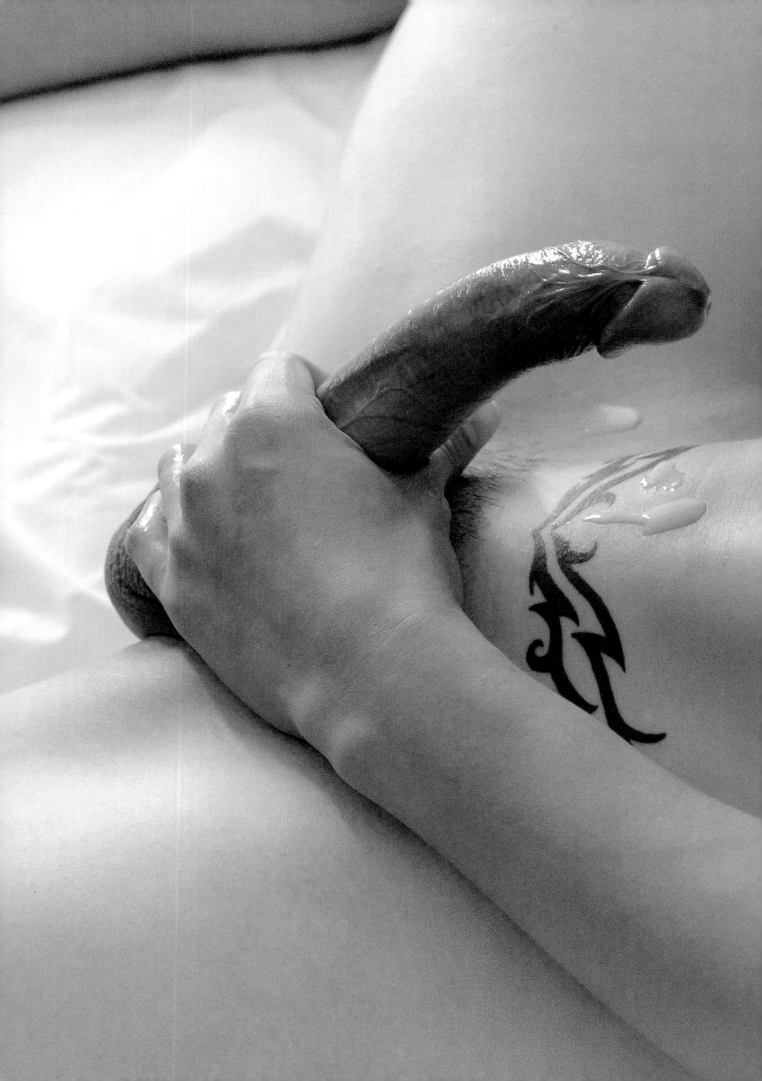

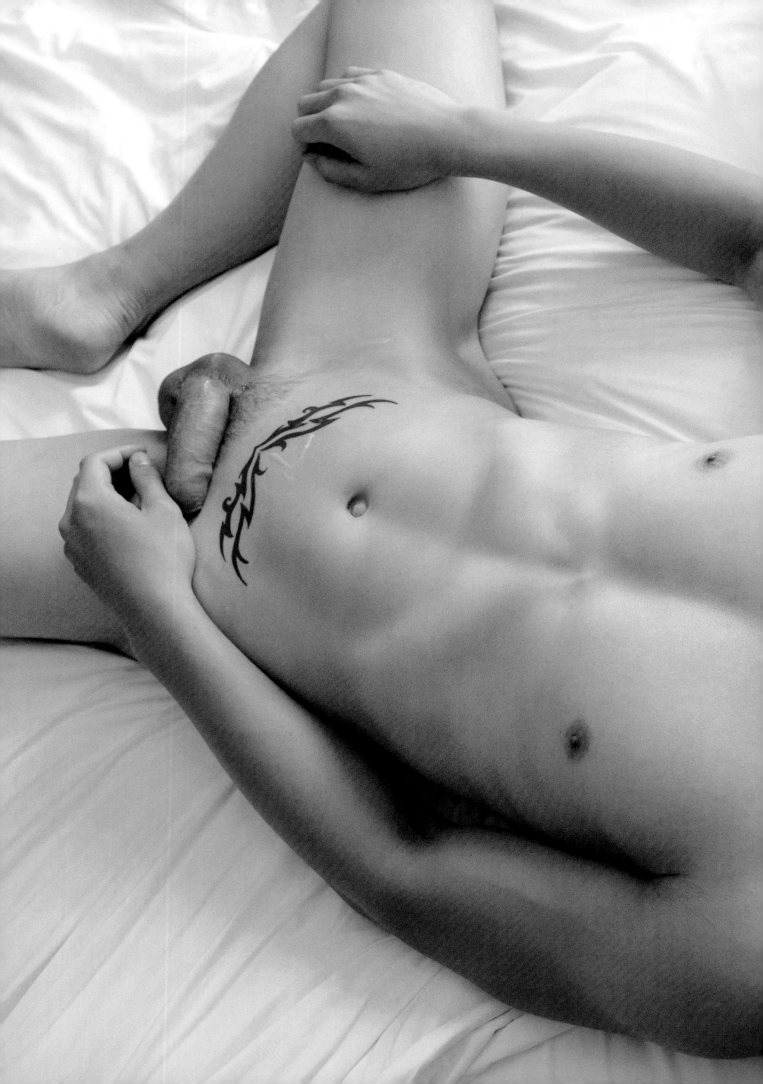

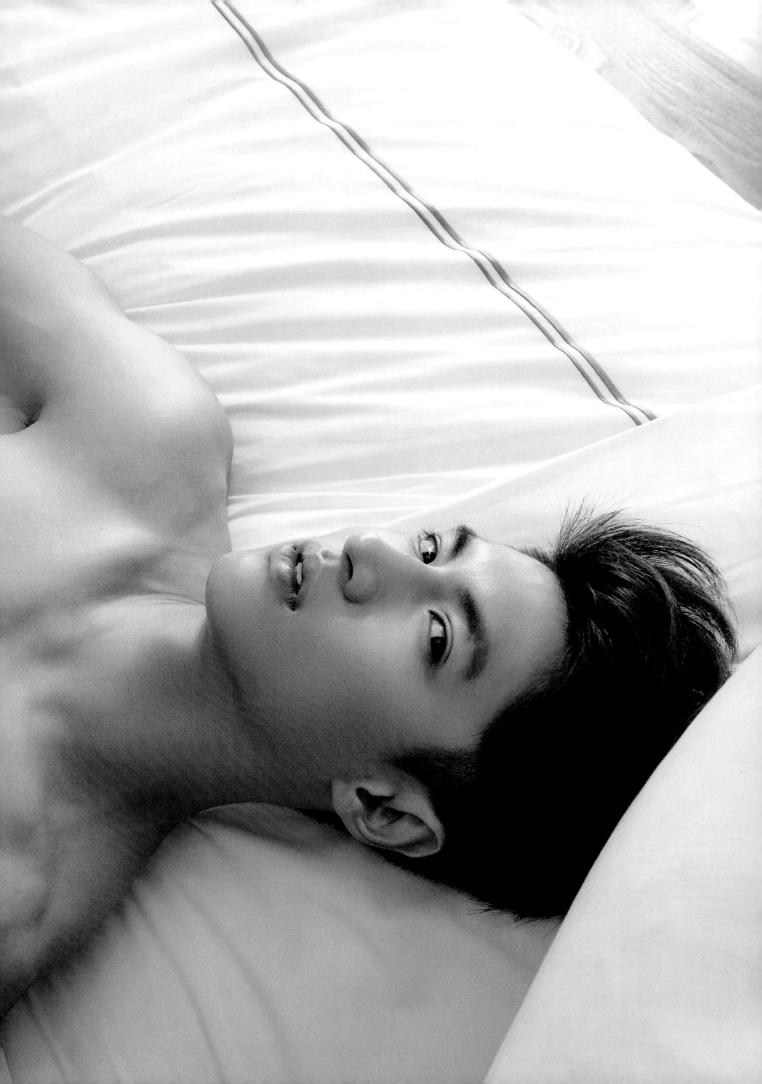

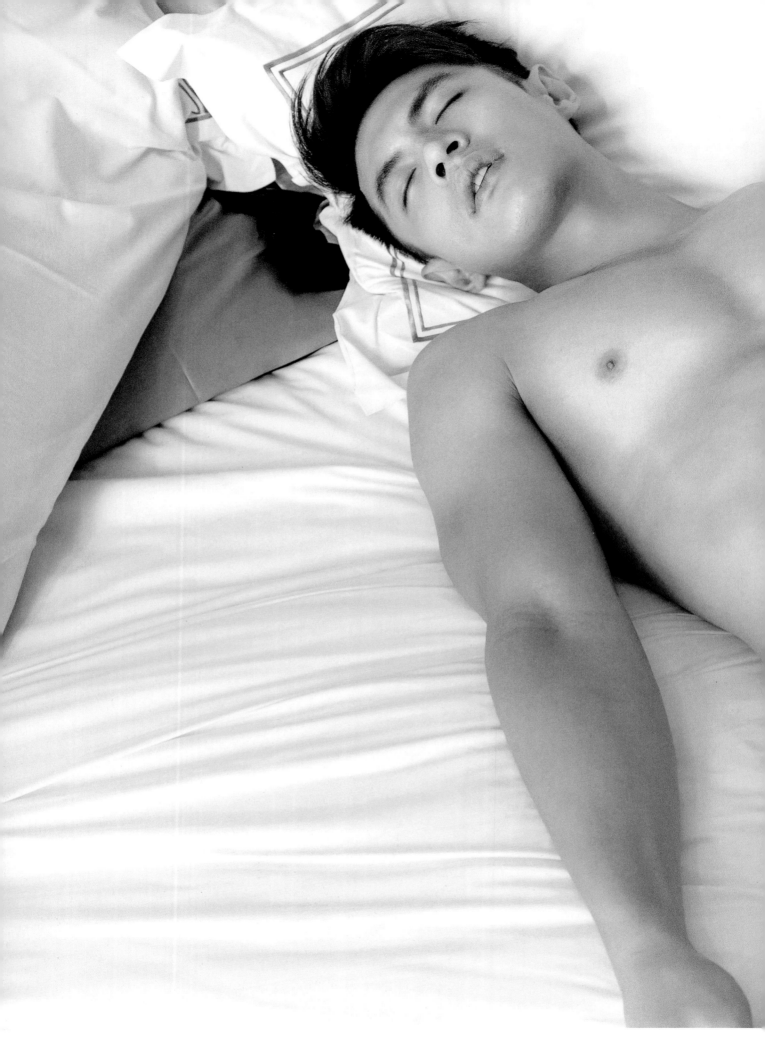

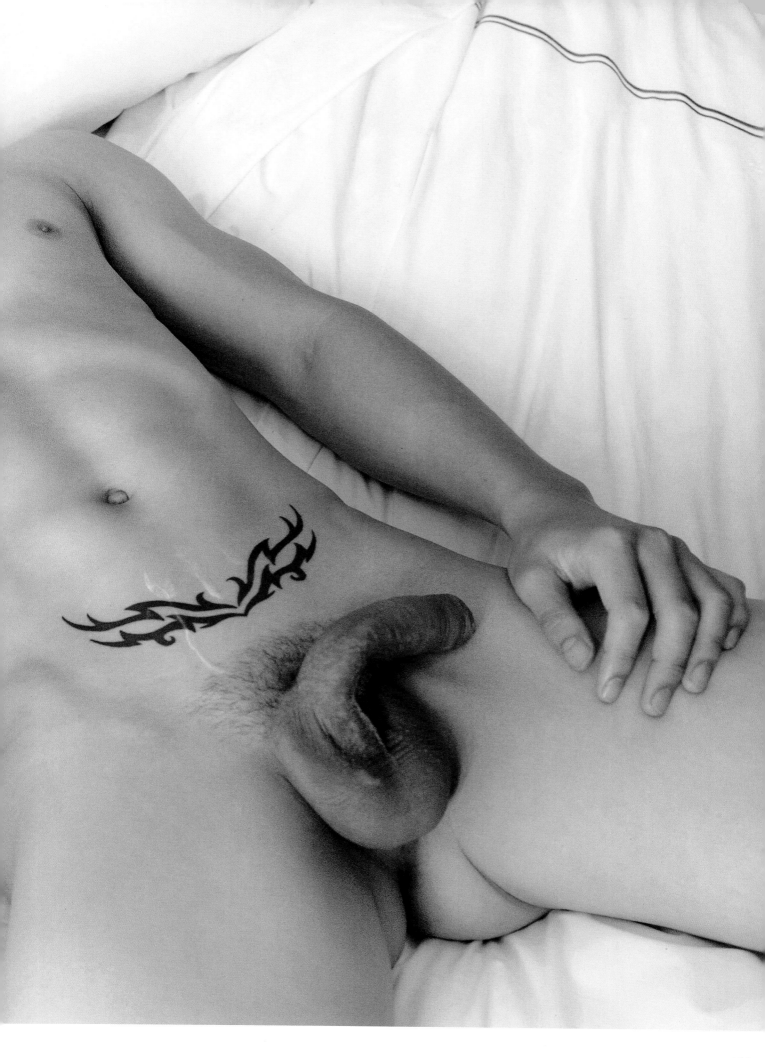

拍 攝 花 絮 /

為了呈現不一樣的寫真畫面，這次穆星特地和攝影團隊一起前往鮮為人知的潛水秘境

在堅硬的珊瑚礁岩間尋找好看的拍攝角度，不小心被尖銳的岩石給劃傷了

在他的手背和腳上都留下好幾道的傷口，

忍著海水碰到傷口的刺痛感，一邊處理傷口

但仍然充滿自信地告訴我們：

「 沒關係，這傷口還好！我們等一下繼續，我可以！」

後來穆星告訴我們，

他說：「對平面男模來說，每一次的工作都很難得，不能因為自己的因素而錯失了排定好的拍攝機會，這樣我會覺得很可惜。而且今天的天氣真的非常的好，是可遇不可求的畫面，而且在拍攝前，我就一直很期待這一次能夠帶給大家一本很迷人的作品，所以傷口的事情還小，絕對是要把它好好完成，才能夠讓支持的讀者看到很不一樣的我」

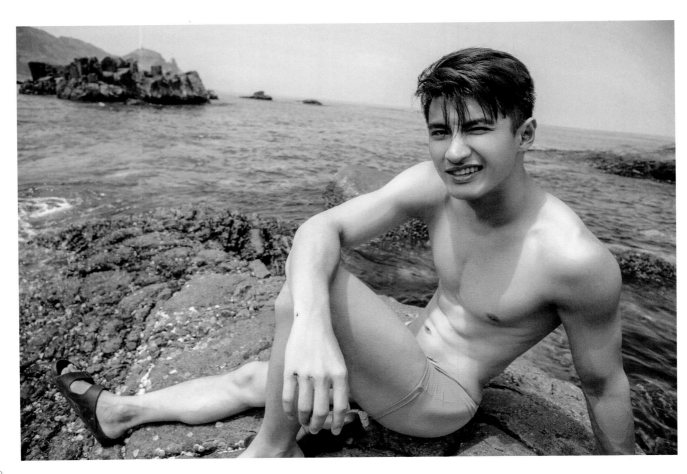

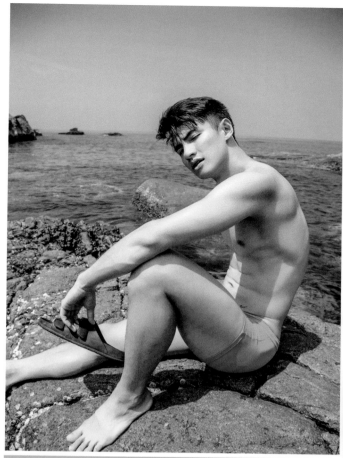

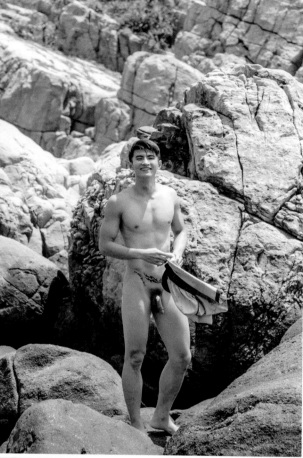

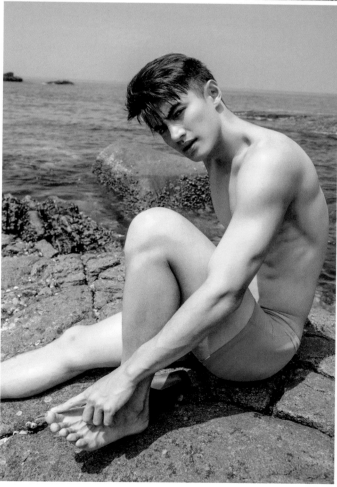

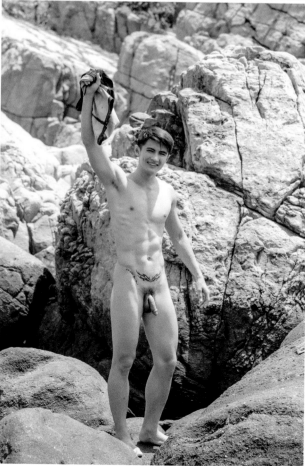

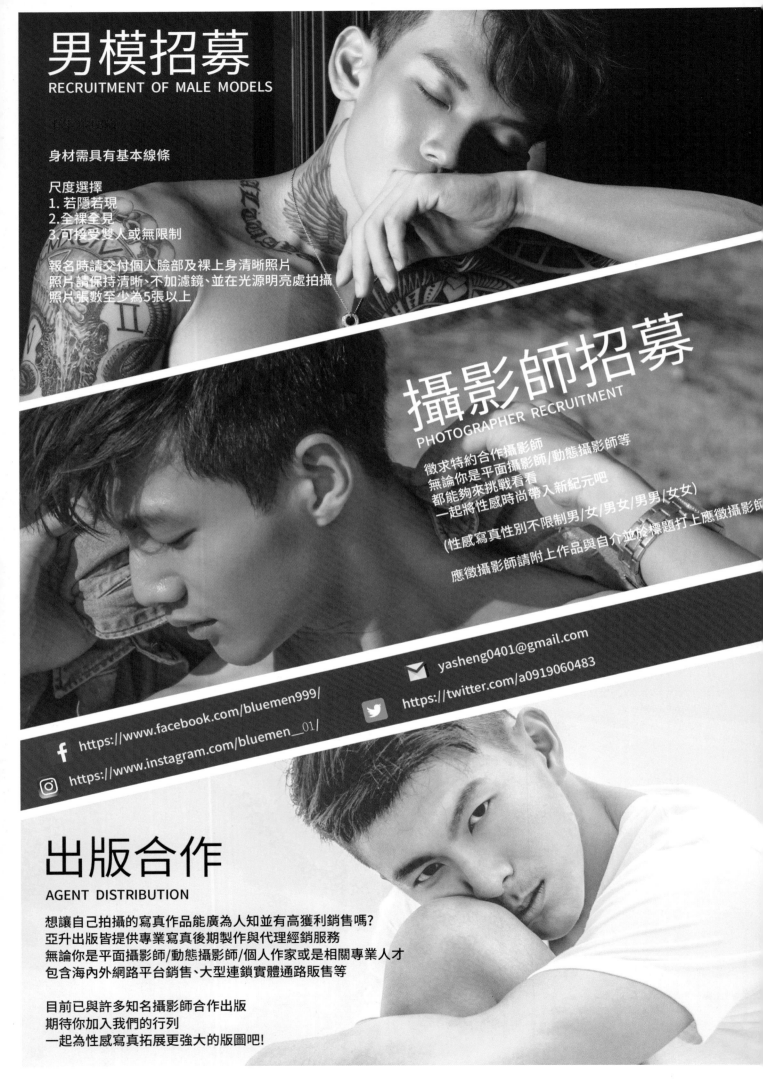

男模招募
RECRUITMENT OF MALE MODELS

身材需具有基本線條

尺度選擇
1. 若隱若現
2. 全裸全見
3. 可接受雙人或無限制

報名時請交付個人臉部及裸上身清晰照片
照片請保持清晰、不加濾鏡、並在光源明亮處拍攝
照片張數至少為5張以上

攝影師招募
PHOTOGRAPHER RECRUITMENT

徵求特約合作攝影師
無論你是平面攝影師/動態攝影師等
都能夠來挑戰看看
一起將性感時尚帶入新紀元吧

(性感寫真性別不限制男/女/男女/男男/女女)

應徵攝影師請附上作品與自介並於標題打上應徵攝影師

yasheng0401@gmail.com

https://twitter.com/a0919060483

https://www.facebook.com/bluemen999/

https://www.instagram.com/bluemen__01/

出版合作
AGENT DISTRIBUTION

想讓自己拍攝的寫真作品能廣為人知並有高獲利銷售嗎?
亞升出版皆提供專業寫真後期製作與代理經銷服務
無論你是平面攝影師/動態攝影師/個人作家或是相關專業人才
包含海內外網路平台銷售、大型連鎖實體通路販售等

目前已與許多知名攝影師合作出版
期待你加入我們的行列
一起為性感寫真拓展更強大的版圖吧!

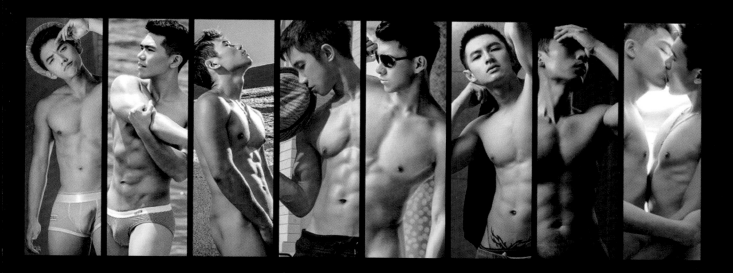

台灣同志家庭權益促進會
Taiwan LGBT Family Rights Advocacy

台灣同志家庭權益促進會
（同家會）

組織介紹

本會自2005年開始服務台灣同志家庭，數十年來持續服務同志家庭社群，以兒童福祉為根本，協助同志生／養小孩，陪伴同志家庭小孩成長，連結同志家庭，促進社會理解家庭多樣性。

❦ 服務內容 ❦

▶ 準家長/家長聊天會
▶ 無血緣收養座談會、人工生殖講座
▶ 同志配偶收養（繼親收養）課程與分享會
▶ 同志家庭聚會
▶ 社會教育：同志家庭生命經驗分享
▶ 性平教育：「讓校園擁抱彩虹家庭」性平教育研習工作坊

聯繫資訊

官方網站｜https://www.lgbtfamily.org.tw/
電子信箱｜registration@lgbtfamily.org.tw
電　　話｜02-2365-0790

▶ 同家會捐款資訊

❦ 諮詢內容 ❦

▶ 同志人工生殖技術與流程
▶ 同志無血緣收養流程
▶ 同志配偶收養（繼親收養）
▶ 同志準家長／家庭個案陳情與法律諮詢
▶ 認識同志家庭社群
▶ 友善同志家庭親職資源
▶ 同志家庭相關問題與資源

彩虹寶寶問事專線
同志成家大小事，來電諮詢同家會

同志成家生養，難免會遇到大大小小的疑難雜症，同家會累積數十年的服務經驗，提供多元的同志成家諮詢管道，在2021年推出全新服務「彩虹寶寶問事專線」，提供一對一電話諮詢服務！只要您填表預約，專人將會與您聯繫並確認諮詢時段，只要在指定時段來電，同家會將提供一小時「免費」電話諮詢，陪您討論同志成家生養的大小事！

彩虹寶寶問事專線

特約合作商家

| 關於「毛孩的彩虹天堂」

毛孩的彩虹天堂是一群來自台灣各地志工組成的團體,我們希望每隻流浪的毛孩們在生命到了盡頭時,不再像垃圾一樣被丟棄。我們關注毛孩、浪浪議題,期盼有天,浪浪能不再流浪;更希望有天,世界不再有浪浪。

10 分鐘內通報出門
直接串連全台火化公司

成立粉絲專頁	浪浪尊嚴火化集資	不再讓毛孩孤單-APP集資	官方LINE通報機器人上架
2018.05	2019.02	2019.08	2020.08.25

至今已協助超過 **500** 隻浪浪尊嚴火化

嘖嘖訂閱式專案每月突破 **60** 萬元

| LINE@VIP 特約商店合作

創立至今,我們所接獲的通報數持續成長,歷經半年的規劃,在今年八月我們上架了官方LINE通報機器人,希望能更快速、準確的處理各項通報。

LINE@VIP 特約商店合作　透過商店提供優惠讓VIP消費使用,我們也將於LINE@中,推廣商家店家相關資料及活動

❯ 若您有興趣歡迎您聯繫我們

FACEBOOK

LINE@生活圈

@gro9170z

毛孩的彩虹天堂
since 2018

刊　　　期　　藍男色　　NO.20
刊　　　名　　TO DISCOVER / 人氣廣告男模 - 穆星

出　版　社　　亞升實業有限公司

攝　影　部　　Department of Photography
攝　影　師　　張席菻
攝　影　協　力　　林奕辰 / 蕭名妤
影　音　製　作　　林奕辰 / 蕭名妤

編　輯　部　　Editorial department
企　劃　編　程　　張席菻 / 張婉茹
排　版　編　輯　　林憲霖 / 施宇芳
文　字　協　制　　林憲霖 / 施宇芳
美　術　設　計　　林奕辰

法　律　顧　問　　宏全聯合法律事務所　　蔡宜軒律師

- 如書籍外觀有破損缺頁、裝訂錯誤等不完整現象，想要換書、退書，或您有大量購書的需求服務，都請與各平台如博客來、PUBU 等實體通路之客服中心聯繫。

- 詢問書籍問題前，請註明您所購買的書名及書號，以及在哪一頁有問題，以便各實體通路平台能加快處理速度為您服務

- 購買書籍後如有需要退 / 換書，請於各實體通路平台規定退 / 換貨天數中提出申請，如超過該平台規定之退 / 換貨天數提出，本公司將不接受原為實體通路之平台退 / 換貨申請，在此聲明

- 退 / 換貨處理時間每個平台無一定天數，請您耐心等候客服中心回覆

- 若對本書有任何改進建議，可將您的問題描述清楚，以 E-mail 寄至以下信箱 yasheng0401@gmail.com